写给设计师的书

TO DESIGNER

# 视觉传达
## 设计手册

齐琦 编著

清华大学出版社
北京

## 内 容 简 介

本书是一本全面介绍视觉传达设计的图书，特点是知识易懂、案例趣味、动手实践、发散思维。本书从学习视觉传达设计的基础知识入手，循序渐进地为读者呈现一个个精彩实用的知识、技巧。

本书共分为8章，内容分别为视觉传达设计的基础知识、视觉传达设计的元素、视觉传达设计的基础色、视觉传达设计的色彩对比、视觉传达设计的版式、视觉传达设计的行业分类、视觉传达设计的视觉印象、视觉传达设计的秘籍。并且在多个章节中安排了设计理念、色彩点评、设计技巧、配色方案、佳作欣赏等经典模块，在丰富本书结构的同时，也增强了实用性。

本书内容丰富、案例精彩、版式设计新颖，不仅适合视觉传达设计师、平面设计师、广告设计师、初级读者学习使用，而且也可以作为大中专院校视觉传达设计专业及视觉传达设计培训机构的教材，也非常适合喜爱视觉传达设计的读者朋友作为参考用书。

本书封面贴有清华大学出版社防伪标签，无标签者不得销售。

版权所有，侵权必究。举报：010-62782989，beiqinquan@tup.tsinghua.edu.cn。

**图书在版编目(CIP)数据**

视觉传达设计手册 / 齐琦编著. —北京：清华大学出版社，2020.7（2025.1重印）
（写给设计师的书）

ISBN 978-7-302-55671-8

Ⅰ.①视… Ⅱ.①齐… Ⅲ.①视觉设计－手册 Ⅳ.①J062-62

中国版本图书馆CIP数据核字(2020)第100794号

责任编辑：韩宜波
封面设计：杨玉兰
责任校对：周剑云
责任印制：杨 艳

出版发行：清华大学出版社
    网 址：https://www.tup.com.cn, https://www.wqxuetang.com
    地 址：北京清华大学学研大厦A座  邮 编：100084
    社 总 机：010-83470000  邮 购：010-62786544
    投稿与读者服务：010-62776969，c-service@tup.tsinghua.edu.cn
    质量反馈：010-62772015，zhiliang@tup.tsinghua.edu.cn
印 装 者：北京博海升彩色印刷有限公司
经 销：全国新华书店
开 本：190mm×260mm  印 张：12  字 数：288千字
版 次：2020年8月第1版  印 次：2025年1月第5次印刷
定 价：69.80元

产品编号：085134-01

　　本书是笔者多年对从事视觉传达设计工作的一个总结，是让读者少走弯路寻找设计捷径的经典手册。书中包含了视觉传达设计必学的基础知识及经典技巧。身处设计行业，你一定要知道，光说不练假把式，本书不仅有理论、有精彩案例赏析，还有大量的模块，启发你的大脑，锻炼你的设计能力。

　　希望读者看完本书后，不只会说"我看完了，挺好的，作品好看，分析也挺好的"，这不是编写本书的目的。希望读者会说"本书给我更多的是思路的启发，让我的思维更开阔，学会了设计的举一反三，知识通过吸收消化变成自己的"，这是笔者编写本书的初衷。

## 本书共分 8 章，具体安排如下。

**第1章** 视觉传达设计的基础知识，介绍视觉传达设计的概念，视觉传达设计的点线面。

**第2章** 视觉传达设计的元素，包括色彩、文字、版式、创意、图形、图像。

**第3章** 视觉传达设计的基础色，从红、橙、黄、绿、青、蓝、紫、黑、白、灰10种颜色，逐一分析讲解每种色彩在视觉传达设计中的应用规律。

**第4章** 视觉传达设计的色彩对比，其中包括同类色对比、邻近色对比、类似色对比、对比色对比、互补色对比。

**第5章** 视觉传达设计的版式，其中包括 8 种常见版式。

**第6章** 视觉传达设计的行业分类，其中包括视觉传达设计在10类常见行业中的应用。

**第7章** 视觉传达设计的视觉印象，其中包括 13 种不同的视觉印象。

**第8章** 视觉传达设计的秘籍，精选 15 个设计秘籍，让读者轻松愉快地学习完最后的部分。本章也是对前面章节知识点的巩固和理解，需要读者动脑思考。

## 本书特色如下。

◎ 轻鉴赏，重实践。鉴赏类书只能看，看完自己还是设计不好，本书则不同，增加了多个色彩点评、配色方案模块，让读者边看、边学、边思考。

◎ 章节合理，易吸收。第1~3章主要讲解视觉传达设计的基本知识，第4~7章介绍色彩对比、版式、行业分类、视觉印象，第8章以轻松的方式介绍15个设计秘籍。

◎ 设计师编写，写给设计师看。不仅针对性强，而且知道读者的需求。

◎ 模块超丰富。设计理念、色彩点评、设计技巧、配色方案、佳作欣赏在本书中都能找到，一次性满足读者的求知欲。

◎ 本书是系列图书中的一本。在本系列图书中读者不仅能系统学习视觉传达设计，而且还有更多的设计专业供读者选择。

希望本书通过对知识的归纳总结、趣味的模块讲解，打开读者的思路，避免一味地照搬书本内容，推动读者自行多做尝试、多理解，增加动脑、动手的能力。希望通过本书，激发读者的学习兴趣，开启设计的大门，帮助你迈出第一步，圆你一个设计师的梦！

本书由齐琦编著，其他参与编写的人员还有董辅川、王萍、孙晓军、杨宗香、李芳。

由于编者水平有限，书中难免存在疏漏和不妥之处，敬请广大读者批评和指正。

编　者

# 目录

## 第1章 视觉传达设计的基础知识

1.1 视觉传达设计的概念 ...... 2

1.2 视觉传达设计的点 ...... 3

1.3 视觉传达设计的线 ...... 4

1.4 视觉传达设计的面 ...... 5

## 第2章 视觉传达设计的元素

2.1 色彩 ...... 7
- 2.1.1 色相、明度、纯度 ...... 8
- 2.1.2 主色、辅助色、点缀色 ...... 9
- 2.1.3 活跃积极的色彩元素 ...... 10
- 2.1.4 色彩元素设计技巧——合理运用色彩影响受众心理 ...... 11

2.2 文字 ...... 12
- 2.2.1 创意十足的文字元素 ...... 13
- 2.2.2 文字元素设计技巧——与其他元素相结合 ...... 14

2.3 版式 ...... 15
- 2.3.1 独具个性的版式元素 ...... 16
- 2.3.2 版式元素设计技巧——增强视觉层次感 ...... 17

2.4 创意 ...... 18
- 2.4.1 充满激情趣味的创意元素 ...... 19
- 2.4.2 创意元素设计技巧——注重颜色搭配之间的呼应 ...... 20

2.5 图形 ...... 21
- 2.5.1 具有情感共鸣的图形元素 ...... 22
- 2.5.2 图形元素设计技巧——增添画面创意性 ...... 23

2.6 图像 ...... 24
- 2.6.1 动感活跃的图像元素 ...... 25
- 2.6.2 图像元素设计技巧——营造画面的故事氛围 ...... 26

# 第3章 视觉传达设计的基础色

## 3.1 红 ................................................. 28
- 3.1.1 认识红色 ................................. 28
- 3.1.2 洋红 & 胭脂红 ........................ 29
- 3.1.3 玫瑰红 & 朱红 ........................ 29
- 3.1.4 鲜红 & 山茶红 ........................ 30
- 3.1.5 浅玫瑰红 & 火鹤红 ................. 30
- 3.1.6 鲑红 & 壳黄红 ........................ 31
- 3.1.7 浅粉红 & 博朗底酒红 ............. 31
- 3.1.8 威尼斯红 & 宝石红 ................. 32
- 3.1.9 灰玫红 & 优品紫红 ................. 32

## 3.2 橙 ................................................. 33
- 3.2.1 认识橙色 ................................. 33
- 3.2.2 橘色 & 柿子橙 ........................ 34
- 3.2.3 橙 & 阳橙 ................................ 34
- 3.2.4 橘红 & 热带橙 ........................ 35
- 3.2.5 橙黄 & 杏黄 ............................ 35
- 3.2.6 米色 & 驼色 ............................ 36
- 3.2.7 琥珀色 & 咖啡色 .................... 36
- 3.2.8 蜂蜜色 & 沙棕色 .................... 37
- 3.2.9 巧克力色 & 重褐色 ................. 37

## 3.3 黄 ................................................. 38
- 3.3.1 认识黄色 ................................. 38
- 3.3.2 黄 & 铬黄 ................................ 39
- 3.3.3 金 & 香蕉黄 ............................ 39
- 3.3.4 鲜黄 & 月光黄 ........................ 40
- 3.3.5 柠檬黄 & 万寿菊黄 ................. 40
- 3.3.6 香槟黄 & 奶黄 ........................ 41
- 3.3.7 土著黄 & 黄褐 ........................ 41
- 3.3.8 卡其黄 & 含羞草黄 ................. 42
- 3.3.9 芥末黄 & 灰菊黄 .................... 42

## 3.4 绿 ................................................. 43
- 3.4.1 认识绿色 ................................. 43
- 3.4.2 黄绿 & 苹果绿 ........................ 44
- 3.4.3 墨绿 & 叶绿 ............................ 44
- 3.4.4 草绿 & 苔藓绿 ........................ 45
- 3.4.5 芥末绿 & 橄榄绿 .................... 45
- 3.4.6 枯叶绿 & 碧绿 ........................ 46
- 3.4.7 绿松石绿 & 青瓷绿 ................. 46
- 3.4.8 孔雀石绿 & 铬绿 .................... 47
- 3.4.9 孔雀绿 & 钴绿 ........................ 47

## 3.5 青 ................................................. 48
- 3.5.1 认识青色 ................................. 48
- 3.5.2 青 & 铁青 ................................ 49
- 3.5.3 深青 & 天青 ............................ 49
- 3.5.4 群青 & 石青 ............................ 50
- 3.5.5 青绿 & 青蓝 ............................ 50
- 3.5.6 瓷青 & 淡青 ............................ 51
- 3.5.7 白青 & 青灰 ............................ 51
- 3.5.8 水青 & 藏青 ............................ 52
- 3.5.9 清漾青 & 浅葱青 .................... 52

## 3.6 蓝 ................................................. 53
- 3.6.1 认识蓝色 ................................. 53
- 3.6.2 蓝 & 天蓝 ................................ 54
- 3.6.3 蔚蓝 & 普鲁士蓝 .................... 54
- 3.6.4 矢车菊蓝 & 深蓝 .................... 55
- 3.6.5 道奇蓝 & 宝石蓝 .................... 55
- 3.6.6 午夜蓝 & 皇室蓝 .................... 56

- 3.6.7 浓蓝 & 蓝黑.................56
- 3.6.8 爱丽丝蓝 & 水晶蓝.........57
- 3.6.9 孔雀蓝 & 水墨蓝...........57

## 3.7 紫..........................................58
- 3.7.1 认识紫色......................58
- 3.7.2 紫 & 淡紫......................59
- 3.7.3 靛青 & 紫藤..................59
- 3.7.4 木槿紫 & 藕荷...............60
- 3.7.5 丁香紫 & 水晶紫...........60
- 3.7.6 矿紫 & 三色堇紫...........61
- 3.7.7 锦葵紫 & 淡紫丁香........61
- 3.7.8 浅灰紫 & 江户紫...........62
- 3.7.9 蝴蝶花紫 & 蔷薇紫........62

## 3.8 黑、白、灰..................................63
- 3.8.1 认识黑、白、灰............63
- 3.8.2 白 & 月光白..................64
- 3.8.3 雪白 & 象牙白...............64
- 3.8.4 10% 亮灰 & 50% 灰........65
- 3.8.5 80% 炭灰 & 黑...............65

# 第4章 CHAPTER 4
P 66
## 视觉传达设计的色彩对比

## 4.1 同类色对比...................................67
- 4.1.1 简洁统一的同类色视觉传达设计.........................68
- 4.1.2 同类色视觉传达设计技巧——凸显产品的品质与格调.........69

## 4.2 邻近色对比...................................70
- 4.2.1 动感十足的邻近色视觉传达设计.........................71
- 4.2.2 邻近色视觉传达设计技巧——直接凸显主体物........72

## 4.3 类似色对比...................................73
- 4.3.1 活跃积极的类似色视觉传达设计.........................74
- 4.3.2 类似色视觉传达设计技巧——注重情感的带入........75

## 4.4 对比色对比...................................76
- 4.4.1 极具创意感的对比色视觉传达设计.....................77
- 4.4.2 对比色视觉传达设计技巧——增强视觉冲击力........78

## 4.5 互补色对比...................................79
- 4.5.1 对比鲜明的互补色图案设计......80
- 4.5.2 互补色对比视觉传达设计技巧——提高画面的曝光度......81

# 第5章 CHAPTER 5
P 82
## 视觉传达设计的版式

## 5.1 骨骼型...........................................83
- 5.1.1 活跃积极的骨骼型视觉传达设计.........................84
- 5.1.2 骨骼型视觉传达设计技巧——将图文有机结合........85

## 5.2 对称型 .................................................. 86
### 5.2.1 清新亮丽的对称型视觉传达设计 .................................................. 87
### 5.2.2 对称型视觉传达设计技巧——注重风格统一化 .................................................. 88

## 5.3 分割型 .................................................. 89
### 5.3.1 独具个性的分割型视觉传达设计 .................................................. 90
### 5.3.2 分割型视觉传达设计技巧——增强视觉层次感 .................................................. 91

## 5.4 满版型 .................................................. 92
### 5.4.1 凸显产品细节的满版型视觉传达设计 .................................................. 93
### 5.4.2 满版型视觉传达设计技巧——注重颜色搭配之间的呼应 .................................................. 94

## 5.5 曲线型 .................................................. 95
### 5.5.1 具有情感共鸣的曲线型视觉传达设计 .................................................. 96
### 5.5.2 曲线型视觉传达设计技巧——增添广告创意性 .................................................. 97

## 5.6 倾斜型 .................................................. 98
### 5.6.1 动感活跃的倾斜型视觉传达设计 .................................................. 99
### 5.6.2 倾斜型视觉传达设计技巧——在细节处增添稳定性 .................................................. 100

## 5.7 放射型 .................................................. 101
### 5.7.1 具有爆破效果的放射型视觉传达设计 .................................................. 102
### 5.7.2 放射型视觉传达设计技巧——多种颜色的色彩搭配 .................................................. 103

## 5.8 三角形 .................................................. 104
### 5.8.1 极具稳定趣味的三角形视觉传达设计 .................................................. 105
### 5.8.2 三角形视觉传达设计技巧——运用色彩对比凸显主体物 .................................................. 106

# 第6章 CHAPTER 6
# 视觉传达设计的行业分类
P.107

## 6.1 食品视觉传达设计 .................................................. 108
### 6.1.1 直接表明食品种类的视觉传达设计 .................................................. 109
### 6.1.2 食品类视觉传达设计技巧——将具体物品抽象化作为图案 .................................................. 110

## 6.2 化妆品视觉传达设计 .................................................. 111
### 6.2.1 将产品信息直接传播的视觉传达设计 .................................................. 112
### 6.2.2 化妆品视觉传达设计技巧——借助其他元素凸显产品功效 .................................................. 113

## 6.3 服饰视觉传达设计 .................................................. 114
### 6.3.1 创意十足的服饰视觉传达设计 .................................................. 115
### 6.3.2 服饰视觉传达设计技巧——直接展现企业的经营范围 .................................................. 116

## 6.4 汽车视觉传达设计 .................................................. 117

- 6.4.1 寓意深刻的汽车视觉传达传达设计 ................................. 118
- 6.4.2 汽车视觉传达设计技巧——借助其他元素表明产品特性 ..... 119

## 6.5 电子产品视觉传达设计 ............ 120
- 6.5.1 极具时尚个性的电子产品视觉传达设计 ............................ 121
- 6.5.2 电子产品视觉传达设计技巧——营造3D立体感吸引受众 ............ 122

## 6.6 奢侈品视觉传达设计 .................. 123
- 6.6.1 高雅奢华的奢侈品视觉传达设计 ..................................... 124
- 6.6.2 奢侈品视觉传达设计技巧——将产品进行直接的展示 ............... 125

## 6.7 旅游视觉传达设计 ...................... 126
- 6.7.1 色彩鲜明的旅游视觉传达设计 ........................................ 127
- 6.7.2 旅游视觉传达设计技巧——运用其他元素增强创意感 ............ 128

## 6.8 房地产视觉传达设计 .................. 129
- 6.8.1 直接简约的房地产视觉传达设计 ..................................... 130
- 6.8.2 房地产视觉传达设计技巧——用直观的方式展示 ..................... 131

## 6.9 教育视觉传达设计 ...................... 132
- 6.9.1 直观形象的教育视觉传达设计 ........................................ 133
- 6.9.2 教育视觉传达设计技巧——营造场景情节来传达信息 ......... 134

## 6.10 烟酒视觉传达设计 .................... 135
- 6.10.1 简洁大方的烟酒视觉传达设计 ...................................... 136
- 6.10.2 烟酒视觉传达设计技巧——将信息直接传达 ........................ 137

# 第7章 CHAPTER 7
# 视觉传达设计的视觉印象
P/138

## 7.1 安全感 ........................................ 139
## 7.2 清新感 ........................................ 141
## 7.3 环保感 ........................................ 143
## 7.4 科技感 ........................................ 145
## 7.5 凉爽感 ........................................ 147
## 7.6 美味感 ........................................ 149
## 7.7 热情感 ........................................ 151
## 7.8 高端感 ........................................ 153
## 7.9 朴实感 ........................................ 155
## 7.10 浪漫感 ...................................... 157
## 7.11 坚硬感 ...................................... 159
## 7.12 纯净感 ...................................... 161
## 7.13 复古感 ...................................... 163

# 第8章 视觉传达设计的秘籍

- 8.1 运用插画将复杂事物简单化 ........ 166
- 8.2 运用移动图标来增强视觉延展性 ... 167
- 8.3 将实物简洁抽象化 ........................ 168
- 8.4 运用几何图形增强视觉聚拢感 ...... 169
- 8.5 图文相结合提升画面的可阅读性 ... 170
- 8.6 线条等元素的添加增强细节设计感 ........................................ 171
- 8.7 在排版中运用粗大的无衬线字体 .... 172
- 8.8 将文字局部与其他元素相结合 ..... 173
- 8.9 适当运用黑色让画面更加干净 ..... 174
- 8.10 运用 3D 增强画面的立体层次感 ... 175
- 8.11 适当的留白为受众营造想象空间 ............................................ 176
- 8.12 适当运用仅显示图像一部分的非对称布局 .................................. 177
- 8.13 运用渐变色让画面过渡更加自然 ... 178
- 8.14 将字体或形状进行放大来突出强调 ........................................ 179
- 8.15 适当运用液体为画面增加动感气息 ...................................... 180

# 第1章 视觉传达设计的基础知识

视觉传达设计的发展具有比较久的历史。最初其只是欧美的印刷美术，应用的范畴也比较单一。但是随着科技以及社会的迅速发展，视觉传达设计越来越得到人们的认可与青睐，其包括的范围以及种类也越来越广。

特别是在现如今网络如此发达的社会，视觉传达设计更是无处不在。从我们平常的穿衣吃饭，到一个企业的各种形象设计，视觉传达设计已经充斥在我们日常生活的方方面面，为我们带来了极大的便利。

即便如此，在进行相关的设计时，还是要从企业的文化经营性质、地域特征、目标人群喜好、产品特性、种族文化等因素出发，设计出符合时代发展潮流但仍不失时尚个性与传统习俗的视觉效果。

# 1.1 视觉传达设计的概念

所谓视觉传达设计,简单地说,就是我们肉眼所能看到的所有平面设计。包括标志、名片、产品包装、电影招贴海报、各种产品的宣传广告、报纸杂志、书籍封面等。它所包含的范围非常广泛,应用的场合以及场景更是一应俱全。

视觉传达设计应用范畴很广,可涉及食品、服饰、电子产品、汽车企业特定的文化经营理念以及对外宣传手段。在进行相关的设计时,要具体情况具体分析,从而设计出符合需要但同时还能赢得市场的产品。

特点:

- ◆ 既可简约精致,也可复杂高端。
- ◆ 借助多种媒体平台进行有效传播。
- ◆ 不同行业之间可以相互转化,达到传播效果的最大化。

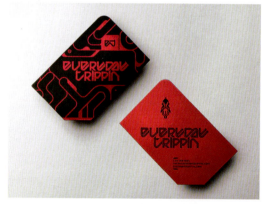

## 1.2 视觉传达设计的点

视觉传达设计中有各种各样的元素,最基本也是最必不可少的就是点、线、面。三种元素的有机结合就构成我们看到的形形色色的平面效果图。所谓点,就是一个具有很强视觉聚拢效果的图形、图像、物件等,甚至它就是一个实实在在的点。总的来说,点是平面效果中最基本也是最不可或缺的元素。

点,其实是一个比较抽象的概念,它可以是各种各样的规则或者不规则的图形,它有其独特的呈现面积以及形状。在受众看来,他们关心的并不是那一个单独的点,而是由这一个点构成的整个图像效果。

特点:

- ◆ 具有很强的视觉聚拢感与爆发性。
- ◆ 面积与形状可大可小。
- ◆ 与其他元素进行极具创意感与趣味性的结合。
- ◆ 色彩既可鲜艳明亮,也可稳重静谧。

## 1.3 视觉传达设计的线

    我们都知道两个点可以连成一条线，而在视觉传达设计中，直白地说，线就是由若干个点组合而成的。规整的直线或是曲线，都可以给我们带来统一有序的视觉感受；相反，则会让整个画面显得杂乱无章，让人心烦意乱。

    所以在运用线进行设计时，不能为了追求画面的动感与激情，而让线进行随意的摆放。但同时也要打破规整直线的单调与乏味。要将两者有机结合，在把握好这个度的前提下，设计出相应的视觉效果。

特点：

- 既可让画面明艳动人，也可温婉雅致。
- 有方向感与运动轨迹的线可以增强画面动感。
- 封闭的线段可以吸引受众注意力。

## 1.4 视觉传达设计的面

面是视觉传达设计的基本元素之一。与点和线相比，面具有很强的视觉冲击效果，而且也可以将事物进行更加全面的呈现与展示。随着面元素的不断变换，带给受众的心理感受以及呈现的效果也会随之改变。

在运用面元素进行相关的设计时，一定要处理好点、线、面三者之间的关系。因为三者是相辅相成的，每一个具体的平面效果中都具备这三个基本的元素，无非是主次关系的不同。因此一定要处理好三者的关系，做到主次分明，切不可喧宾夺主。

特点：
- ◆ 具有很强的灵活性与视觉冲击力。
- ◆ 超出画面的部分极具视觉张力。
- ◆ 有明确的视觉焦点与颜色倾向。

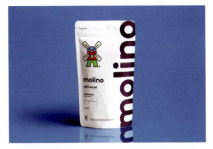

# 第2章 视觉传达设计的元素

　　视觉传达设计即根据视觉传达的主题内容,在画面内应用有限的视觉元素,进行编排、调整,并设计出既美观又实用的设计。视觉传达设计是能够更好传播客户信息的一种手段,其间要深入了解、观察、研究有关作品的各个方面,然后再进行构思与设计。视觉传达与内容之间是相辅相成、缺一不可的关系,与此同时,体现内容的主题思想更是其注重点。

　　视觉传达设计的元素有色彩、文字、版式、创意、图形、图像等。虽然有不同的设计元素,但是在进行相关的设计时,也要根据需要将不同的元素进行合理搭配。不仅要与企业的文化以及形象相符合,同时也要能够吸引受众注意力,以此推动品牌的宣传。

# 2.1 色彩

　　色彩也是十分重要的科学性表达，色彩在主观上是一种行为反应；在客观上则是一种刺激现象和心理表达。把握好作品整体主色的倾向，再进行调和色彩的变化才能做到和谐统一。色彩的重要来源是光的产生，也可以说没有光就没有色彩，而太阳光被分解为红、橙、黄、绿、青、蓝、紫等色彩，各种色光的波长又各不相同。

红——750～620nm
橙——620～590nm
黄——590～570nm
绿——570～495nm
青——495～476nm
蓝——475～450nm
紫——450～380nm

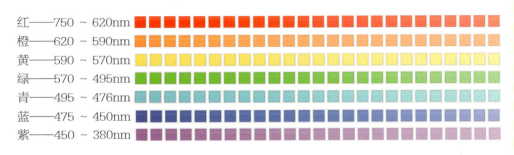

| 颜色 | 频率 | 波长 |
|---|---|---|
| 紫色 | 668～789 THz | 380 - 450 nm |
| 蓝色 | 631～668 THz | 450～475 nm |
| 青色 | 606～630 THz | 476～495 nm |
| 绿色 | 526～606 THz | 495～570 nm |
| 黄色 | 508～526 THz | 570～590 nm |
| 橙色 | 484～508 THz | 590～620 nm |
| 红色 | 400～484 THz | 620～750 nm |

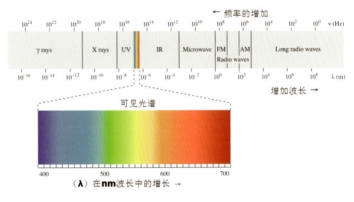

第 2 章　视觉传达设计的元素

## 2.1.1 色相、明度、纯度

色彩是光引起的,有着先声夺人的力量。色彩的三元素是色相、明度、纯度。

色相是色彩的首要特性,是区别色彩的最精确的准则。色相又是由原色、间色、复色组成的。而色相的区别由不同的波长来决定的,即使是同一种颜色也要分不同的色相,如红色可分为鲜红、大红、橘红等,蓝色可分为湖蓝、蔚蓝、钴蓝等,灰色又可分红灰、蓝灰、紫灰等。人眼可分辨出一百多种不同的颜色。

 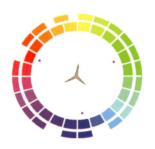

明度是指色彩的明暗程度,明度不仅表现于物体照明程度,还表现在反射程度的系数。又可将明度分为九个级别,最暗为1,最亮为9,并划分出三种基调。

1~3级为低明度的暗色调,沉着、厚重、忠实的感觉;
4~6级为中明度色调,安逸、柔和、高雅的感觉;
7~9级为高明度的亮色调,清新、明快、华美的感觉。

 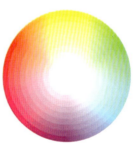

纯度是色彩的饱和程度,亦是色彩的纯净程度。纯度在色彩搭配上具有强调主题和意想不到的视觉效果。纯度较高的颜色则会给人造成强烈的刺激感,能够使人留下深刻的印象;但也容易带来疲倦感,如果与一些低明度的颜色相配合,则会显得细腻、舒适。纯度也可分为三个阶段。

高纯度——8~10级为高纯度,产生强烈、鲜明、生动的感觉;
中纯度——4~7级为中纯度,产生适当、温和、平静的感觉;
低纯度——1~3级为低纯度,产生一种细腻、雅致、朦胧的感觉。

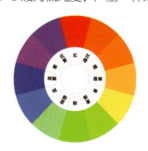 

## 2.1.2 主色、辅助色、点缀色

### 1. 主色

主色是画面中主体的颜色，起着主导的作用，能够让空间整体看起来更为和谐，是不可忽视的色彩表现。通常来说，作品中面积占比最大的颜色就是主色。

### 2. 辅助色

辅助色是在作品中起到补充或辅助作用的色彩。辅助色可以与主色是邻近色，也可以是互补色，不同的辅助色会改变作品的情绪，由此可见辅助色的重要性。

### 3. 点缀色

点缀色是作品中占有极小面积的色彩，灵活而且巧妙。合理地应用点缀色可以令作品绽放不一样的魅力，起到画龙点睛之作用。

## 2.1.3 活跃积极的色彩元素

现代社会的生活节奏过快，人们承受着较大的压力。所以具有活跃积极色彩特征的视觉传达设计更容易得到受众的青睐。这样不仅可以让其暂时逃离快节奏的高压生活，同时也可以促进品牌的宣传与推广。

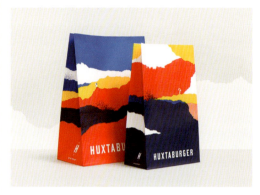

**设计理念：** 这是 Huxtaburger 快餐品牌形象的包装袋设计。采用分割型的构图方式，将整个包装袋划分为不同大小与形状的区域。在不规则的变化中，凸显出店铺独特的经营理念。

**色彩点评：** 整体以蓝色为主色调，在不同纯度的变化中，让包装袋具有一定的视觉层次感。同时红色和黄色的运用，在鲜明的颜色对比中，给人以活跃积极的视觉感受。

① 用类似水墨的色彩绘制手法，为单调的包装袋增添了些许文艺气息，同时也让其有一种从远景到近景的视觉过渡感。

② 在包装袋底部呈现的标志文字，以最简单直白的方式将信息进行传达，十分醒目。

■ RGB=2,95,226 CMYK=87,61,0,0
■ RGB=254,210,53 CMYK=0,20,85,0
■ RGB=252,46,59 CMYK=0,94,73,0

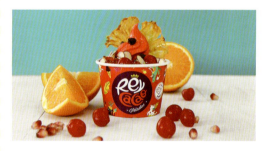

这是一款活泼多彩的 REY CACAQ 冰激凌品牌形象纸杯包装设计。以一个正圆作为标志呈现的载体，具有很强的视觉聚拢感，直接促进了品牌的宣传与推广。以红色作为纸杯的背景主色调，而且在与紫色、黄色等色彩的鲜明对比中，尽显夏日的活泼与热情。

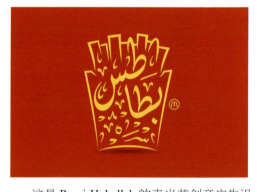

这是 Rami Hoballah 的麦当劳创意广告设计。采用中心型的构图方式，将由简单线条勾勒而成的薯条外轮廓作为展示主图，直接表明了企业的经营性质。而且在图案右侧的简写标志，促进了品牌的宣传与推广。以红色作为背景主色调，而且在与橙色的邻近色对比中，给人以热情与活跃的感觉。

■ RGB=225,43,56 CMYK=4,98,84,0
■ RGB=247,235,39 CMYK=7,1,88,0
■ RGB=47,177,139 CMYK=75,0,58,0
■ RGB=57,12,51 CMYK=85,100,71,65

■ RGB=189,20,27 CMYK=29,100,100,0
■ RGB=249,198,47 CMYK=1,27,88,0

## 2.1.4 色彩元素设计技巧——合理运用色彩影响受众心理

在现在这个快节奏的社会中，色彩对人们心理感受的影响是非常重大的。所以在运用色彩元素对视觉传达进行设计时，要根据企业的经营理念，运用合适的色彩，使其能够与受众形成心理层面的共鸣。

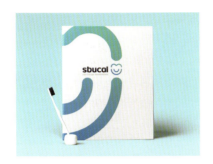 

这是sbucal牙科诊所的宣传画册封面设计。将由简单线条构成的牙齿一半的形状，作为封面的展示主图，以简单直白的方式表明了诊所的经营范围，十分醒目。

以白色作为背景主色调，将版面内容进行清楚的凸显。而且从青色到蓝色的渐变过渡，以冷色调表明诊所的专业，同时也很大程度地降低了患者就诊时的紧张感与心理压力。

这是Jane K青年女装品牌形象的名片设计。采用分割型的构图方式，将整个名片正面以对角线一分为二，而且在不同颜色的对比下，凸显出品牌具有的个性与时尚。特别是对不同朝向直线段的添加，丰富了名片的细节设计感。而在左上角和右下角呈现的标志性图文字，将信息直接传达，同时增强名片的视觉稳定性。

### 配色方案

双色配色　　　　三色配色　　　　四色配色

### 佳作欣赏

## 2.2 文字

除了色彩之外，在视觉传达设计中另外一个重要的组成元素就是文字。文字除了进行信息传达的功能之外，其在整个画面的布局中也发挥重要的作用。而且，相同的文字采用不同的字体，也会给受众带去不同的视觉体验。

因此在视觉传达设计中，要运用好文字这一元素。不仅要将其与图形进行有机结合、合理搭配，同时也要根据企业的具体经营理念，选择合适的字体以及字号。

特点：
- 将个别文字进行变形，增强版面的创意感与趣味性。
- 将文字作为展示主题，进行信息的直接传达。
- 将文字与图形进行有机结合，增强画面的可阅读性。
- 单独文字适当放大，吸引受众注意力。
- 将文字与其他元素进行完美结合。

## 2.2.1 创意十足的文字元素

对称型的布局构图，虽然让整体具有很强的规整性与视觉统一感，但是存在版面单调、乏味的问题。而清新亮丽的对称型视觉传达设计，一般用色比较明亮，而且在小的装饰物件的衬托下，让整个画面具有一定的动感与活力。

共同促进品牌的宣传。

**色彩点评**：以绿色作为主色调，将版面中内容清楚地凸显出来。而且在与其他颜色的鲜明对比中，给人以活泼愉悦的视觉感受。

🟢 字母 W 中大笑的孩子，具有很强的视觉感染力，从侧面凸显出该教育机构真诚用心的服务态度，以及孩子在此学习的开心与快乐。

🟢 背景中适当留白的运用，将信息进行直接的传达，同时为受众营造了一个良好的阅读空间。

**设计理念**：这是 W.kids 语言学校品牌形象的站牌广告设计。将标志中的字母 W 作为图像的限制范围，具有很强的视觉聚拢感与创意性。而且与右下角其他文字的相结合，可以

▇ RGB=41,196,104　CMYK=70,7,77,0
▇ RGB=244,213,9　CMYK=6,16,95,0
▇ RGB=25,45,134　CMYK=100,96,38,0

这是波兰 Tomasz 的海报设计。采用放射型的构图方式，以版面中间部位作为出发点，由内而外迸发出来的文字，让整个海报具有很强的视觉爆破感，极具创意感与视觉吸引力。以橙色作为背景主色调，将版面内容进行清楚的凸显。而且适当黑色的添加，在经典的颜色搭配中，尽显海报的个性。上下两端小文字的添加，丰富了细节效果，同时增强了画面稳定性。

▇ RGB=252,170,35　CMYK=0,43,92,0
▇ RGB=0,0,0　CMYK=93,88,89,80

这是 Yellow Kitchen 餐厅品牌形象的标志设计。将由简单线条构成的酒杯外形作为标志图案，直接表明了企业的经营性质。而且以极具创意的方式，将标志文字中的两个字母 L 替换为刀叉。这样不仅保证了文字的完整性，同时也促进了品牌的宣传。以黄色作为背景主色调，最大限度地刺激受众的味蕾。

▇ RGB=246,209,17　CMYK=4,18,95,0
▇ RGB=2,5,10　CMYK=93,89,87,79

## 2.2.2 文字元素设计技巧——与其他元素相结合

版式设计中的文字，多给人以单调乏味的视觉感受。因此在进行设计时，为了提高画面的创意感与趣味性，可以将文字与其他元素进行有机结合。这样不仅可以吸引更多受众的注意力，同时也很好地促进了品牌的宣传与推广。

这是墨尔本 Waffee 华夫饼和咖啡品牌形象的纸杯包装设计。将抽象为几何图形的华夫饼外形作为标志呈现的载体，直接表明了店铺的经营性质。

以白色作为纸杯主色调，凸显出餐厅注重卫生与食品安全的经营理念。而少量褐色的点缀，则增强了稳定性。

将标志文字与不规则的直线段相结合，而且以相对对称的构图方式，将信息进行直接的传达。

这是加拿大 Catherine 的时尚 CD 设计。将文字的局部与几何图形有机结合，而且看似凌乱的设计，却凸显出企业具有的独特个性与时尚审美。

以黑色作为背景主色调，将版面内容进行清楚的凸显。而且在紫色与青色的鲜明对比中，为单调的背景增添了色彩质感。

底部小文字的添加，增强了整体的细节效果。而且大面积留白的运用，为受众营造了一个良好的阅读和想象空间。

### 配色方案

双色配色　　　　　三色配色　　　　　四色配色

### 佳作欣赏

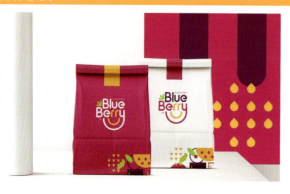 

## 2.3 版式

　　版式对于一个完整的视觉传达来说是至关重要的。常见的版式样式有分割型、对称型、骨骼型、放射型、曲线型、三角形等。因为不同的版式都有相应的适合场景以及自身特征，所以在进行视觉传达设计时，可以根据具体的情况，来选择合适的版式。

　　将文字与图形进行完美搭配，不仅可以让信息进行最大化的传达，同时也会促进品牌的宣传与推广。

特点：
- 具有较强的灵活性。
- 适当运用分割可以增强版面的层次感。
- 运用对称为画面增添几何美感。

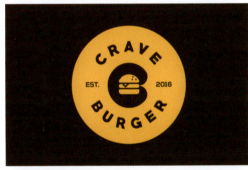
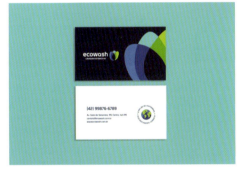

## 2.3.1 独具个性的版式元素

在视觉传达设计中，版式本身就具有很大的设计空间。在设计时可以采用不同的版式，但不管采用何种样式，整体要呈现美感与时尚。特别是在现如今飞速发展的社会，独具个性与特征的版式样式，具有很强的视觉吸引力。

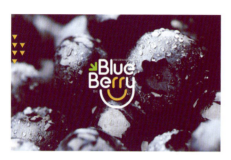

**设计理念**：这是 Blue Berry 蓝莓甜品冷饮品牌形象的标志设计。采用曲线型版式，以蓝莓作为背景展示主图，直接表明了产品的口味。而且在中间呈现的标志，促进了品牌的传播。

**色彩点评**：整体以蓝色作为背景主色调，在不同明度渐变过渡中，将标志十分醒目地凸显出来，同时也增强了画面的视觉层次感。

🌈 标志中的两个字母 R 与字母 Y，共同构成一个笑脸的外形，凸显出店铺真诚热心的服务态度，同时又保证了文字的完整性，具有很强的创意感。

🌈 左侧几个排列整齐的倒三角形，为单调的背景增添了细节效果。

RGB=92,75,119　CMYK=78,83,35,0
RGB=245,185,25　CMYK=0,34,94,0
RGB=147,217,5　CMYK=48,0,100,0

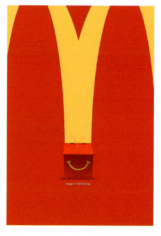

这是 St.patrick's day 圣帕特里克节的麦当劳广告设计。采用对称型的版式，将麦当劳的标志字母 M 进行放大，作为版面的展示主图，将信息直接传达给受众。而且超出画面的部分具有很强的视觉延展性。文字底部带笑脸的箱子，以极具创意的方式表达了麦当劳热情真挚的服务态度，同时增强了画面的稳定性。

RGB=223,0,19　CMYK=7,100,100,0
RGB=254,194,0　CMYK=0,29,96,0

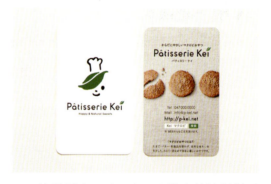

这是日本 Patisserie Kei 糕点品牌视觉形象的名片设计。采用倾斜型的版式构图方式，将简笔画的卡通人物作为名片背面的展示主图。而且将倾斜的绿叶作为人物脸的一部分，以极具创意的方式表明企业十分注重产品安全与绿色的问题。在名片正面糕点的摆放，将信息进行直接传达，同时能使受众具有很强的食欲感。

RGB=203,198,194　CMYK=24,22,22,0
RGB=0,99,59　CMYK=95,51,100,17

## 2.3.2 版式元素设计技巧——增强视觉层次感

在视觉传达设计中，层次就是高与低、远与近、大与小等不同方向以及角度的视觉呈现。因此在进行设计时，我们可以在画面中添加一些小元素，或者运用有具体内容的背景，甚至可以通过色彩不同明度以及纯度之间的对比等方式，来增强画面的视觉层次感。

这是METRO地铁商店专供葡萄酒品牌形象的海报设计。采用相对对称的版式构图方式，以产品作为对称轴，而左右两侧的插画，增强了海报的视觉层次感。

以紫色作为背景主色调，凸显出企业稳重成熟却不失时尚的经营理念。产品包装中多种色彩的运用，给人以活泼热情的视觉体验。

底部主次分明的文字，将信息直接传达，同时丰富了海报的细节效果。

这是饮用水品牌essenza视觉形象的标志设计。采用三角形的版式，将一个三角形外观的水滴图形作为标志图案，直接表明了企业的经营性质。

以实景瀑布水流作为背景，表明饮用水的天然与健康。而图案中渐变蓝色的运用，刚好与整体色调相一致，同时凸显出产品的纯净，极易获得受众的信赖。

白色的标志文字将信息直接传达，同时也提高了整个画面的亮度。

### 配色方案

双色配色　　　　　　　三色配色　　　　　　　四色配色

### 佳作欣赏

## 2.4 创意

从穿衣吃饭到各种行业的设计，都需要别具一格的创意。具有创意感不仅可以提高我们的生活质量，同时也可以为企业带去丰厚的利润以及品牌宣传度。

因此在进行相应的视觉传达设计时，一定要把创意摆在第一位。在现代这个人才济济并且飞速发展的社会中，只有一定的创意，企业才能有一定的立足之地，同时相应的品牌效应也会随之而来。

但是在设计过程中，不能一味为了追求创意，而进行天马行空的创作。这样不仅起不到好的效果，反而可能会适得其反。

特点：
- 以别具一格的创意吸引受众注意力。
- 拥有独特的传达信息能力。
- 借助其他小元素来提升整体的创意。
- 单个对象突出具有视觉冲击力。

## 2.4.1 充满激情趣味的创意元素

在进行相应的设计时，可在版面中添加创意元素，以此来吸引更多受众的注意力。同时也可以增强画面的趣味性，给受众营造一种浓浓的激情氛围。

**设计理念**：这是 Rani Float 柠檬饮料的喷溅视觉广告设计。采用放射型的构图方式，将倾斜摆放的产品作为起始点，其后方喷射的冰水让画面具有很强的视觉爆破感，尽显夏日的激情与凉爽。

**色彩点评**：整体以蓝色作为主色调，在不同明度的变化中，营造了浓浓的夏日氛围。而少量黄色的点缀，让画面的色彩质感更加强烈。

🍋 背景中肆意喷溅的冰水，在柠檬瓣的共同作用下，让画面具有浓浓的动感气息。特别是超出画面的部分，具有很强的视觉张力。

🍋 适当留白的运用，将信息进行直接的传达，同时也为受众营造了一个良好的阅读空间。

- RGB=13,68,135　CMYK=100,84,27,0
- RGB=88,187,193　CMYK=64,3,27,0
- RGB=242,217,13　CMYK=7,13,95,0

这是英国 SAWDUST 可口可乐夏季创意海报设计。将太阳以及其在海面上的照射影子作为展示主图，以极具创意的方式表明了海报的宣传主题，具有很强的趣味性。整个版面以蓝色为主，给人稳重成熟的视觉印象。少量红色的点缀，丰富了整体的色彩感。特别是白色的运用，很好地提高了画面的亮度。在顶部的标志文字，直接促进了品牌的宣传。

- RGB=21,1,60　CMYK=0,100,100,0
- RGB=120,1,39　CMYK=51,100,83,30

这是 Chicken Cafe 炸鸡汉堡快餐店品牌形象的标志设计。将由几何图形构成的抽象公鸡作为展示主图，直接表明了餐厅的经营性质。而且左侧公鸡超出画面的部分，具有很强的视觉延展性。在图案右侧的文字则将信息进行直接的传达。以黑色作为背景主色调，同时在红色以及橙色的鲜明对比中，给人以活跃、激情的视觉感受，给人满满的食欲感。

- RGB=8,7,2　CMYK=91,87,90,79
- RGB=210,15,29　CMYK=15,100,100,0
- RGB=225,214,86　CMYK=0,19,73,0
- RGB=238,116,5　CMYK=0,68,100,0

## 2.4.2 创意元素设计技巧——注重颜色搭配之间的呼应

在进行相应的设计时,一定要注重颜色搭配之间的呼应。因为颜色有自己的情感,而搭配又是整个视觉传达的第一语言,所以和谐统一的色彩搭配,不仅可以给人以协调的视觉美感,同时也非常有利于品牌的宣传。

这是X-coffee新式咖啡厅品牌形象的名片设计。将标志字母中的X以四个大小相同的简笔咖啡豆构成,以直观简明的方式表明了店铺的经营性质。而且在名片正反面同时运用咖啡豆图案,在元素的统一呼应下,凸显出企业规范有序的经营理念。

黄色的运用,提升了名片的时尚个性,同时以适当的深色进行点缀,则增强了画面稳定性。

这是Young Book Worms世界读书日的海报设计。将由书籍构成的人物头部轮廓图作为展示图案,以抽象简约的方式直接表明了海报的宣传主题,具有很强的创意感与趣味性。

以浅色作为背景主色调,在不同明度的渐变过渡中,将版面内容进行清楚的凸显。而且颜色的运用,刚好与人物多读书具有的雅致、清幽的气质相吻合,让画面十分融洽和谐。

### 配色方案

双色配色

三色配色

四色配色

### 佳作欣赏

## 2.5 图形

相对于单纯的文字来说，图形在设计中具有更强的吸引力，在进行信息传达的同时还可以为受众带去美的享受。可以将基本的图形元素作为展示图案，虽然简单，但却可以为受众带去意想不到的惊喜。

因此在运用图形元素进行相关的视觉传达设计时，一方面可以将企业的某个物件进行适当的抽象简化；另一方面也可以将若干个基本图形进行拼凑重组，让新图形作为展示主图。以别具一格的方式吸引受众注意力，从而促进品牌的宣传与推广。

特点：

◆ 既可简单别致，也可复杂时尚。
◆ 以简单的几何图形作为基本图案。
◆ 曲线与弧形相结合，增强画面活力与激情。

## 2.5.1 具有情感共鸣的图形元素

除了颜色可以带给受众不同的心理感受之外,图形也可以表达出相应的情感。比如说,相对于尖角图形来说,圆角图形就更加温和圆润。所以在运用图形元素进行相关的设计时,要根据企业的经营理念,选择合适的图形来进行信息以及情感的传达。

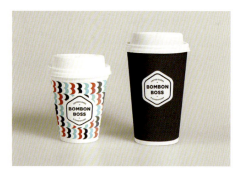

**设计理念**:这是 Bombon Boss 咖啡连锁店品牌形象的杯子设计。以一个圆角六边形作为标志呈现的载体,具有很强的视觉聚拢感,同时也凸显出餐厅真诚用心的服务态度以及经营理念。

**色彩点评**:以深色作为背景主色调,将标志凸显得十分醒目。同时红色和青色的运用,在鲜明的颜色对比中,打破了背景的单调与乏味。

🍂 将类似数字3的曲线图形作为基本图案,将其经过复制充满整个杯壁,增强了杯子的细节效果。同时在不同颜色的变化中,让杯子具有视觉层次感。

🍂 以白色作为标志背景图形的颜色,促进了品牌的宣传。同时周围适当留白的运用,让整个设计有呼吸顺畅之感。

■ RGB=32,44,58 CMYK=100,92,67,55
■ RGB=199,51,51 CMYK=22,98,97,0
■ RGB=84,201,218 CMYK=62,0,18,0

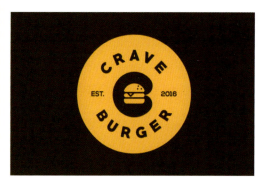

这是 Crave Burger 汉堡快餐品牌形象的标志设计。以一个正圆形作为标志呈现的载体,具有很强的视觉聚拢感。而且在画面中间部位,凸显出企业规矩、稳重的经营理念,容易获得广大受众的信赖。将卡通抽象汉堡与标志文字首字母C相结合,以极具创意的方式表明了餐厅的经营性质,同时右侧缺口的设置,让图案有呼吸顺畅之感。

这是简约时尚的促销传单模板设计。采用分割型的构图方式,将整个版面均等地一分为二。而且在明暗颜色的变化中,将版面内容进行清楚的凸显,直接表明了企业的经营性质。特别是在分割部位的三角形的添加,一方面,瞬间增强了画面的稳定性;另一方面,凸显出产品的个性与时尚。

■ RGB=30,31,33 CMYK=94,89,87,78
■ RGB=247,165,1 CMYK=0,44,100,0

■ RGB=196,186,176 CMYK=27,27,29,0
■ RGB=244,176,137 CMYK=1,40,45,0

## 2.5.2 图形元素设计技巧——增添画面创意性

在运用图形元素进行相关的设计时，可以运用一些具有创意感的方式为画面增添创意性。因为创意是整个版面的设计灵魂，只有抓住受众的阅读心理，才能吸引更多受众的注意力，进而达到更好的宣传效果。

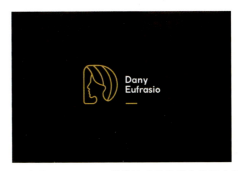

这是 METRO 地铁商店专供葡萄酒品牌形象的海报设计。采用相对对称的构图方式，以产品作为对称轴，而左右两侧人物手拿酒杯的简笔插画，一方面丰富了画面的细节效果；另一方面凸显出产品的口感以及带给受众的愉悦感受，极具创意感与趣味性。

以粉色作为背景主色调，将版面内容进行清楚的凸显。底部的简单文字，将信息直接传达，同时增强画面的稳定性。

这是 Dany Eufrasio 美发沙龙品牌形象的标志设计。将由简单线条勾勒而成的抽象人物头像作为标志图案，以极具创意的方式直接表明了企业的经营性质。

背景中被模糊修理的正在剪头发的图像，将信息进一步传达，同时相对于纯色背景来说，具有较强的故事性与丰富感。

在图案右侧的文字，让标志十分完整。同时也促进了品牌的宣传与推广。

## 配色方案

双色配色　　　　　　　三色配色　　　　　　　四色配色

## 佳作欣赏

## 2.6 图像

　　图像与图形一样，都具有更强的信息传达功能，同时也可以为受众带去不一样的视觉体验。如果图形是扁平化的，那图像就更加立体一些，将商品可以进行较为全面的展示，同时也会带给受众更加立体的感受。

　　因此，在运用图像元素进行相关的视觉传达设计时，要将展示的产品作为展示主图，给受众直观醒目的视觉印象。同时也可以将其与其他小元素相结合，来增强画面的创意感与趣味性。

特点：
- 具有更加直观清晰的视觉印象。
- 细节效果更加明显。
- 与文字相结合，让信息传达最大化。

## 2.6.1 动感活跃的图像元素

由于图像本身就具有较强的空间立体感，在进行相关的设计时，我们可以通过适当在画面中添加一些小元素，来增强整体的动感效果。

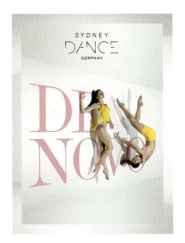

**设计理念**：这是 De Novo 悉尼舞蹈团的海报设计。将舞姿优美的人物作为展示主图，直接表明了海报的宣传主题。而且舞者不同的姿势形态，为静止的画面增添了满满的活力与动感。

**色彩点评**：以浅色作为背景主色调，给人以清新雅致的感觉。而粉色以及少量橙色的运用，在鲜明的颜色对比中，尽显舞者的优雅与独特个性。

🎨 带衬线的标志文字在与现代舞者的相互交融中，给人以些许的复古但又极具时尚的视觉体验，表明了舞蹈团跟随潮流却不失传统的经营理念。

🎨 顶部的标志文字在不规则的间断中，让整个画面产生呼吸顺畅之感，同时极大程度地增强了画面的视觉稳定性。

■ RGB=216,218,217 CMYK=18,13,13,0
■ RGB=215,154,172 CMYK=16,49,18,0
■ RGB=248,217,5 CMYK=4,14,95,0

这是一款儿童 App 的界面设计。将尽情玩耍的插画儿童图像作为界面的展示主图，以极具视觉感染力的方式表明学习带给孩子的极大乐趣，同时也非常容易获得广大家长的信赖。以浅色作为背景主色调，将版面内容进行清楚的凸显。而且在其他不同明度颜色的渐变对比中，为界面增添了活力与动感。主次分明的文字，将信息直接传达。

这是 GURU 益生菌饮料品牌形象的包装设计。将由若干条弯曲曲线构成的图案作为包装展示主图，用曲线从侧面凸显出产品具有的特性以及功效。而且在右侧瓶盖上方笑脸的添加，为受众带去满满的好心情。当拧开瓶盖的那一刻，仿佛所有的烦恼都一扫而光，极具创意感与趣味性。

■ RGB=142,288,230 CMYK=47,17,0,0
■ RGB=62,147,140 CMYK=76,27,49,0
■ RGB=219,131,91 CMYK=13,60,66,0
■ RGB=168,204,114 CMYK=41,4,69,0

■ RGB=128,1,240 CMYK=76,82,0,0
■ RGB=2,215,35 CMYK=69,0,100,0

## 2.6.2 图像元素设计技巧——营造画面的故事氛围

单纯的图像除了进行基本的信息传达之外,不会有太多其他的吸引力。为了让设计的视觉传达在受众脑海中留下深刻的印象,在进行相关的设计时,可在画面中营造一个小小的故事氛围。相对于单纯的图像来说,拥有故事情节,更会加深受众的印象。

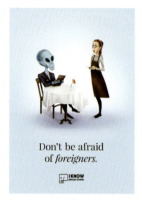

这是 I KNOW 英语学校的宣传海报设计。将一个服务员因为不会说英语,在碰上外国人点餐时的尴尬局面淋漓尽致地呈现出来。服务员惊讶害怕的样子就好像遇见外星人一样,以极具创意的方式从侧面凸显出该培训学校的优势以及特征。

图像底部主次分明的文字,将信息进行直接传达,同时也丰富了整个海报的细节效果。

这是匈牙利 Levente Szabo 设计的最佳影片海报。采用正负形的构图方式。将影片中的具体故事情节以插画的形式作为海报展示主图。而且以狼作为外形轮廓,以极具创意的方式,为受众留下深刻印象,十分引人注目。

浅色的背景将版面内容进行清楚的凸显,而深色的运用,则增强了画面的稳定性。

### 配色方案

| 双色配色 | 三色配色 | 四色配色 |
|---|---|---|
| 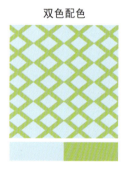 | 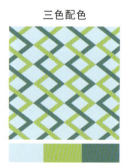 | 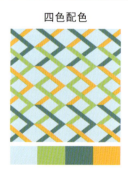 |

### 佳作欣赏

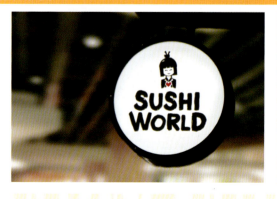

# 第3章 视觉传达设计的基础色

视觉传达设计的基础色分为：红、橙、黄、绿、青、蓝、紫加上黑、白、灰。各种色彩都有着属于自己的特点，给人的感觉也都是不相同的。有的会让人兴奋，有的会使人忧伤，有的会让人感到充满活力，还有的则会让人感到神秘莫测。

特点：
◆ 色彩有冷暖之分，冷色给人以凉爽、寒冷、清透的感觉；而暖色则给人以阳光、温暖、兴奋的感觉。
◆ 黑、白、灰是天生的调和色，可以让海报更稳定。
◆ 色相、明度、纯度被称为色彩的三大属性。

# 3.1 红

## 3.1.1 认识红色

红色：璀璨夺目，象征幸福，是一种很容易引起人们关注的颜色。在色相、明度、纯度等不同的情况下，对于传递出的信息与要表达的意义也会发生改变。

色彩情感：祥和、吉庆、张扬、热烈、热闹、热情、奔放、激情、豪情、浮躁、危害、惊骇、警惕、间歇。

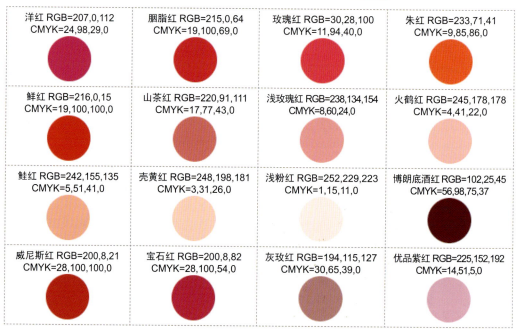

| 洋红 RGB=207,0,112 CMYK=24,98,29,0 | 胭脂红 RGB=215,0,64 CMYK=19,100,69,0 | 玫瑰红 RGB=30,28,100 CMYK=11,94,40,0 | 朱红 RGB=233,71,41 CMYK=9,85,86,0 |
| --- | --- | --- | --- |
| 鲜红 RGB=216,0,15 CMYK=19,100,100,0 | 山茶红 RGB=220,91,111 CMYK=17,77,43,0 | 浅玫瑰红 RGB=238,134,154 CMYK=8,60,24,0 | 火鹤红 RGB=245,178,178 CMYK=4,41,22,0 |
| 鲑红 RGB=242,155,135 CMYK=5,51,41,0 | 壳黄红 RGB=248,198,181 CMYK=3,31,26,0 | 浅粉红 RGB=252,229,223 CMYK=1,15,11,0 | 博朗底酒红 RGB=102,25,45 CMYK=56,98,75,37 |
| 威尼斯红 RGB=200,8,21 CMYK=28,100,100,0 | 宝石红 RGB=200,8,82 CMYK=28,100,54,0 | 灰玫红 RGB=194,115,127 CMYK=30,65,39,0 | 优品紫红 RGB=225,152,192 CMYK=14,51,5,0 |

## 3.1.2 洋红 & 胭脂红

❶ 这是 FLASH 功能饮料时尚包装设计。将标志在瓶身顶部呈现，给受众以直观的视觉印象，极大地促进了品牌的宣传与推广。

❷ 洋红色既有红色本身的特点，又能给人以愉快、活力的感觉，营造出鲜明的色彩画面。而且在与黄色的对比下，显得十分醒目。

❸ 倾斜向下的箭头，一方面与品牌寓意相吻合，另一方面凸显出产品具有的功能特性。

❶ 这是 Curtis 茶系列的创意广告。将茶壶以水果的外形进行呈现，直接表明了产品的特性，使受众一目了然。

❷ 胭脂红与正红色相比，其纯度稍低，但可以给人一种典雅、优美的视觉效果。而且在不同纯度的变化中，让画面极具层次感。

❸ 在底部呈现的产品以及文字介绍，将信息进行直接的传达，同时促进品牌的宣传。

## 3.1.3 玫瑰红 & 朱红

❶ 这是希腊 Mike Karolos 图形海报设计。以旋转对称的构图方式，将简笔插画鞋子作为展示主图，直接表明了企业的经营性质。

❷ 玫瑰红比洋红色饱和度更高，虽然少了洋红色的亮丽，却给人以优雅、悦动的视觉印象，刚好与产品特性相吻合。

❸ 分割式背景的使用，让单调的背景瞬间鲜活起来。而主次分明的文字，可以将信息进行有效传达。

❶ 这是印尼 Januar 耐克运动鞋海报设计。采用倾斜型的构图方式，将鞋子以倾斜的方式在分割背景中呈现，十分引人注目。

❷ 朱红色介于橙色和红色之间，视觉效果上呈现亮眼的感觉。与白色、黑色的对比中，将产品清晰直观地展现在受众面前。

❸ 环绕在鞋子周围的丝带，一方面为画面增添了柔美之感；另一方面也凸显了产品特性。

## 3.1.4 鲜红 & 山茶红

① 这是乌克兰设计师 Nickolay Tkachenko 的标志设计。以正圆作为标志呈现的背景载体，将受众注意力全部集中于此。
② 鲜红色是红色系中最亮丽的颜色，与绿色、橙色的对比中，为单调的画面增添了一抹亮丽的色彩，同时也让标志瞬间活跃起来。
③ 类似筷子形状线段的添加，让标志具有爆发的张力，同时也让画面有呼吸顺畅之感。

① 这是 2018 罗马爵士音乐节的宣传海报设计。将罗马标志性的建筑物以三个圆角矩形作为限制呈现载体，极具创意感。
② 山茶红色是一种纯度较高，但明度较低的粉色。可以给人以柔和、亲切的视觉效果。同时在黑色背景的衬托下，显得十分醒目。
③ 将主标题文字以明度较高的青色进行呈现，极大程度地促进了宣传与推广。

## 3.1.5 浅玫瑰红 & 火鹤红

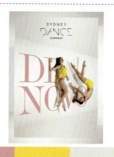

① 这是 DeNovo 悉尼舞蹈团的海报设计。将舞姿优雅的舞者作为海报的展示主图，直接表明了海报的宣传内容。
② 浅玫瑰红色是紫红色中带有深粉色的颜色，能够展现温馨、活泼的视觉效果。在浅灰色背景的衬托下，尽显舞者体形的优美。
③ 将标志文字与舞者相互穿插，在两者的完美结合中凸显出舞者的深厚功底。

① 这是 BeLike 系列创意字体海报设计。将经过设计的文字水果刀作为展示主图，以极具创意的方式，将信息进行传达。
② 火鹤红是红色系中明度较高的粉色，给人一种温馨、平稳的感觉。将其作为道具展示的主色调，中和了道具具有的锋芒特性。
③ 以刀柄作为背景的分割点，以倾斜的方式让海报具有很强的稳定性。

## 3.1.6 鲑红 & 壳黄红

① 这是酷炫的 3D 立体字设计。将香烟经过设计以立体文字的外观进行超呈现，以独具创意的方式，表达了深刻的内涵。
② 鲑红是一种纯度较低的红色，会给人一种时尚、沉稳的视觉感。而且在与不同纯度颜色的对比中，让整个画面极具和谐感。
③ 画面底部透明倒影的设计，让视觉立体感的氛围又浓了几分。特别是挥洒的香烟的添加，为画面增添了无限的动感。

① 这是 Sofisticada 护肤品牌视觉形象的名片设计。将经过设计的标志首字母缩写文字，在名片背景直接展现，十分醒目。
② 壳黄红与鲑红接近，但壳黄红的明度比鲑红高，给人的感觉会更温和、舒适、柔软一些。
③ 采用切割的方式，将名片一分为二。而且在颜色不同明度的变化中，让其具有一定的层次感。

## 3.1.7 浅粉红 & 博朗底酒红

① 这是 App 引导页的 UI 设计。整个引导页由不同大小与形状的图形分割而成，看似凌乱的设计，却给人以时尚与活跃之感。
② 浅粉红色的纯度较低，多给人一种甜美的视觉效果。同时在与蓝色、黑色的冷暖鲜明对比中，让引导页十分引人注目。
③ 引导页顶部不同的小元素的添加，丰富了整体的细节设计感。同时底部主次分明的文字将信息进行直接传达。

① 这是埃及 Bonjourno Cafe 咖啡的平面广告设计。将由代表产品的大门作为不同环境的分割点，以夸张的表现手法，凸显出产品具有的特性与功能。
② 博朗底酒红是浓郁的暗红色，明度较低，容易让人感受到浓郁、丝滑和力量。大面积深色的使用，表明了产品过硬的品质。
③ 在广告右下角和左上角呈现的标志和产品，构成了对角线的画面稳定性。

## 3.1.8 威尼斯红 & 宝石红

① 这是墨西哥 Juntos Avanzamos 环保以"濒危物种"为主题的宣传广告设计。将由人类使用后流入水域的吸管，以独具创意的方式构成的丹顶鹤作为主图，效果直击人心。

② 明度较高的威尼斯红的运用，在深蓝的海水中十分醒目。在鲜明的冷暖对比中，以简单的方式传达出深刻的内涵。

③ 在广告右下角的标志以及文字将信息进行直接的传达，同时增强了画面的稳定性。

① 这是 Everyday Trippin 街头时尚品牌的名片设计。将独具个性的标志文字，以倾斜的方式进行呈现，创意感十足。

② 明度较高的宝石红色，给人一种时尚、活跃的视觉效果。而且在黑色背景的衬托下，将品牌特色凸显得淋漓尽致。

③ 将矩形去掉一角作为名片呈现载体，以打破传统的方式来彰显个性，使人印象深刻，具有很强的推广效果。

## 3.1.9 灰玫红 & 优品紫红

① 这是 Cyla Costa 手绘字体与排版设计。将造型独特的文字作为整个画面的展示元素，在曲直对比中给人以另类的视觉体验。

② 明度较低的灰玫红，给人一种安静、典雅的视觉效果。同时在与其他颜色的对比中，为画面增添了活跃与动感。

③ 文字上方分工而作的人物，好像是他们共同完成了字体的制作，极具创意感与趣味性，同时也与文字的内涵相一致。

① 这是意大利出版商 Caffeorchidea 系列书籍的封面设计。采用分割型的构图方式将由简笔插画的树木作为整个封面的展示主图，给受众以直观的视觉印象。

② 明度和纯度较为适中的优品紫红，多给人以清亮、前卫的视觉感。同时在与橙色的鲜明对比中，为封面增添了一抹亮丽的色彩。

③ 采用异影的方式，将书籍的深刻内涵以简单的线条图案进行呈现，使人一目了然。

## 3.2 橙

### 3.2.1 认识橙色

**橙色：** 橙色是暖色系中最和煦的一种颜色，让人联想到金秋时丰收的喜悦、律动时的活力。偏暗一点会让人有一种安稳的感觉，大多数的食物都是橙色系的，故而橙色也多用于食品、快餐等行业。

**色彩情感：** 饱满、明快、温暖、祥和、喜悦、活力、动感、安定、朦胧、老旧、抵御。

| | |
|---|---|
| 橘色 RGB=235,97,3 CMYK=9,75,98,0 | 柿子橙 RGB=237,108,61 CMYK=7,71,75,0 |
| 橙色 RGB=235,85,32 CMYK=8,80,90,0 | 阳橙 RGB=242,141,0 CMYK=6,56,94,0 |
| 橘红 RGB=238,114,0 CMYK=7,68,97,0 | 热带橙 RGB=242,142,56 CMYK=6,56,80,0 |
| 橙黄 RGB=255,165,1 CMYK=0,46,91,0 | 杏黄 RGB=229,169,107 CMYK=14,41,60,0 |
| 米色 RGB=228,204,169 CMYK=14,23,36,0 | 驼色 RGB=181,133,84 CMYK=37,53,71,0 |
| 琥珀色 RGB=203,106,37 CMYK=26,69,93,0 | 咖啡色 RGB=106,75,32 CMYK=59,69,98,28 |
| 蜂蜜色 RGB=250,194,112 CMYK=4,31,60,0 | 沙棕色 RGB=244,164,96 CMYK=5,46,64,0 |
| 巧克力色 RGB=85,37,0 CMYK=60,84,100,49 | 重褐色 RGB=139,69,19 CMYK=49,79,100,18 |

第 3 章 视觉传达设计的基础色

## 3.2.2 橘色 & 柿子橙

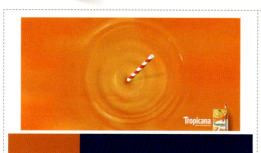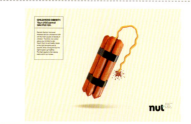

① 这是纯果乐 Tropicana 天然果汁平面与户外广告设计。将流动的果汁作为整个广告的展示主图，给受众以直观的视觉印象。
② 橘色的色彩饱和度较低，且橘色和橙色相近，其比橙色有一定的内敛感，可以在最大限度上刺激受众的味蕾。
③ 中间垂直插立的吸管，为单调的果汁背景增添了细节效果，同时激发受众进行购买的强大欲望。

① 这是 Nut 健康食品预防儿童肥胖宣传广告设计。采用倾斜型的构图方式，将香肠捆绑在一起以炸药的外观呈现，直接表明垃圾食品对儿童的危害。
② 柿子橙是一种亮度较低的橙色，与橘色相比更温和些，同时又不失醒目感。在浅色背景的衬托下，具有强烈的视觉冲击力。
③ 以对角线呈现的文字，将信息进行直接的传达，同时增强了画面的稳定性。

## 3.2.3 橙 & 阳橙

① 这是 2018 罗马爵士音乐节的宣传海报设计。将罗马标志性的建筑物以三个圆角矩形作为限制呈现载体，极具创意感。
② 明度都较高的橙色，给人积极向上的视觉感受。同时在黑色背景的衬托下，显得十分醒目，极具宣传效果。
③ 主标题文字上下两端小文字的添加，在主次分明之间既可以传播信息，又丰富了细节效果。

① 这是印尼 Januar 耐克运动鞋海报设计。采用倾斜型的构图方式，将鞋子后跟抬离地面的倾斜方式进行摆放，极具视觉冲击力。
② 色彩饱和度较低的阳橙色，给人以柔和、有力量的感觉。将其作为背景颜色的一部分，给人以随时要奔跑的爆发力。
③ 鞋子外围矩形边框的添加，将受众注意力全部集中于此，促进了品牌的宣传与推广。

## 3.2.4 橘红 & 热带橙

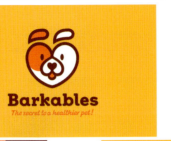

1. 这是 Barkables 狗狗服务品牌的标志设计。将由大小不同的心形组成的卡通小狗作为标志图案，直接表明了企业经营性质。而且心形的运用，也凸显出品牌真诚的态度。
2. 明度适中的橘红色，给人以活泼、积极的视觉感受。图案中该种颜色的运用，让标志图案具有一定的视觉层次感。
3. 图案下方简单的文字，对品牌具有积极的宣传效果，同时具有一定的说明性作用。

1. 这是 Schweppes 饮料限量版的包装设计。将不同大小与形状的三角形作为图案的基本形状，在看似随意的摆放中，给人以个性与时尚的视觉感受。
2. 纯度稍低的热带橙，具有健康、热情的色彩特征。同时不同纯度之间的变化，让整个包装极具视觉层次感。
3. 在瓶身空白部位倾斜呈现的手写标志文字与整个包装融为一体，极具宣传效果。

## 3.2.5 橙黄 & 杏黄

1. 这是 Sahil Jain 插画形式的名片设计。将悠闲办公的插画卡通人物作为名片的展示主图，以独具创意的方式直接表明了企业的经营性质，使受众一目了然。
2. 纯度适中的橙黄色，给人以积极、明亮的视觉体验。同时在不同明度的对比中，让整个名片背景极具视觉层次感。
3. 左侧主次分明的文字，既丰富了名片的细节效果，同时又可以将信息进行直接的传达。

1. 这是怪物牛奶 (Monster Milk) 品牌的街头广告设计。将以怪物为载体的标志文字在右上角呈现，对品牌具有积极的宣传效果。
2. 纯度偏低的杏黄色，多给人以柔和、恬静的感觉。将其作为广告主色调，凸显出产品的柔和与安全。
3. 将体型巨大、开怀大笑的怪兽作为展示主图，极具视觉吸引力，而且超出画面的部分具有很强的视觉延展性。

## 3.2.6 米色 & 驼色

1. 这是巴西 Sweez 甜品店品牌的名片设计。将造型独特的人物作为标志图案，下方的手写文字，在随意之中给人以时尚与个性的视觉体验，同时具有积极的宣传作用。
2. 明度适中的米色，由于其具有明亮、舒适的色彩特征，即使大面积使用也不会产生厌烦的感觉。
3. 标志周围大小不同的圆形装饰，丰富了设计的细节效果，同时又使其富有变化。

1. 这是一本关于饮食的书籍封面设计。将一个盛有食物的盘子放在中间位置，同时在左右两侧放大的刀叉配合下，直接表明了书籍介绍的主要内容。
2. 驼色接近于沙棕色，明度较低，可以给人一种稳定、温暖的感觉。同时左侧红色格子的添加，为封面增添了一抹亮丽的色彩。
3. 盘子下方主次分明的文字，将信息进行直接的传达，同时又丰富了封面的细节效果。

## 3.2.7 琥珀色 & 咖啡色

1. 这是菲律宾 Risa Rodil 字体海报设计。采用三角形的构图方式，将从顶部照射的三角形灯光区域作为展示范围，十分引人注目。
2. 以琥珀色作为主色调，由于其介于黄色和咖啡色之间，多给人一种清洁、光亮的视觉效果。
3. 以不同角度呈现的变形文字，为单调的背景增添了活力与动感。特别是发散的光照效果，瞬间提升了整个海报的亮度。

1. 这是麦当劳的咖啡广告字体设计。将咖啡杯的杯身替换为文字，这样既保证了杯子的完整性，同时有极具创意感与趣味性。
2. 明度较低的咖啡色，由于其具有重量感较大的特征，多给人以成熟的视觉感受。同时在浅色背景的衬托下，凸显出企业真诚稳重的文化经营理念与服务态度。
3. 在画面右下角的标志，直接表明了企业的经营性质，丰富了画面的细节效果。

## 3.2.8 蜂蜜色 & 沙棕色

1. 这是 PETA 善待动物组织的宣传广告设计。将由食材组合而成的乌龟作为展示主图，以直观的方式呼吁人们减少食用动物，要善待保护它们！
2. 蜂蜜色的纯度较低，多给人以柔和的视觉感受。将其作为主色调，直击人心。同时在白色背景的衬托下，十分醒目。
3. 在广告右下角呈现的标志，将信息进行直接的传达，同时又丰富了画面的细节效果。

1. 这是风格另类的 Wicked 现代咖啡馆店铺门牌设计。将造型独特的眼睛作为标志图案，极具创意感与吸引力，使人印象深刻。
2. 明度较低的沙棕色，具有稳定、低调的色彩特征，容易给人温和的视觉效果，刚好与店铺的经营性质相吻合。
3. 在图案上方的标志文字与图案相得益彰，凸显出现代的时尚与个性，同时具有很好的宣传与推广效果。

## 3.2.9 巧克力色 & 重褐色

1. 这是南非 JONES & CO 的插图封面设计。将由几何图形构成的抽象插画人物作为封面的展示主图，给受众以直观的视觉印象。
2. 巧克力色是一种棕色，但其本身纯度较低，在视觉上容易让人产生浓郁和厚重的感觉。而浅色背景的运用，让整个封面瞬间鲜活明亮起来。
3. 在封面顶部呈现的文字，将信息进行直接的传达，同时又丰富了整体和细节的效果。

1. 这是 Cyla Costa 的手绘字体与排版设计。采用分割型的构图方式，将整个版面一分为二。以顶部书籍的位置为分割点，不均等的划分却让整个画面极具稳定性。
2. 重褐色比巧克力色的明度较低，将其作为主色调，凸显出书籍具有的内涵韵味以及对人们的巨大作用。
3. 底部从书籍中奔跑出来的各个字母，让整个画面极具视觉动感。

## 3.3 黄

### 3.3.1 认识黄色

**黄色：** 黄色是一种常见的色彩，可以使人联想到阳光。由于明度、纯度以及与之搭配颜色的不同，其所向人们传递的感受也会发生改变。

**色彩情感：** 富贵、明快、阳光、温暖、灿烂、美妙、幽默、辉煌、平庸、色情、轻浮。

| 黄 RGB=255,255,0<br>CMYK=10,0,83,0 | 铬黄 RGB=253,208,0<br>CMYK=6,23,89,0 | 金 RGB=255,215,0<br>CMYK=5,19,88,0 | 香蕉黄 RGB=255,235,85<br>CMYK=6,8,72,0 |
|---|---|---|---|
| 鲜黄 RGB=255,234,0<br>CMYK=7,7,87,0 | 月光黄 RGB=155,244,99<br>CMYK=7,2,68,0 | 柠檬黄 RGB=240,255,0<br>CMYK=17,0,84,0 | 万寿菊黄 RGB=247,171,0<br>CMYK=5,42,92,0 |
| 香槟黄 RGB=255,248,177<br>CMYK=4,3,40,0 | 奶黄 RGB=255,234,180<br>CMYK=2,11,35,0 | 土著黄 RGB=186,168,52<br>CMYK=36,33,89,0 | 黄褐 RGB=196,143,0<br>CMYK=31,48,100,0 |
| 卡其黄 RGB=176,136,39<br>CMYK=40,50,96,0 | 含羞草黄 RGB=237,212,67<br>CMYK=14,18,79,0 | 芥末黄 RGB=214,197,96<br>CMYK=23,22,70,0 | 灰菊黄 RGB=227,220,161<br>CMYK=16,12,44,0 |

## 3.3.2 黄 & 铬黄

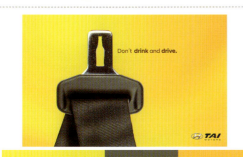

① 这是现代 Tai Motors 汽车交通安全宣传广告设计。将放大的安全带作为整个画面的展示主图，而且金属位置酒瓶形状的镂空设计直接表明了广告的宣传主旨。
② 纯度较高的黄色，给人以明快、跃动的感觉。同时在少量橙色的点缀下，十分醒目地告诫人们不要酒后驾驶。
③ 在画面右下角呈现的标志文字，将信息进行直接的传达，同时增强了画面的稳定性。

① 这是 App 引导页的 UI 设计。将引导页的主旨以卡通插画的形式进行呈现，以简单明了的方式将信息进行直接的传达。
② 明度较高的铬黄色，一般给人以积极、活跃的视觉感受。同时在少量其他冷色调的点缀下，既营造了画面愉悦的视觉氛围，同时也增强了稳定性。
③ 引导页底部主次分明的文字，具有补充说明与传达信息的双重作用。

## 3.3.3 金 & 香蕉黄

① 这是希腊 Mike Karolos 的图形海报设计。将宇宙星球抽象为简单的几何图形，而且超出画面的部分具有很强的视觉延展性。
② 金色多给人以收获、充满能量的视觉感受。将其作为星球的颜色，在与其他颜色的对比中，为单调的黑色背景增添了亮丽的色彩。
③ 顶部与底部主次分明的文字，将海报信息进行直接的传达，同时也丰富了整体的细节设计感。

① 这是 2018 罗马爵士音乐节宣传海报设计。将罗马标志性的建筑物以三个圆角矩形作为限制呈现载体，极具创意感。
② 香蕉黄色具有稳定、温暖的色彩特征。同时在与红色的对比中，让整个画面充满音乐节具有的活跃气息。
③ 在中间偏左的主标题文字，在黑色背景的衬托下十分醒目，具有很强的宣传与推广效果。

### 3.3.4 鲜黄 & 月光黄

❶ 这是 Mash Creative 咖啡识别系统的标志设计。以正圆作为标志呈现的载体，将受众注意力全部集中于此，具有积极的宣传效果。

❷ 色彩饱和度较高的鲜黄色，给人以鲜活、亮眼的感觉。凸显出该企业充满了活力的文化氛围，少量黑色的点缀，则增强了稳定性。

❸ 曲折分明的标志文字，极具视觉冲击力。而且超出整体正圆的部分，则表明了企业不拘一格的独特个性。

❶ 这是葡萄牙 Arthur Silveira 的封面设计。采用中心型的构图方式，将大小不一的文字作为封面的展示主图进行呈现，给受众以直观的视觉印象。

❷ 明度高但饱和度低的月光黄，是一种淡雅的色彩。同时在与少量橙色的渐变过渡中，打破了纯色背景的单调与乏味。

❸ 从左下角以放射状呈现的直线，给人以些许动感气息，同时也增强了封面的设计感。

### 3.3.5 柠檬黄 & 万寿菊黄

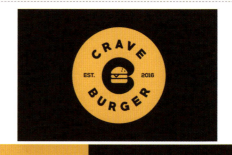

❶ 这是 IPOP 系列立体字的创意设计。将主标题文字以立体的形式进行呈现，相对于平面效果来说，更具层次感和视觉冲击力。

❷ 偏绿的柠檬黄，多给人以鲜活、健康的感觉。将其作为主色调，直接凸显出企业充满朝气的文化经营理念。

❸ 主次分明的文字，以不同大小与角度进行立体呈现，让整个画面十分醒目。特别是背景中类似斑马线的装饰，打破了背景的单调。

❶ 这是 Crave Burger 汉堡快餐品牌的标志设计。将标志文字的首字母 C 与简笔画的汉堡结合，极具创意感与趣味性，以正负形的方式直接表明了店铺的经营性质。

❷ 饱和度较高的万寿菊黄，具有热烈、饱满的色彩特征，将其作为主色调，极大程度地刺激了受众的味蕾。

❸ 以正圆形作为文字呈现的载体，同时文字以环形进行呈现，具有很强的视觉吸引力。

## 3.3.6 香槟黄 & 奶黄

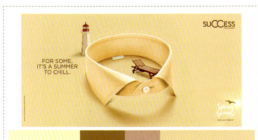
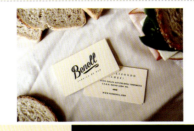

❶ 这是印度 Success Menswear 男士时尚时装品牌夏季衬衫的宣传广告设计。将衬衫衣领作为广告的展示主图,直接表明了企业的经营范围,十分清晰醒目。
❷ 色泽轻柔的香槟黄,给人以温馨大方的感受,凸显出产品的亲肤特性。而且不同纯度以及明度颜色的变化,让广告具有层次感和立体感。
❸ 衣领中夏季躺椅的添加,从侧面凸显出产品具有的透气以及凉爽功效。

❶ 这是 Benell 面包店品牌形象的名片设计。将手写的标志文字在名片中间位置呈现,给受众以直观的视觉印象。
❷ 以明度较高的奶黄色作为背景主色调,在与黑色的对比中,将品牌进行直接的宣传与推广。
❸ 标志文字下方直线的添加,丰富其设计细节感。而小文字的运用,则进行了简单的解释与说明。

## 3.3.7 土著黄 & 黄褐

❶ 这是 4R Benefits Consulting 现代品牌形象的杯子设计。将数字 4 与字母 R 以正负形的方式相结合作为标志图案,极具创意感与趣味性。
❷ 土著黄的纯度较低,给人以温柔、典雅的感受。同时少面积深色的运用,让画面具有别样的时尚感。
❸ 图案下方的标志文字,以不同的颜色来呈现,让整体具有一定的视觉层次感。

❶ 这是波兰 Daria Murawska 风格的海报设计。采用倾斜型的构图方式,将躺在吊床中悠闲饮酒的卡通插画人物作为展示主图,给受众以直观的视觉印象。
❷ 明度适中但纯度较低的黄褐色,给人一种稳重、成熟的感觉。在与红色的鲜明对比中,让画面瞬间鲜活起来。
❸ 雪山背景的添加,在不同环境的混搭对比中,让整个海报别具风味。

## 3.3.8 卡其黄 & 含羞草黄

1. 这是韩国在线烹饪服务 Public Kitchen 品牌的手提袋设计。将烹饪用品抽象化，以简单的线条来呈现。直接表明了企业的经营性质，而且也凸显出设计的简约之美。
2. 看起来有些像土地的卡其黄色，多给人以稳定、亲切的感觉。将其作为手提袋的主色调，凸显出该服务带给人的快乐。
3. 将标志文字与矩形为呈现载体，在图案右侧呈现，对品牌起到了积极的宣传作用。

1. 这是印尼 Januar 耐克运动鞋的海报设计。采用分割型的构图方式，让整个背景一分为二。而且在分割位置倾斜摆放的鞋子，增强了画面的稳定性。
2. 极具大自然气息的含羞草黄，给人以静谧、愉悦的感受。同时在与深绿色的对比中，凸显出鞋子带给人的稳重与活力。
3. 产品外围白色矩形框的添加，将受众注意力全部集中于此，促进了品牌的宣传。

## 3.3.9 芥末黄 & 灰菊黄

1. 这是比利时 Twee 设计机构形象的名片设计。将标志文字在名片中间位置直接呈现，具有积极的宣传作用。而下方的标志图案，则丰富了整体的细节效果。
2. 偏绿的芥末黄色，以其稍低的纯度，给人温和、柔美的视觉感。而且在深青色背景的衬托下，显得十分引人注目。
3. 背景中明度较低且形态各异的动物，直接表明了该机构的主要业务。

1. 这是 Love Street Studio 工作室的书籍封面设计。将简笔插画的人物腿部作为展示主图，与独具创意的方式，凸显出工作室别具一格的时尚与个性。
2. 灰菊黄色一般给人以沉稳的感受。在蓝色背景的衬托下，显得十分醒目。特别是少量红色的点缀，让封面瞬间活跃起来。
3. 底部主次分明的文字，将信息进行直接的传达，同时增强了整体的细节设计感。

# 3.4 绿

## 3.4.1 认识绿色

**绿色**：绿色既不属于暖色系也不属于冷色系，它在所有色彩中居中。它象征着希望、生命，绿色是稳定的，它可以让人们放松心情，缓解视力疲劳。

**色彩情感**：希望、和平、生命、环保、柔顺、温和、优美、抒情、永远、青春、新鲜、生长、沉重、晦暗。

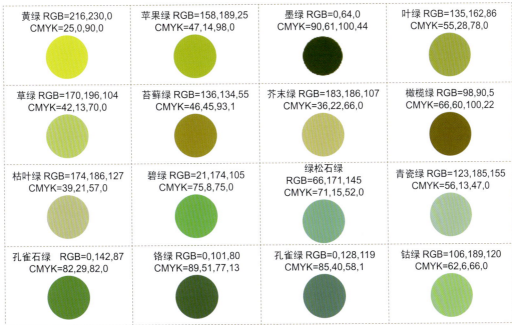

黄绿 RGB=216,230,0 CMYK=25,0,90,0
苹果绿 RGB=158,189,25 CMYK=47,14,98,0
墨绿 RGB=0,64,0 CMYK=90,61,100,44
叶绿 RGB=135,162,86 CMYK=55,28,78,0

草绿 RGB=170,196,104 CMYK=42,13,70,0
苔藓绿 RGB=136,134,55 CMYK=46,45,93,1
芥末绿 RGB=183,186,107 CMYK=36,22,66,0
橄榄绿 RGB=98,90,5 CMYK=66,60,100,22

枯叶绿 RGB=174,186,127 CMYK=39,21,57,0
碧绿 RGB=21,174,105 CMYK=75,8,75,0
绿松石绿 RGB=66,171,145 CMYK=71,15,52,0
青瓷绿 RGB=123,185,155 CMYK=56,13,47,0

孔雀石绿 RGB=0,142,87 CMYK=82,29,82,0
铬绿 RGB=0,101,80 CMYK=89,51,77,13
孔雀绿 RGB=0,128,119 CMYK=85,40,58,1
钴绿 RGB=106,189,120 CMYK=62,6,66,0

### 3.4.2 黄绿 & 苹果绿

① 这是 Chef Gourmet 餐厅品牌的标志设计。以毛笔笔刷作为标志呈现载体，虽然简单，但不失时尚与创意，使标志十分引人注目。

② 明度较高的黄绿色，给人以清新凉爽之感。将其作为名片主色调，凸显出企业注重产品绿色与健康的文化经营理念。

③ 背景颜色与毛笔笔刷采用不同明亮度的颜色，让整个名片具有一定的层次感和立体感。

① 这是 MARVEL 漫威超级英雄主题的字体海报设计。将绿巨人双拳砸墙的效果作为海报的展示主图，而且不规则裂纹的添加，给人以强大的力量感。

② 相对于黄绿色来说，苹果绿的纯度稍深一些，是一种青翠的色彩。而且不同纯度的渐变过渡，增强了画面的层次感。

③ 主次分明的文字，将信息直接传达。同时周围细小元素的添加，丰富了细节效果。

### 3.4.3 墨绿 & 叶绿

① 这是漂亮的星空主题图标设计。以圆角矩形作为图标呈现的载体，将受众注意力全部集中于此，极具视觉吸引力。

② 墨绿色的明度较低，具有稳重、冷静的色彩特征。将其作为星空主色调，以打破常规的方式，给人以深邃、透亮的感受。而且不同颜色的渐变过渡，可以增强画面的层次感。

③ 特别是图标中月亮以及流星的添加，瞬间提升了整体的亮度。

① 这是一款 App 引导页的 UI 设计。是将由几何图形构成的简易信封作为展示主图，以寄信的方式将该界面的主旨进行直接的表达，极具创意感与趣味性。

② 洋溢着盛夏色彩的叶绿色，给人以生气与激情。而且在与橙色的鲜明对比之下，将过生日的欢快氛围瞬间烘托出来。

③ 图案下方主次分明的文字，将信息进行直接的传达，同时也丰富了细节设计感。

## 3.4.4 草绿 & 苔藓绿

❶ 这是菲律宾 Risa Rodil 的字体海报设计。将不同形态的立体文字作为海报展示主图，十分清楚直观地将信息进行传达，同时增强了海报的视觉层次感。

❷ 草绿色具有生命力，给人以清新、自然的印象。将其作为主色调，在不同颜色的变化对比中，为画面增添了活力。

❸ 文字周围一些简笔卡通插画的添加，丰富了整个海报的细节设计感。

❶ 这是 Coffee factory 咖啡系列时尚包装设计。将咖啡豆抽象化为简笔插画作为图案，在包装顶部呈现。看似凌乱的设计，却给人以别样的时尚美感。

❷ 色彩饱和度较低的苔藓绿，多给人以生机活力感。将其作为图案主色调，凸显出产品的天然健康，以及企业注重产品完全的文化经营理念。

❸ 在图案下方主次分明的文字，将信息进行直接的传达，同时让细节感也更加丰富。

## 3.4.5 芥末绿 & 橄榄绿

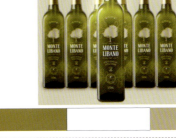

❶ 这是 LG Hom-Bot 智能吸尘器的系列创意广告设计。采用夸张的手法，将从脱离地面的家具来说明吸尘器的强大功效，极具创意感与趣味性。

❷ 以明度较低的芥末绿作为主色调，在浅色墙面的衬托下，从侧面凸显出吸尘器无死角打扫的干净与彻底。

❸ 在底部呈现的文字以及产品，将信息进行直接的传达，给受众直观的视觉印象。

❶ 这是 Monte Libano 橄榄油的包装设计。将抽象化的橄榄树叶作为包装图案，以简洁的方式将信息传达给受众。

❷ 以明度较低的橄榄绿作为主色调，给人一种沉稳、低调的视觉感受。一方面凸显出企业低调奢华的文化经营理念；另一方面橄榄绿色的使用，对产品具有保护作用。

❸ 在图案下方的标志文字，对品牌具有很好的宣传与推广作用。

## 3.4.6 枯叶绿 & 碧绿

① 这是 BRANDVILL 鞋店形象的标志设计。将鞋子的简笔插画作为标志图案，而且倒置的高楼凸显出鞋子的功能与作用，极具创意感与趣味性。

② 较为中性的枯叶绿作为主色调，在与浅红色的对比中，给人以沉着、率性但又不失时尚的感觉。

③ 底部规整的标志文字，丰富了整体的设计感，同时具有积极的宣传与推广作用。

① 这是太阳之城儿童教育中心品牌形象的吊牌设计。将简笔风景画作为标志呈现的载体，凸显出该教育机构注重孩子天性发展的文化经营理念。

② 略带青色的碧绿色，一般给人以清新、活泼的视觉印象。同时在与其他颜色的对比下，给人以充满活力的视觉体验。

③ 放在右侧的标志文字，在不同颜色的衬托下，显得十分醒目。

## 3.4.7 绿松石绿 & 青瓷绿

① 这是 Farmacisti 美容保健品的系列创意广告设计。将人体器官以抽象的方式进行呈现，以通俗易懂的方式直接表明了产品的功效与特性。

② 明度较高的绿松石绿，给人以轻灵、透彻的感觉。而且在不同明度的变化中，从侧面凸显出产品的安全与健康。

③ 在底部呈现的产品以及文字，将信息直接传达，同时促进了品牌的宣传与推广。

① 这是波兰 Tomasz 的海报设计。采用三角形的构图方式，将图案在画面中间位置呈现。而且不同方位的线条，让海报极具视觉立体感。

② 青瓷绿是一种淡雅、高贵的色彩。在与黄色的渐变过渡中，为冷色调的画面增添了一抹亮丽的色彩。

③ 在顶部和底部呈现的文字，将信息进行传达，同时增强了画面的稳定性。

## 3.4.8 孔雀石绿 & 铬绿

1. 这是 Augerrebere 的系列创意广告设计。采用对角线的构图方式，在画面中间位置呈现的昆虫，直接表明了产品的强大功效。
2. 色彩饱和度较高的孔雀石绿，给人青翠、饱满的视觉感受。将其作为死去昆虫的底色，说明产品的安全与健康。
3. 以对角线呈现的标志和产品，一方面将信息进行直接的传达；另一方面增强了画面的稳定性。

1. 这是 Typographia 餐厅品牌形象的信封设计。将文字直接在信封正面的中间位置呈现，而且周围留白的设计，为受众营造了一个良好的阅读和想象空间。
2. 明度较低的铬绿，具有稳定却不失时尚的色彩。将其作为主色调，凸显出餐厅注重食品安全以及真诚的服务态度。
3. 信封背面底部简单的文字，打破了纯色的单调与乏味。

## 3.4.9 孔雀绿 & 钴绿

1. 这是 Afroditi 自然类书籍封面设计。将简笔画的树叶作为封面的展示主图，直接表明了书籍的主要内容。
2. 以颜色浓郁的孔雀绿作为主色调，给人以高贵、时尚的视觉感受。同时在与红色的鲜明对比中，为封面增添了一抹亮丽的色彩。
3. 底部水纹线条的添加，让画面具有一定的视觉流动感。同时在与树叶的共同作用下，让封面充满勃勃的生机感。

1. 这是 Good Mood Match 抹茶品牌形象和包装设计。将由不同弯曲弧度的线条，相互之间重叠作为包装图案。同时在适当阴影的作用下，让包装极具视觉层次感。
2. 以不同纯度的钴绿作为主色调，在与粉红色的对比中，给人以雅致、清新的视觉感受。同时，凸显出产品的天然与健康。
3. 在图案上方主次分明的文字，将信息进行传达，同时打破了纯色的单调与乏味。

## 3.5 青

### 3.5.1 认识青色

**青色**：青色是绿色和蓝色之间的过渡颜色，象征着永恒，是天空的代表色，同时也能与海洋联系起来。如果一种颜色让你分不清是蓝还是绿，那或许就是青色了。

**色彩情感**：圆润、清爽、愉快、沉静、冷淡、理智、透明。

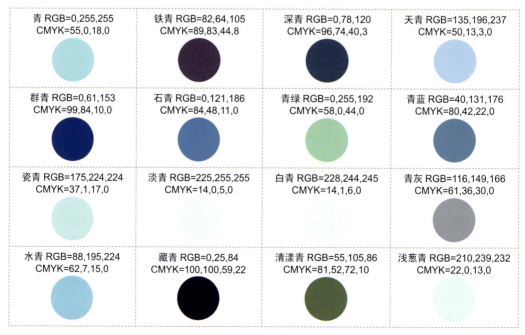

青 RGB=0,255,255 CMYK=55,0,18,0
铁青 RGB=82,64,105 CMYK=89,83,44,8
深青 RGB=0,78,120 CMYK=96,74,40,3
天青 RGB=135,196,237 CMYK=50,13,3,0

群青 RGB=0,61,153 CMYK=99,84,10,0
石青 RGB=0,121,186 CMYK=84,48,11,0
青绿 RGB=0,255,192 CMYK=58,0,44,0
青蓝 RGB=40,131,176 CMYK=80,42,22,0

瓷青 RGB=175,224,224 CMYK=37,1,17,0
淡青 RGB=225,255,255 CMYK=14,0,5,0
白青 RGB=228,244,245 CMYK=14,1,6,0
青灰 RGB=116,149,166 CMYK=61,36,30,0

水青 RGB=88,195,224 CMYK=62,7,15,0
藏青 RGB=0,25,84 CMYK=100,100,59,22
清漾青 RGB=55,105,86 CMYK=81,52,72,10
浅葱青 RGB=210,239,232 CMYK=22,0,13,0

## 3.5.2 青 & 铁青

① 这是 Neo-Noire 笔刷式英文字体设计。将由不同形状笔刷构成的文字作为展示主图，以简洁明了的方式将信息进行传达。
② 青色是明度较高的色彩，在色彩搭配方面一般十分引人注目。同时在与洋红色阴影的对比下，既让文字具有层次立体感，同时也丰富了画面的色彩。
③ 深色背景的运用，将文字十分清楚地凸显出来，具有很好的宣传效果。

① 这是精美的 Onibi 漫画小说书籍设计。将小说中的一个故事情节以插画的形式作为封面主图，极具视觉吸引力。
② 以明度较低的铁青作为主色调，给人以沉着、冷静的感觉。而中间部位少量亮色的点缀，将故事的环境以及感觉瞬间烘托出来。
③ 将文字在封面顶部呈现，当受众观看时可以直接看到，具有很好的宣传效果。

## 3.5.3 深青 & 天青

① 这是 Sahil Jain 插画形式的名片设计。将拟人化的比萨以插画的形式作为名片展示主图，以极具创意的方式，将信息进行传达。
② 颜色明度较深的青色，多给人以沉着、慎重的感觉。而在与红色的对比中，为冷色调的背景增添了活力与动感。
③ 左侧主次分明的文字，具有解释说明作用。而且在背景中不规则线条的共同作用下，丰富了整个名片的细节设计感。

① 这是日式小清新风格的插画海报设计。将在山坡上缓慢骑行的插画人物作为海报的展示主图，其中渲染出的意境，给人以身临其境的视觉体验。
② 以明度稍高的天青色作为主色调，在不同纯度颜色之间的变化，让画面由远及近的视觉层次感格外分明。
③ 顶部结伴而飞的小鸟，为单调的背景增添了细节与动感。

## 3.5.4 群青 & 石青

① 这是 Sahil Jain 插画形式的名片设计。将正在高效办公的白领以插画形式进行呈现，直接表明了企业的正规性以及专业性。
② 色彩饱和度较高的群青，具有深邃、空灵的色彩特征。同时少量橙色的添加，在颜色的鲜明对比中，为整个名片添加了活力与动感，十分引人注目。
③ 左侧将大写字母 S 与背景融为一体，而上方主次分明的文字，则将信息进行传达。

① 这是 Forrobodó- 艺术在线商店的名片设计。将一个不规则的几何图形作为文字呈现载体，凸显出商店的灵活与个性。
② 以明度较高的石青色作为主色调，在不同明度的过渡中给人以新鲜、亮丽的感觉。同时红色的运用，为名片增添了活力与时尚，给人以一定的层次立体感。
③ 背景的绚丽与标志文字的单一形成对比，在动与静之间给人以别样的视觉体验。

## 3.5.5 青绿 & 青蓝

① 这是 Hall of Mosses 的创意书籍的封面设计。将人物头像作为图案呈现的外观轮廓，打破了规整图形的古板与压抑，具有很强的创意感与趣味性。
② 明度较高青绿色的运用，瞬间提高了整个画面的亮度。而且在黑色的结合下，让整个封面具有很强的视觉稳定性。
③ 底部以手写形式呈现的字体，为画面增添了些许艺术气息。而小文字的添加，具有解释说明与丰富细节效果的双重作用。

① 这是 Coffee Station 咖啡小站企业品牌的标志设计。将咖啡研磨机与火车外形相结合作为标志图案，以极具创意的方式表明了店铺的经营性质。
② 青蓝色的运用，凸显出企业的成熟与稳重。而少量红色的点缀，则让整个标志鲜活起来。
③ 标志文字底部投影的添加，让其具有空间立体感。而下方红色手写文字的运用，打破了整个标志的沉闷与枯燥。

## 3.5.6 瓷青 & 淡青

① 这是TeachingShop网站品牌形象的标志设计。将抽象化的猫头鹰作为标志图案，简单的线条勾勒，却凸显出网站无论在何时都及其流畅的特性。
② 以纯度稍高但明度稍低的瓷青作为主色调，一改网络通常给人的科技色调。而且在不同明度的变化中，增强了标志的层次感。
③ 主次分明的标志文字，一方面将信息进行直接的传达；另一方面则极具宣传效果。

① 这是菲律宾Risa Rodil的字体海报设计。将经过设计的文字作为海报的展示主图，在曲直的鲜明对比中，为海报增添了活力与动感。
② 淡青色是一种纯净、透彻的色彩，将其作为底色，在渐变过渡中将版面内容清楚地凸显出来。
③ 立体文字外围边框的添加，极具视觉聚拢感，同时给人以浓浓的复古气息。

## 3.5.7 白青 & 青灰

① 这是欧洲航天局概念品牌视觉的宣传海报设计。将由不同椭圆构成的球体作为图案，直接表明了海报宣传的主体。
② 明度较高的白青色，具有干净、纯澈色彩特征。而且在颜色由浅到深的渐变过渡中，增加了画面的层次感和立体感。
③ 将标志放在海报左上角位置，周围适当留白的运用，为受众营造了一个良好的阅读与想象空间。

① 这是IBM公司的创意海报设计。采用正负形的构图方式，将公司具有的严谨稳重态度与贴心服务的追求，淋漓尽致地凸现出来，给受众留下深刻印象。
② 以明度和纯度都较为适中的青灰色作为背景主色调，给人一种朴素、静谧的感觉。同时也凸显出企业的稳重与成熟。
③ 放在右侧主次分明的文字，对海报进行了解释与说明，同时丰富了画面的细节感。

## 3.5.8 水青 & 藏青

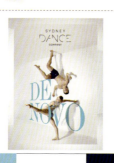 

① 这是 De Novo 悉尼舞蹈团的海报设计。将舞姿优美的人物作为展示主图,将海报宣传的内容直接传达给广大受众。特别是与文字的穿插,让层次立体感又强了几分。
② 明度稍高的水青色,多给人以清凉、积极活跃的视觉感受。同时在浅灰色墙体的衬托下,让整个画面十分引人注目。
③ 将经过设计的主标题文字,在海报顶部进行呈现,增强了画面的稳定性。

① 这是俄罗斯 Konstantin 的标志设计。将造型独特的简笔画动物作为标志图案,而且不同颜色的运用,让图案具有一定的层次感和立体感。
② 以颜色明度较低的藏青色作为背景主色调,将标志很好地凸显出来,给人以理智、治愈、勇敢的印象。
③ 图案下方主次分明的文字,对品牌具有积极的宣传与推广效果。

## 3.5.9 清漾青 & 浅葱青

① 这是酷炫的 3D 立体字设计。将简单的文字以立体形式进行呈现,特别是文字后方流动液体的添加,让整个画面极具视觉流动感。
② 以纯度稍低的清漾青作为主色调,在明暗的渐变过渡中,营造了很强的空间立体感。而且少量橙红渐变的使用,在冷调中增添了一抹温暖的色彩。
③ 底部中间位置小文字的添加,丰富了画面的细节效果,同时起到稳定画面的作用。

① 这是设计师 Jacek Jelonek 个人形象设计的手机界面效果。将个人抽象化的简笔画作为标志图案,通过独特的造型,凸显出设计师本人的个性与追求。
② 以浅葱青色作为界面主色调,给人以纯净、明快的感觉,而且也将标志十分清楚地凸显出来。
③ 在图案下方的文字,将信息进行直接的传达,同时也具有很好的宣传效果。

# 3.6 蓝

## 3.6.1 认识蓝色

**蓝色**：蓝色是十分常见的颜色，代表着广阔的天空与一望无际的海洋，在炎热的夏天给人带来清凉的感觉，同时也是一种十分理性的色彩。

**色彩情感**：理性、智慧、清透、博爱、清凉、愉悦、沉着、冷静、细腻、柔润。

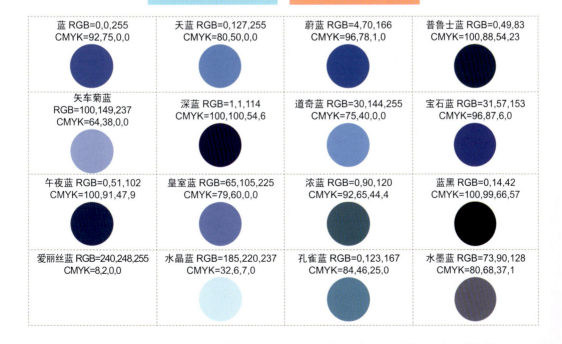

| 蓝 RGB=0,0,255 CMYK=92,75,0,0 | 天蓝 RGB=0,127,255 CMYK=80,50,0,0 | 蔚蓝 RGB=4,70,166 CMYK=96,78,1,0 | 普鲁士蓝 RGB=0,49,83 CMYK=100,88,54,23 |
| --- | --- | --- | --- |
| 矢车菊蓝 RGB=100,149,237 CMYK=64,38,0,0 | 深蓝 RGB=1,1,114 CMYK=100,100,54,6 | 道奇蓝 RGB=30,144,255 CMYK=75,40,0,0 | 宝石蓝 RGB=31,57,153 CMYK=96,87,6,0 |
| 午夜蓝 RGB=0,51,102 CMYK=100,91,47,9 | 皇室蓝 RGB=65,105,225 CMYK=79,60,0,0 | 浓蓝 RGB=0,90,120 CMYK=92,65,44,4 | 蓝黑 RGB=0,14,42 CMYK=100,99,66,57 |
| 爱丽丝蓝 RGB=240,248,255 CMYK=8,2,0,0 | 水晶蓝 RGB=185,220,237 CMYK=32,6,7,0 | 孔雀蓝 RGB=0,123,167 CMYK=84,46,25,0 | 水墨蓝 RGB=73,90,128 CMYK=80,68,37,1 |

## 3.6.2 蓝 & 天蓝

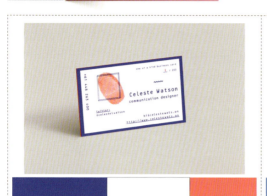

① 这是澳大利亚设计师 Celeste Watson 的个人限量版名片设计。将手指纹印记作为名片的展示主图，以独具创意的方式凸显出个人的信誉以及可靠性。
② 明度都较高的蓝色，在白色背景的衬托下显得格外鲜艳耀眼，特别是一抹红色的点缀，让整个名片个性十足。
③ 名片边缘边框的添加，让画面极具视觉聚拢感，将受众注意力全部集中于此。

① 这是 Vale Verde 药店减肥降脂药的宣传海报设计。以一个大腹便便的人物局部图作为展示主图，以直观的方式将海报宣传主旨进行传达，使受众一目了然。
② 天蓝色的运用，给人以镇静的作用。表明不再需要为肥胖而担忧，同时也从侧面凸显出产品的功效。
③ 在画面中间位置呈现的窗口命令，以独具创意的方式，打破了背景的单调与乏味。

## 3.6.3 蔚蓝 & 普鲁士蓝

① 这是漂亮的星空主题图标设计。将浩瀚的星球宇宙以简笔插画的形式进行呈现，极具创意感与趣味性。同时迅速划过天空的流星的添加，瞬间提升了画面的亮度。
② 以蓝色作为主色调，在不同明度的变化中，让整个图标极具视觉层次感。特别是蔚蓝色的使用，将宇宙深邃空灵的氛围烘托出来。
③ 背景中相同渐变蓝色的使用，让整个图标浑然一体，具有很强的视觉美感。

① 这是英国 Roxane Cam 的书籍封面设计。将造型独特的简笔插画动物图案作为封面的展示主图，给受众以直观的视觉印象。
② 以色彩饱和度偏低的普鲁士蓝作为主色调，给人深沉稳重的视觉体验。同时在与橙色的鲜明对比中，为封面增添了一抹亮丽的色彩。
③ 白色背景中适当留白的设计，为受众营造了一个良好的阅读与想象空间。

## 3.6.4 矢车菊蓝 & 深蓝

① 这是麦当劳咖啡系列的文字广告设计。将咖啡杯杯壁以文字的形式进行呈现,以极具创意的方式既保证了杯子的完整性,同时也将其信息进行直接的传达。

② 以纯度适中的矢车菊蓝作为背景主色调,给人以清爽、舒适的感受。同时将咖啡杯十分醒目地凸显出来。

③ 在广告右下角呈现的标志,直接表明了广告的宣传主题,同时丰富了整体的细节感。

① 这是 ECOWASH 汽车清洗品牌形象的广告牌设计。将由三个大小相同的椭圆,经过旋转组合成标志图案。而且在左侧以放大半透明的方式,直接表明了经营性质。

② 以饱和度较高的深蓝色作为主色调,给人以神秘而深邃的视觉感。而且少面积绿色的点缀,凸显出企业注重环保的经营理念。

③ 右侧适当留白的运用,将标志十分清楚地凸显出来,同时也让画面更加饱满。

## 3.6.5 道奇蓝 & 宝石蓝

① 这是波兰 Daria Murawska 风格的海报设计。采用倾斜型的构图方式,将举杯畅饮的插画人物局部图案作为展示主图,使欢快愉悦的视觉氛围瞬间烘托出来。

② 具有较高明度道奇蓝与黄色形成鲜明的颜色对比,给人以独具个性的时尚美感。而黑色背景的运用,令画面色彩感十足。

③ 顶部以不同角度进行呈现的文字,在主次分明之间将信息进行直接的表达。

① 这是 Pepsi Light 百事轻怡运动主题的极简平面广告设计。将品牌标志局部放大,将白色部位作为滑雪的运动场地,以独具创意的方式凸显出产品给人的愉悦体验。

② 明度较高的宝石蓝色,给人以明快、权威的视觉感受。在宝石蓝色与红色的经典对比中,使人一看到就瞬间想到该产品。

③ 整个广告以简洁的方式特别是大面积留白的设置,为受众提供了很好的想象空间。

### 3.6.6 午夜蓝 & 皇室蓝

① 这是纯果乐 Tropicana 的天然果汁平面户外广告设计。将由品牌产品构成的大门，作为不同环境场景的分割点，以极具创意的方式，凸显出产品带给人的独特感受。
② 以低明度、高饱和度的午夜蓝作为主色调，给人以神秘、静谧的感觉。在不同明度的变化中，将场景转换凸显得淋漓尽致。
③ 在画面右下角呈现的产品，对品牌宣传与推广有很好的推动与促进作用。

① 这是 HELIUS 书店视觉形象的标志设计。将抽象化的书籍以及人物作为标志图案，使人一看就知道经营性质。而且曲线两侧开口的设计，让画面具有呼吸顺畅之感。
② 在浅色背景的衬托下，纯度较高的皇室蓝色十分醒目，凸显出阅读书籍对受众的意义。
③ 相同颜色的标志文字，与图案共同组合成一个整体，具有积极的宣传效果。

### 3.6.7 浓蓝 & 蓝黑

① 这是波兰 Daria Murawska 风格的海报设计。以圆形作为图像呈现的限制范围载体，将受众注意力全部集中于此。而且超出画面的部分，具有很强的视觉延展性。
② 纯度较低的浓蓝，给人以稳重沉稳的感受。同时在与其他颜色的对比中，尽显乐器带给人的优雅与愉悦。
③ 分割型的构图方式将背景一分为二。而且主次分明的文字，将信息进行直接传达。

① 这是音乐均衡器的 UI 界面设计。将简笔插画耳机作为展示主图，直接表明了该界面的主要内容。而外围圆环的添加，极具视觉聚拢效果。
② 以明度较低的蓝黑色作为背景主色调，在颜色的渐变过渡中，给人一种静谧优雅却不失时尚的视觉体验。
③ 右侧音符跳跃曲线的添加，为单调的背景增添了动感，使人沉浸在音乐氛围之中。

## 3.6.8 爱丽丝蓝 & 水晶蓝

① 这是墨西哥 Juntos Avanzamos 环保"濒危物种"的宣传广告设计。将由塑料袋构成并在深海中遨游的鱼作为展示主图,以直观的方式告诫人们环境保护的重要性。
② 以较为淡雅的爱丽丝蓝作为主色调,给人凉爽、优雅的感觉。但是在海水的烘托下,画面却显得格外刺眼。
③ 在右下角呈现的文字,在矩形载体的作用下,具有很强的宣传效果。

① 这是 Madelynn 的时尚杂志的版式设计。将两个人物胳膊部位作为杂志版式的展示主图,直接表明了企业的经营方向。而且外围矩形边框的添加,让画面极具视觉聚拢感。
② 以明度较高的水晶蓝,作为杂志封面主色调,给人一种清爽、纯粹的感觉,同时将版面内容清楚地凸显出来。
③ 版面上下两端主次分明的文字,将信息进行传达,同时增强了整体的细节设计感。

## 3.6.9 孔雀蓝 & 水墨蓝

① 这是 PRIMORSKI 70 书籍版面设计。将翱翔的简笔画雄鹰作为封面的展示主图,给人以直观的视觉印象。而画面中间的字母 O,极具视觉聚拢感。
② 饱和度较高但明度适中的孔雀蓝,多给人以稳重但又不失风趣的感受。在白色背景的衬托下十分醒目,同时少量黑色的点缀,瞬间增强了画面的稳定性。
③ 在右下角呈现的文字,将信息进行直接的传达,同时增强了画面的细节效果。

① 这是手机登录和注册界面的 UI 设计。将常用的登录方式作为界面的展示主图,为受众提供了方便快捷的登录方式。
② 纯度较低的水墨蓝,以其稍微偏灰的色调,给人以幽深、坚实的视觉效果。而且少量青色的添加,在鲜明的对比中,让暗沉的界面瞬间鲜活起来。
③ 界面中文字部分均以简单的几何图形作为呈现载体,具有很强的视觉聚拢效果,同时也打破了纯色背景的单调与乏味。

## 3.7 紫

### 3.7.1 认识紫色

**紫色：** 紫色是由温暖的红色和冷静的蓝色混合而成，是极佳的刺激色。在中国传统文化中，紫色是尊贵的颜色，而在现代紫色则是代表女性的颜色。

**色彩情感：** 神秘、冷艳、高贵、优美、奢华、孤独、隐晦、成熟、勇气、魅力、自傲、流动、不安、混乱、死亡。

| 紫 RGB=102,0,255 CMYK=81,79,0,0 | 淡紫 RGB=227,209,254 CMYK=15,22,0,0 | 靛青 RGB=75,0,130 CMYK=88,100,31,0 | 紫藤 RGB=141,74,187 CMYK=61,78,0,0 |
|---|---|---|---|
| 木槿紫 RGB=124,80,157 CMYK=63,77,8,0 | 藕荷 RGB=216,191,206 CMYK=18,29,13,0 | 丁香紫 RGB=187,161,203 CMYK=32,41,4,0 | 水晶紫 RGB=126,73,133 CMYK=62,81,25,0 |
| 矿紫 RGB=172,135,164 CMYK=40,52,22,0 | 三色堇紫 RGB=139,0,98 CMYK=59,100,42,2 | 锦葵紫 RGB=211,105,164 CMYK=22,71,8,0 | 淡紫丁香 GB=237,224,230 CMYK=8,15,6,0 |
| 浅灰紫 RGB=157,137,157 CMYK=46,49,28,0 | 江户紫 RGB=111,89,156 CMYK=68,71,14,0 | 蝴蝶花紫 RGB=166,1,116 CMYK=46,100,26,0 | 蔷薇紫 RGB=214,153,186 CMYK=20,49,10,0 |

### 3.7.2 紫&淡紫

1. 这是英国吉百利牛奶太妃巧克力包装设计。将产品直接作为展示主图在包装底部进行呈现，给受众以直观的视觉印象，极大程度地刺激其进行购买的欲望。
2. 紫色的色彩饱和度较高，多给人以华丽高贵的感觉。而且在与蓝色的对比中，让包装具有精致与时尚之感。
3. 主次分明且造型独特的文字，将信息进行直接的传达，促进了品牌的宣传与推广。

1. 这是 The Body Shop 护肤品牌的视觉广告设计。采用对称型的构图方式，将由不同种类的卡通花朵构成的花环作为展示主图，直接表明了产品的目标消费群。
2. 以黑色作为背景主色调，将广告内容很好的凸显出来。淡紫色的运用，凸显出产品的亲肤与柔和，尽显女性的高贵与优雅。
3. 将标志文字在花环中间位置呈现，极具视觉吸引力，以下方的产品促进品牌的宣传。

### 3.7.3 靛青&紫藤

1. 这是漂亮的星空主题图标设计。将缓缓升起的圆月作为展示主图，以简单的图形与线条来表现星空，让整个图标极具视觉层次感和立体感。
2. 靛青色是一种明度较低的紫色，给人神秘莫测的感觉。在不同明度的变化中，凸显出星空的深邃与广阔。
3. 背景同为不同紫色的渐变过渡，让整个画面浑然一体，具有很强的视觉和谐统一感。

1. 这是菲律宾 Nick Caparas 耐克视觉的海报设计。采用倾斜型的构图方式，将产品以倾斜的方式摆放在画面中间位置，给人一种随时要奔跑的爆发力量感。
2. 紫藤色的纯度较高，具有精致却极具有力的色彩特征和感受。而且在黑色背景的衬托下，尽显产品的有力与时尚。
3. 环绕在鞋子周围的网状线条，为单调的背景增添了细节效果，同时具有爆发力。

### 3.7.4 木槿紫 & 藕荷

① 这是一个健身机构的标志设计。以正在健身的女性剪影作为标志图案，直接表明了该机构的经营性质。而且不同的颜色搭配，让其具有一定的层次感。

② 以明度较为适中的木槿紫作为主色调，给人以时尚、精致的感觉。而且黑色的运用，瞬间增强了画面的稳定性。

③ 以打破传统的方式，将标志在图案左侧呈现。凸显出机构独特的经营个性。

① 这是 Alexis Persani 的立体字设计。采用中心型的构图方式，将经过设计的立体字在海报中间位置呈现，给受众以直观的视觉印象，具有很强的创意感。

② 纯度较低的藕荷色，给人以淡雅、内敛的视觉效果。在不同纯度的过渡中，让画面的层次立体感进一步加强。

③ 海报顶部扁平化的文字效果，丰富了空白位置的细节效果。

### 3.7.5 丁香紫 & 水晶紫

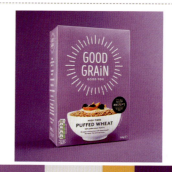

① 这是以插画为背景的网页设计。将弹吉他的插画女孩作为网页的展示主图，为单调的背景瞬间增添了无限的色彩。

② 纯度较低的丁香紫，给人一种轻柔、淡雅的视觉感。将其作为背景主色调，在与其他颜色的对比中，丰富了画面的色彩感。

③ 左侧主次分明的文字，将信息进行直接的传达，具有很好的引导作用。

① 这是 Good Grain 健康谷物早餐的包装设计。将碗中盛有产品的图像作为包装的展示主图，让受众清楚地知道产品的成分，极大地刺激了其进行购买的欲望。

② 以色彩浓郁的水晶紫作为主色调，给人一种高贵、稳定的视觉效果。凸显出店铺注重食品安全的文化经营理念。

③ 顶部将文字在圆环中呈现，而外围线条构成太阳外形，凸显出吃早餐的重要性。

## 3.7.6 矿紫 & 三色堇紫

① 这是埃及 Amr Adel 漂亮的 CD 包装设计。采用中心型的构图方式，将卡通人物图案在画面中间位置呈现，给受众以直观的视觉印象。
② 以浅色作为背景主色调，将图案很好地凸显出来。由于矿紫色的纯度和明度都稍低，一般给人以优雅、坚毅的视觉感。
③ 上方简单的文字，对产品进行了说明。同时也丰富了顶部的细节效果。

① 这是 Sahil Jain 的插画形式的名片设计。将正在工作的插画人物作为名片的展示主图，相对于纯文字的名片来说，有画面的名片更能吸引受众注意力。
② 以纯度较高的三色堇紫作为主色调，给人一种稳重、高贵的视觉感。而且不同明度之间的变化，让整个名片具有视觉层次感。
③ 左侧主次分明的文字，以简洁的形式将信息进行传达，加强在受众脑海中的印象。

## 3.7.7 锦葵紫 & 淡紫丁香

① 这是费列罗旗下 tic tac 糖系列的创意广告设计。采用倾斜型的构图方式，将盒装产品以倾斜的方式在画面中间位置呈现。特别是雪山的添加，给人以清新爽口之感。
② 以纯度较低的锦葵紫作为主色调，给人一种时尚、优雅的视觉感。在不同明度的渐变过渡中，将产品清楚地凸显出来。
③ 在广告底部和右上角的标志及文字，将信息进行传达，同时增强了画面的稳定性。

① 这是靓丽的 MATE SWEETS 糖果包装设计。将由不同形状与大小的几何图形构成的图案作为包装主图，看似凌乱的画面，却给人以雅致、时尚的视觉感受。
② 饱和度较低的淡紫丁香，多给人以淡雅、古典的印象。而且不同纯度的运用，增加了标志的层次感。
③ 以一个倾斜的图形作为标志呈现的载体，将受众注意力集中于此，促进了品牌宣传。

## 3.7.8 浅灰紫 & 江户紫

① 这是 Violeta 阿根廷面包店企业形象的产品包装设计。将标志文字直接在包装的中间位置呈现,对品牌宣传有积极的推动作用。

② 将明度较低的浅灰紫作为背景主色调,给人以守旧、沉稳的视觉感。而少面积白色的点缀,瞬间提升了整个包装的亮度。

③ 包装中白色倾斜矩形条的添加,打破了背景的单调与乏味,让其充满活力。

① 这是运动 App 的界面设计。将不同运动姿势的人物作为界面的展示主图,使 App 的内容进行清楚的呈现,使人一目了然。

② 明度较高的江户紫,给人一种清透、明亮的感觉。同时在白色背景的衬托下,使插画人物十分醒目,给人以满满的活力感。

③ 界面中简笔树木花草画的添加,为单调的背景增添了细节感。

## 3.7.9 蝴蝶花紫 & 蔷薇紫

① 这是荷兰 Mart Biemans 的艺术 CD 设计。将独具地方特色的建筑抽象为简笔插画进行呈现,让整个封面瞬间充满浓浓的复古艺术气息。

② 纯度适中的蝴蝶花紫,是一种具有时尚与精致感的色彩。在与深蓝色的鲜明对比中,尽显艺术的个性与独特。

③ 简单的白色文字的添加,将信息进行传达,同时也提高了整个画面的亮度。

① 这是 Augerrebere 系列的创意广告设计。采用倾斜型的构图方式,将死掉的昆虫作为展示主图,而其左侧的产品液体,给受众以直观的视觉印象。

② 纯度较低的蔷薇紫,给人以优雅、柔和的体验感。特别是在浅色背景的衬托下,凸显出产品的安全与健康。

③ 以对角线呈现的文字以及产品,将信息进行简要的传达,同时增强了画面的稳定性。

## 3.8 黑、白、灰

### 3.8.1 认识黑、白、灰

**黑色**：黑色神秘、黑暗、暗藏力量。它将光线全部吸收而没有任何反射。黑色是一种具有多种不同文化意义的颜色。它可以表达对死亡的恐惧和悲哀，黑色似乎是整个色彩世界的主宰。
**色彩情感**：高雅、热情、信心、神秘、权力、力量、死亡、罪恶、凄惨、悲伤、忧愁。
**白色**：白色象征着无比的高洁、明亮，在森罗万象中有其高远的意境。白色，还有凸显的效果，尤其在深浓的色彩间，一道白色，几滴白点，就能形成极其鲜明的对比。
**色彩情感**：正义、善良、高尚、纯洁、公正、纯洁、端庄、正直、少壮、悲哀、世俗。
**灰色**：比白色深一些，比黑色浅一些，夹在黑、白两色之间，有些暗抑的美，幽幽的、淡淡的，似混沌天地初开最中间的灰，单纯、寂寞、空灵、捉摸不定。
**色彩情感**：迷茫、实在、老实、厚硬、顽固、坚毅、执着、正派、压抑、内敛、朦胧。

| 白 RGB=255,255,255<br>CMYK=0,0,0,0 | 月光白 RGB=253,253,239<br>CMYK=2,1,9,0 | 雪白 RGB=233,241,246<br>CMYK=11,4,3,0 | 象牙白 RGB=255,251,240<br>CMYK=1,3,8,0 |
|---|---|---|---|
| 10% 亮灰 RGB=230,230,230<br>CMYK=12,9,9,0 | 50% 灰 RGB=102,102,102<br>CMYK=67,59,56,6 | 80% 炭灰 RGB=51,51,51<br>CMYK=79,74,71,45 | 黑 RGB=0,0,0<br>CMYK=93,88,89,88 |

## 3.8.2 白 & 月光白

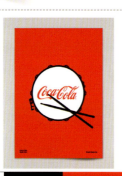
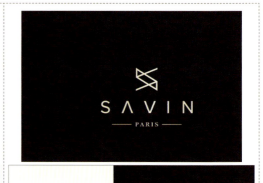

① 这是可口可乐音乐主题的创意海报设计。将瓶盖以简笔架子鼓的鼓面进行呈现，以极具创意的方式促进了品牌的宣传，同时也表达了海报主题。

② 以可口可乐的标准红色作为背景色，将海报主题对象十分醒目地凸显出来。同时黑与白的经典搭配，让画面极具时尚的个性美感。

③ 底部黑色小文字的添加，打破了背景的单调与乏味，同时也将信息进行传达。

① 这是 Savin 巴黎总店品牌形象的标志设计。将由简单线条构成的图形作为标志图案，在简约之中彰显时尚之美。

② 颜色较淡的月光白，给人以柔和雅致的视觉感受。同时在黑色背景的衬托下，十分醒目，具有很好的宣传效果。

③ 底部小文字两侧直线段的添加，丰富了整个标志的细节效果。而且大面积留白的运用，为受众营造了一个良好的阅读空间。

## 3.8.3 雪白 & 象牙白

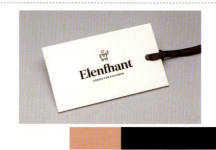

① 这是挪威滑雪胜地 STRANDA 品牌的标志设计。以正负形方式构成的标志图案，给人以很强的创意感与趣味性。

② 以偏青的雪白色作为主色调，在不同明度的渐变过渡中，直接表明了企业的经营性质，同时给人以干净纯洁之感。

③ 主次分明的标志文字，一方面丰富了整个标志的细节设计感，另一方面具有积极的宣传与推广作用。

① 这是 Elenfhant 在线儿童服装精品店形象的吊牌设计。将简笔大象插画作为标志图案，直接表明了企业的经营性质，使受众一目了然。

② 以象牙白作为主色调，由于其是一种较为暖色调的白，多给人以柔软、温和的视觉感受。

③ 深色的标志文字，在浅色背景的衬托下十分醒目，极具宣传效果。

### 3.8.4　10% 亮灰 & 50% 灰

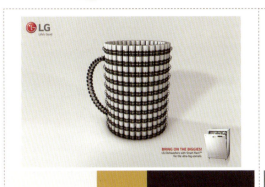

① 这是 LG 洗碗机系列创意广告设计。以一个放大的杯子作为展示主图，以夸张的手法说明无论是巨大的餐具还是大量的碗碟，LG 洗碗机都可以轻松地处理它们。
② 明度较高的 10% 亮灰，具有舒缓但是又不乏时尚的色彩特征。同时在不同纯度的颜色变化中，让画面的空间立体感更强。
③ 在右下角呈现的产品，给受众以直观的视觉印象，促进了品牌的宣传与推广。

① 这是孟加拉国设计师 A.B.Zaman 的名片设计。将标志文字直接在名片背面中间位置呈现，而且两条直线以及花纹元素的添加，让名片具有些许的复古气息。
② 以 50% 灰作为主色调，让文字清楚地显示出来。而且少量金色的点缀，为暗沉的画面增添了色彩。
③ 名片正面文字左侧弧线的添加，弱化了线条之间的凌厉，增添了稳重与雅致。

### 3.8.5　80% 炭灰 & 黑

① 这是 Tom Cooper 的书籍封面设计。将一个插画的大虾作为展示主图，具有直观的视觉印象。而图案上方长条矩形的添加，打破了单调背景的枯燥感。
② 以颜色偏深的 80% 炭灰作为主色调，凸显出书籍的稳重与沉稳。而且红色的添加，为整个封面增添了一抹亮丽的色彩。
③ 在长条矩形上方的文字，具有很好的宣传效果，同时也将信息进行传达。

① 这是手机登录和注册界面的 UI 设计。将登录界面的密码设计成老式电话的拨号盘，而且正圆的外形与手机的矩形外轮廓在曲直之间让界面别具一格。
② 黑色是较为浓重的颜色，将其作为密码位置的主色调，十分醒目。而且在白色背景的衬托下，让整个界面显得十分简洁有序。
③ 界面中适当留白的设置，为受众营造了一个很好的阅读空间。

# 第 4 章 视觉传达设计的色彩对比

　　色彩由光引起，在太阳光分解下可为红、橙、黄、绿、青、蓝、紫等色彩。它在平面设计中有非常重要的作用，一方面，可以吸引受众注意力，抒发人的情感；另一方面，通过各种颜色之间的搭配调和，制作出丰富多彩的效果。

　　视觉传达设计中的色彩对比，就是色相对比。将两种以上的色彩进行搭配时，由于色相差别会形成不同色彩对比效果。其色彩对比强度取决于色相在色环上所占的角度大小。角度越小，对比相对就越弱。根据两种颜色在色相环内相隔角度的大小，可以将视觉设计中的色彩分为几种类型：相隔 15° 的为同类色对比、30° 为邻近色对比、60° 为类似色对比、120° 为对比色对比、180° 为互补色对比。

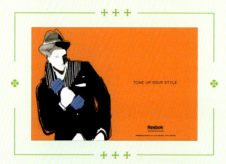

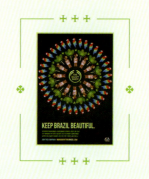

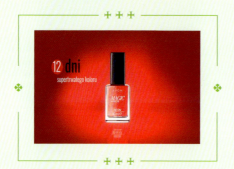

## 4.1 同类色对比

　　同类色指两种以上的颜色，其色相性质相同，但色度有深浅之分的色彩。在色相环中是15°夹角以内的颜色，如红色系中的大红、朱红、玫瑰红；黄色系中的香蕉黄、柠檬黄、香槟黄；等等。

　　同类色是色相中对比最弱的色彩，同时也是最为简单的一种搭配方式。其优点在于可以使画面和谐统一，给人以文静、雅致、含蓄、稳重的视觉美感。但如果此类色彩的搭配运用不当，则极易让画面产生单调、呆板、乏味的感觉。

特点：
- ◆ 具有较强的辨识度与可读性。
- ◆ 色彩对比较弱。
- ◆ 让画面具有较强的整体性与和谐感。
- ◆ 用简洁的形式传递丰富信息与内涵。
- ◆ 具有一定的美感与扩张力。

## 4.1.1 简洁统一的同类色视觉传达设计

同类色对比的中的视觉传达，由于其本身就具有较弱的对比效果，所以在进行设计时，可以利用这一特点，营造整体简洁统一的视觉氛围。在不同明度以及纯度的过渡变换中，给受众以直观的视觉印象，将信息进行直接的传达。

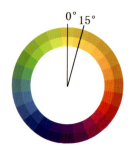

同类色是指在色相环中相隔 15°左右的两种颜色。

同类色对比较弱，给人的感觉是单纯、柔和的，无论总的色相倾向是否鲜明，整体的色彩基调容易统一协调。

**设计理念**：这是 Ajellso 水果雪糕系列的创意平面广告设计。采用倾斜型的构图方式，将由水果构成的雪糕作为展示主图，直接表明了广告的宣传内容。环绕在产品周围的冷气，给人以夏日的凉爽感。

**色彩点评**：整体以绿色作为主色调，在不同明度的变化中，将产品十分清楚地凸现出来。特别是小面积深色的点缀，在同类色的对比中增强了画面的层次感。

🟢 以对角线呈现的产品以及标志，一方面促进了品牌的传播；另一方面增强了画面的稳定性。

🟢 版面中大面积留白的运用，为受众营造了一个很好的阅读和想象空间。

RGB=187,210,18　CMYK=34,1,100,0
RGB=66,143,41　CMYK=77,27,100,0
RGB=13,81,166　CMYK=97,73,0,0

这是 Chef Gourmet 餐厅色彩明亮的品牌包装设计。以橙色作为整个包装盒的主色调，将版面内容十分醒目地凸显出来，极大程度地刺激受众的味蕾，激发其进行购买的欲望。特别是在同类色的对比中，让整个包装十分整齐有序。在右侧以较大字体呈现的竖排文字，填补了纯色背景的空缺。而在左上角的标志则对品牌进行了宣传与推广。

RGB=254,184,28　CMYK=0,35,93,0
RGB=115,176,13　CMYK=61,9,100,0
RGB=253,219,36　CMYK=1,14,90,0

## 4.1.2 同类色视觉传达设计技巧——凸显产品的品质与格调

由于同类色的色彩对比效果较弱，颜色运用不当，很容易让画面呈现枯燥与乏味之感。所以在进行相应的设计时，可以在明度以及纯度的变化中，来凸显产品本身的品质以及格调。

这是Aromas咖啡品牌形象的包装设计。以深蓝色作为整个包装的主色调，一方面将包装内容清楚地凸显出来，同时表明企业十分注重产品质量以及稳重的经营理念。

少量蓝色的点缀，瞬间提升了整个包装的亮度。特别是正圆的运用，具有很强的视觉聚拢感。

将标志在包装顶部呈现，可以将信息进行直接的传达，促进了品牌的宣传。

这是印度Success Menswear男士时装品牌夏季衬衫的宣传广告设计。将衬衫衣领作为版面展示主图，直接表明了广告的宣传主旨，十分引人注目。

广告以绿色为主，给人清凉舒适的感受。同时吸管、柠檬片等装饰性元素的添加，直接凸显出衬衫透气、凉爽的特性。

版面中主次分明的文字，一方面将信息直接传达；另一方面丰富了细节效果。

### 配色方案

双色配色     三色配色     四色配色

### 同类色视觉传达设计赏析

## 4.2 邻近色对比

邻近色，就是在色相环中相距30°的色彩相邻近的颜色。由于邻近色的色相彼此近似，给人以色调统一和谐的视觉体验。

邻近色之间往往是我中有你，你中有我。虽然它们在色相上有很大差别，但在视觉上却比较接近。如果单纯地以色相环中的角度距离作为区分标准，不免显得太过于生硬。

所以采用邻近色对视觉传达进行设计时，可以灵活地运用。就色彩本身来说，并没有太大的区别，特别是颜色相近的色彩。

特点：
- ◆ 冷暖色调有明显的区分。
- ◆ 整个版面用色既可清新亮丽，也可成熟稳重。
- ◆ 具有明显的色彩明暗对比。
- ◆ 视觉上较为统一协调。

## 4.2.1 动感十足的邻近色视觉传达设计

相对于同类色对比而言，邻近色的对比也没有太大的范围。所以采用邻近色设计的图案，在冷暖色调上有明显的区分，不会出现冷暖色调相互交替的情况。在进行设计时，可以适当将产品进行倾斜的摆放，或者以曲线的形式进行呈现，以此来增强画面的视觉动感。

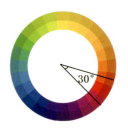

邻近色是在色相环中相隔30°左右的两种颜色。且两种颜色组合搭配在一起，会对整体画面起到协调统一的效果。

如红、橙、黄以及蓝、绿、紫都分别属于邻近色的范围内。

凌乱的缠绕中作为展示主图，同时在各种小元素的配合下，以极具创意的方式表明了培训的成果。

**色彩点评**：整体以橙色作为背景主色调，将版面内容十分醒目地凸显出来。而红色的运用，在邻近色的对比中，增强了画面的色彩之感。

🟢 看似胡乱缠绕的舌头，在有左右两侧相应元素的鲜明对比之下，表明了只要参加培训，就可以说一口流利的英语，同时也增强了画面的视觉动感。

🟢 在画面中主次分明的文字，将信息进行直接的传达，同时也增强了画面的细节感，填补了空缺。

■ RGB=252,203,101 CMYK=1,25,67,0
■ RGB=226,70,84 CMYK=4,89,59,0
■ RGB=151,75,138 CMYK=47,84,14,0

**设计理念**：这是Speak Well英语培训的创意广告设计。将人物无限延长的舌头在

型独特的插画人物以及衣服作为展示主图，以极具创意的方式表明了干洗店的强大功效，刚好与其"一切统统甩掉"的宣传标语相吻合。以绿色作为背景主色调，在不同纯度的渐变过渡中，将版面内容显示得十分醒目。少量青色的点缀，在邻近色的对比中，丰富了画面的色彩感。在右下角的标志，促进了品牌的宣传。

■ RGB=64,125,65 CMYK=81,41,100,3
■ RGB=66,173,163 CMYK=71,9,42,0

这是一款干洗店的创意广告设计。将造

## 4.2.2 邻近色视觉传达设计技巧——直接凸显主体物

由于邻近色有较为明显的色彩对比，所以在进行设计时尽量直接凸显主体物。这样不仅可以增强视觉的辨识度、提高整体的宣传效果，同时也可以给受众以直观的视觉印象，使其一目了然。

这是一款天气 App 的展示设计。将不同天气下的插画人物装备作为界面的展示主图，直观醒目地将天气情况进行传达，相对于文字来说，图像更加直观。

以蓝色作为背景主色调，而且在不同颜色之间的冷暖对比中，将各个界面的内容清楚地凸显，同时丰富了整体的色彩感。

背景中不同小元素的添加，打破了纯色背景的单调，增强了细节设计感。

这是 ECOWASH 汽车清洗品牌形象的名片设计。将由三个完全相同的椭圆作为标志图案，以简洁的方式凸显出企业十分注重环保的文化经营理念。

以深蓝色作为名片背面的主色调，而且图案中邻近色的对比，打破了纯色背景的单调与乏味，同时增强了整体的视觉层次感。

以主次分明的文字，将信息进行传播，同时对品牌的宣传也有积极的推动作用。

### 配色方案

| 双色配色 | 三色配色 | 四色配色 |
|---|---|---|
|  |  |  |

### 邻近色视觉传达设计赏析

## 4.3 类似色对比

　　类似色就是相似色,是在色相环中相隔60°的色彩。相对于同类色和邻近色,类似色的对比效果要更明显一些。因为差不多有两个不同的色相,视觉分辨力也更好。

　　虽然类似色的对比效果相对于邻近色有所增强,但总的来说来是比较温和、柔静的。所以在使用该种色彩进行视觉传达设计时,要根据实际情况,选择合适的色相。

特点:
- 对比效果相对有所加强,有较好的视觉分辨力。
- 色彩可柔美安静,也可活力四射。
- 表现形式多种多样,给人以清晰直观的视觉印象。

## 4.3.1 活跃积极的类似色视觉传达设计

类似色虽然对比效果不是很强，如果运用得当，就可以给人营造一种活跃积极的视觉氛围。特别是在现在这个快速发展的时代，会给人以一定的视觉冲击力，让其有一定的自我空间与自我意识。

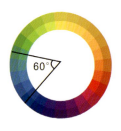

在色环中相隔60°左右的两种颜色为类似色。

例如红和橙、黄和绿等均为类似色。

类似色由于色相对比不强，给人一种舒适、温馨、和谐而不单调的感觉。

**设计理念**：这是草莓音乐节的宣传海报设计。采用中心型的构图方式，将插画图案在画面中间的位置呈现，给受众以直观的视觉印象。特别是倾斜放置的草莓，直接表明主题，同时营造了一种积极活跃的氛围。

**色彩点评**：整体明度以及纯度较高的黄色作为背景主色调，在与橙色的类似色对比中，让整个画面极具活力与激情，特别是少量红色的点缀，让这种氛围又浓了几分。

🍓 不同大小与形状的几何图形的运用，打破了背景的单调，同时矩形外框的添加增强了画面的视觉聚拢感。

🍓 主次分明的文字，将信息进行直接的传达，使受众一目了然，而且具有积极的宣传效果。

RGB=255,254,64 CMYK=10,0,82,0
RGB=219,4,95 CMYK=0,95,41,0
RGB=227,127,31 CMYK=0,63,91,0

这是可口可乐的宣传广告设计。采用放射型的构图方式，将色彩缤纷的插画图案从瓶中迸发出来，给人以强烈的视觉冲击力，让画面极具跳跃的动感氛围，同时也凸显出产品可以带给人欢快与愉悦的感觉。以红色作为背景主色调，在类似色的对比中，将图案清楚地凸显出来。特别是紫色的添加，增强了画面的稳定性，同时也让整体具有别样的个性时尚感。

RGB=146,13,44 CMYK=40,100,93,5
RGB=236,177,64 CMYK=1,40,82,0
RGB=241,223,92 CMYK=9,13,75,0
RGB=146,117,201 CMYK=49,59,0,0

## 4.3.2 类似色视觉传达设计技巧——注重情感的带入

颜色可以传达出很多的情感，看似冰冷的色彩，如果当将其运用在合适的地方，就可以营造出不同的情感氛围。所以在运用类似色时，可以通过颜色对比传达的情感，来凸显产品的特性，进而让受众有一个清晰直观的视觉印象。

这是一款国外的创意海报设计。采用分割型的构图方式，让整个版面划分为不均等的两部分，营造了些许的动感氛围。

版面整体以黄色为主，给人活跃积极的视觉感受。同时少量红色的点缀，在类似色的对比中，让这种氛围更加浓厚。

在版面左下角倾斜呈现的图案，一方面凸显出海报的宣传主旨；另一方面增强了整体的视觉稳定性。

这是 Agua Bendita 酒品牌与包装设计。整个包装由不同大小与形状的几何图形拼凑而成，看似凌乱的设计，却凸显出产品具有的个性与时尚，十分引人注目。

以紫色作为主色调，而且在与青色的对比中，打破了纯色的单调与乏味。而橙色的点缀，则提升了整个包装的温度。

以白色的图形作为文字呈现的载体，这样将信息进行清楚的传达，同时也十分醒目。

### 配色方案

双色配色　　　　　　三色配色　　　　　　四色配色

### 类似色视觉传达设计赏析

## 4.4 对比色对比

　　对比色是指在色相环上相距 120° 左右的色彩,如黄与红、绿和紫等。

　　由于对比色具有色彩对比强烈的特性,往往给受众以一定的视觉冲击力。所以在进行设计时,要选择合适的对比色,不然不仅不能够突出效果,反而容易让人产生视觉疲劳。此时我们可以在画面中适当添加无彩色的黑、白、灰进行点缀,来缓和画面效果。

特点:

- 具有较强的视觉冲击力和色彩辨识度。
- 画面鲜艳明亮,不会显得单调乏味。
- 插画效果醒目,引人注意。
- 为了突出效果,会采用夸张新奇的配色方式。
- 借助与产品特性相关的色彩,让受众产生情感共鸣。

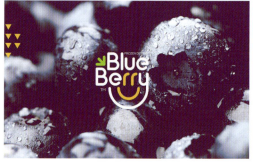
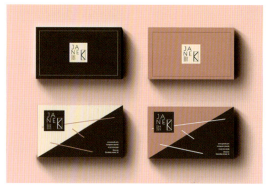

## 4.4.1 极具创意感的对比色视觉传达设计

运用对比色彩进行图案设计，利用颜色本身就可以给受众以一定的视觉冲击力。但为了让整体具有一定的内涵与深意，在设计时可以增强画面的创意感。让受众在视觉与心理上均与图案产生一定的情感共鸣，进而在脑海中留下深刻印象。

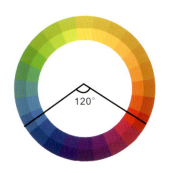

当两种或两种以上色相之间的色彩在色相环中相隔120°且小于150°的范围时，属于对比色关系。

如橙与紫、红与蓝等都分别属于对比色。对比色给人一种强烈、明快、醒目、具有冲击力的感觉，容易引起视觉疲劳和精神亢奋。

**设计理念**：这是一本书籍杂志的内页设计。将各种实物以简笔插画的形式呈现，给受众直观醒目的视觉印象，十分引人注目。

**色彩点评**：整体以黄色和绿色为主，在鲜明的颜色对比中，给人活跃积极的视觉感受。同时红色的点缀，让这种氛围更加浓厚。

🎨 少量深色的运用，很好地增强了整体的视觉稳定性与立体空间感。

🎨 将文字以几何图形作为呈现载体，具有很强的视觉聚拢感，同时在主次分明之间将信息直接传达。

RGB=240,195,0 CMYK=11,27,91,0
RGB=65,137,70 CMYK=77,35,9,11
RGB=243,50,42 CMYK=3,91,83,0

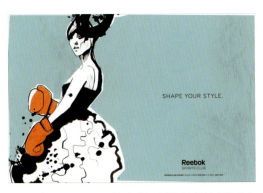

这是Reebok体育俱乐部系列的插画广告设计。将一个身着礼服但手戴拳击手套的插画人物作为展示主图，以极具创意的方式表明了俱乐部的宣传主题，十分引人注目。以蓝色作为背景主色调，将版面内容十分清楚地进行凸显。而且少量红色的点缀，为广告增添了一抹亮丽的色彩。同时黑色的运用则增强了画面的稳定性。在右侧底部呈现的标志文字，将信息直接地传达，同时促进了品牌的宣传。

RGB=116,184,195 CMYK=57,11,23,0
RGB=236,85,30 CMYK=0,82,100,0

## 4.4.2 对比色视觉传达设计技巧——增强视觉冲击力

对比色本身就具有较强的对比特性，运用得当可以让画面呈现很强的视觉冲击力。所以在运用对比色进行视觉传达设计时，可以运用这一特性，吸引更多受众的注意力，加大产品的宣传力度。

这是 Pepsi Light 百事轻怡运动主题的极简平面广告设计。将标志放大以局部的细节效果作为版面的展示主图，将蓝色部位比作大海，而正在划船的简笔插画人物的添加，以极具创意的方式直接表明了广告的宣传主题，十分引人注目。

红色与蓝色的鲜明对比，为单调的画面增添了色彩与强烈的视觉冲击力。而且大面积留白的设置，为受众营造了一个很好的阅读与想象空间。

这是《野蘑菇食谱》的书籍内页设计。将蘑菇直接作为右侧页面的展示主图，以简单直白的方式直接表明了该书籍的内容，而且超出画面的部分，具有很强的视觉延展性。

以青色作为主色调，将版面内容清楚地凸显出来。而且红色的运用，在鲜明的对比中，勾勒出蘑菇的整体外观。

左侧页面以竖排呈现的文字，将信息直接进行传达，同时底部的横排小文字，增强了该页面的细节效果。

### 配色方案

双色配色　　　　　　　　三色配色　　　　　　　　四色配色

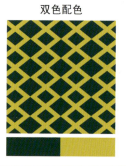
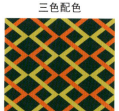
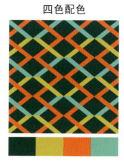

### 对比色视觉传达设计赏析

## 4.5 互补色对比

　　互补色是指在色相环中相差 180°左右的色彩。色彩中的互补色有红色与青色互补，紫色与黄色互补，绿色与品红色互补。当两种补色并列时，会引起强烈的对比色觉，会使人感到红的更红、绿的更绿。

　　互补色之间的相互搭配，可以给人以积极、跳跃的视觉感受。但如果颜色搭配不当，会让画面整体之间的颜色跳跃过大。

　　所以在运用互补色进行设计时，可以根据不同的行业要求以及规范制度来进行相应的颜色搭配。

特点：
- 互补色既相互对立，又相互满足。
- 具有极强的视觉刺激感。
- 具有明显的冷暖色彩特征。
- 具有强烈的视觉吸引力。
- 能够凸显产品的特征与个性。

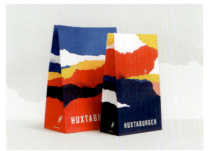

## 4.5.1　对比鲜明的互补色图案设计

互补色是对比最为强烈的色彩搭配方式，如果运用得当，会让整个画面呈现出意想不到的效果。所以在运用互补色进行视觉传达设计时，可以最大限度地刺激受众注意力，达到宣传与推广的良好效果。

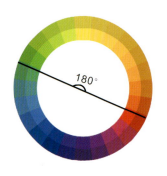

在色环中相差180°左右的两种颜色为互补色。这样的色彩搭配可以产生最强烈的刺激作用，对人的视觉具有最强的吸引力。

其效果最强烈、刺激，属于最强对比。如红与绿、黄与紫、蓝与橙。

设计理念：这是一款美食节的宣传海报设计。将巨型多层插画汉堡作为展示主图，在画面中间位置呈现，给受众以直观的视觉印象与满满的食欲感，具有很强的创意感与趣味性。

色彩点评：整体以橙色作为背景主色调，极大地刺激了受众的味蕾。同时在红色和绿色的互补色对比中，将图案清楚地呈现在受众眼前，给其以视觉冲击力。

🎨 将主标题文字放大，以倾斜的方式在背景中呈现，增强了画面的细节设计感。同时，超出画面的部分具有很强的视觉延展性。

🎨 主次分明的文字，对海报主题进行了相应的解释与说明，将信息进行直接的传达。

■ RGB=241,199,65　CMYK=3,28,83,0
■ RGB=161,192,56　CMYK=51,9,98,0
■ RGB=194,15,24　CMYK=13,98,100,0

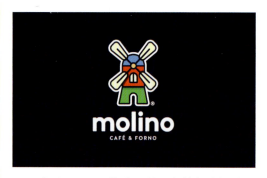

这是Molino饮食品牌形象的标志设计。将一个简笔插画的风车作为展示主图，极具代表性的设计，促进了品牌的宣传与推广。以深蓝色作为背景主色调，将标志十分醒目地凸显出来。而且在红色与绿色互补色的鲜明对比中，为画面增添了色彩的活力与动感。以图案底部主次分明的文字，将信息进行了直接传达。

■ RGB=32,13,43　CMYK=93,95,76,61
■ RGB=62,161,254　CMYK=68,27,0,0
■ RGB=254,0,3　CMYK=0,100,100,0
■ RGB=0,203,77　CMYK=71,0,91,0

## 4.5.2 互补色对比视觉传达设计技巧——提高画面的曝光度

由于互补色具有很强的对比效果，可以给受众带去强烈的视觉刺激，所以非常有利于提高画面的曝光度。因此在进行图案设计时，就可以很好地利用这一点，将产品的宣传与推广效果发挥到最大限度。

这是肯德基 Zinger Burger 香辣鸡腿堡系列的创意广告设计。将切开一部分的辣椒作为展示主图，辣椒内部的夹心直接表明了店铺的经营性质以及产品种类，具有很强的创意感与趣味性。

以紫色作为背景主色调，在渐变过渡中将在版面中间的辣椒十分醒目地凸显出来，而与黄色的互补对比中，瞬间提升了整个画面的曝光度。

在画面右下角的标志与产品，将信息进行直接的传达，同时稳定了画面的视觉感。

这是英国 Roxane Cam 的书籍封面设计。将小草作为整个封面的展示主图，在不规则的变换排列中，直接表明了书籍的内容以及性质，具有很好的视觉吸引力。

以白色作为封面的背景主色调，将版面内容进行十分醒目的凸显。绿色的运用，给人以清新活力的视觉感受。特别是少量红色的点缀，在鲜明的互补色对比中，为封面增添了一抹亮丽的色彩。

在中间偏上部位呈现的文字，将信息进行直接传达。而外围的轮廓，具有很强的视觉聚拢感。

### 配色方案

双色配色

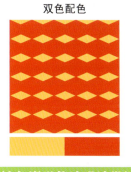

三色配色

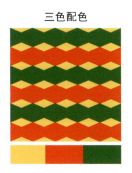

四色配色

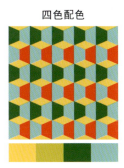

### 互补色视觉传达设计赏析

# 第5章 视觉传达设计的版式

　　视觉传达设计即根据视觉传达的主题内容,在画面内应用有限的视觉元素,进行编排、调整,并设计出既美观又实用的设计。视觉传达设计是能够更好传播客户信息的一种手段,其间要深入了解、观察、研究有关作品的各个方面,再进行构思与设计。视觉传达与内容之间存在着相辅相成、缺一不可的关系,与此同时,体现内容的主题思想更是其注重点。

　　视觉传达设计应用范畴很广,涉及食品、服饰、电子产品、汽车、房地产、化妆品、烟酒、奢侈品、教育、旅游、医药等各个行业。而根据视觉传达设计的构图方式的不同大致可分为骨骼型、对称型、分割型、满版型、曲线型、倾斜型、放射型、三角形。同时,不同类型的视觉传达设计可以表达出不同的情绪。

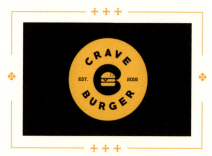

## 5.1 骨骼型

骨骼型是一种规范的、理性的分割方式。骨骼型的基本原理是将视觉传达设计刻意按照骨骼的规则、有序地分割成大小相等的空间单位。骨骼型可分为竖向通栏、双栏、三栏、四栏等，而大多视觉传达设计都应用竖向分栏。对于视觉传达设计中的文字与图片的编排上，严格地按照骨骼分割比例进行编排，能够给人以严谨、和谐、理性、智能的视觉感受，通常应用于食品、汽车等行业。变形骨骼构图也是骨骼型的一种，它的变化是发生在骨骼型构图基础上的，通过合并或取舍部分骨骼，寻求新的造型变化，使视觉传达变得更加活跃。

特点：

- ◆ 骨骼型版面可竖向分栏，也可横向分栏，且版面编排有序、理智。
- ◆ 有序的分割与图文结合，会使版面更为活跃，且富有弹性。
- ◆ 严谨地按照骨骼进行编排，可以使版面给人严谨、理性的视觉感受。

第 5 章　视觉传达设计的版式

## 5.1.1 活跃积极的骨骼型视觉传达设计

由于骨骼型本身就具有较强的规整性与整齐感，所以为了让画面具有一定的活跃性，可以通过将产品进行不规则的摆放或者添加一些其他元素等方式来增强整体的趣味性。

**设计理念：** 这是一款化妆品店铺相关产品的详情页设计展示效果。采用竖向分三栏的构图方式，将产品和文字进行清晰直观的呈现，给受众以积极活跃的视觉感受。

**色彩点评：** 整体以红色为主色调，凸显店铺精致时尚的经营理念。而且在与其他颜色的对比中，将版面中的内容很好地凸现出来，使人一目了然。

● 以三个完全相同但颜色不同的矩形作为文字展示的载体，再加上统一的文字排版格式与适当的留白，营造了一个良好的阅读空间。

● 将产品以不同的展示角度，放在相应的矩形上方。而且都是以内部质地进行呈现，很容易获得消费者对店铺的信赖。

RGB=173,61,57 CMYK=27,90,82,0
RGB=242,200,222 CMYK=0,32,0,0
RGB=247,226,195 CMYK=1,16,26,0

这是一款国外的精美名片设计。采用骨骼型的构图方式，将各种不同形态以及大小的树叶花朵，共同构成名片的背景图案，给人以活跃积极的视觉感受。以紫色作为背景主色调，在与其他颜色的鲜明对比中，将版面内容进行清楚的凸显。名片正面排列整齐的文字，将信息进行直接的传达，十分醒目。

RGB=35,38,73 CMYK=100,100,62,42
RGB=236,160,14 CMYK=5,45,100,7

这是悉尼Sushi World寿司餐厅的标志设计。采用骨骼型的构图方式，将一个造型可爱的插画小姑娘作为标志图案，而且脖颈部位红色小心形的添加，凸显出企业真诚的服务态度以及经营理念。底部居中排列的文字将信息进行直接的传达。而且深色的运用，增强了画面的稳定性。

RGB=32,30,31 CMYK=92,89,88,79
RGB=187,13,36 CMYK=30,100,100,1

## 5.1.2 骨骼型视觉传达设计技巧——将图文有机结合

在现在这个快节奏的社会，相对于文字而言人们更偏向于看图。因为看图可以给人以清晰直观的视觉印象，将信息进行直接的传达。但这并不是说文字不重要，而是要做到以图像展示为主，文字说明为辅，将图文进行完美结合，使版面的信息传达达到最大化。

这是印尼 Ahsanjaya Corp 的时尚画册设计。采用骨骼型的构图方式，将图像和文字进行整齐的排列，将信息进行直接传达。而且每个文字旁边图像的添加，相对于单纯的文字来说，具有很强的视觉吸引力。

以浅色作为背景主色调，将版面内容十分醒目地凸显出来。

这是英国 SAWDUST 可口可乐的夏季创意海报设计。将徐徐落下的夕阳及在水中的倒影相结合，共同构成一个完整的瓶子。以极具创意的方式促进品牌的宣传与推广。

以深色作为背景主色调，同时少量红色的添加，在鲜明的对比中增强了画面的质感。

### 配色方案

双色配色　　　　　三色配色　　　　　四色配色

### 佳作欣赏

## 5.2 对称型

对称型构图即广告以画面中心为轴心，进行上下或左右对称编排。与此同时，对称型的构图方式可分为绝对对称型与相对对称型两种。绝对对称即上下左右两侧是完全一致的，且其图形是完美的；而相对对称即元素上下左右两侧略有不同，但无论横版还是竖版，广告中都会有一条中轴线。对称是一个永恒的形式，但为避免广告过于严谨，大多数广告设计采用相对对称型构图。

**特点：**

◆ 版面多以图形表现对称，给人平衡、稳定的视觉感受。

◆ 绝对对称的版面会产生秩序感、严肃感、安静感、平和感；对称型构图也可以展现版面的经典、完美，且充满艺术性的特点。

◆ 善于运用相对对称的构图方式，可在避免版面过于呆板的同时，还能保留其均衡的视觉美感。

## 5.2.1　清新亮丽的对称型视觉传达设计

对称型的布局构图，虽然让整体具有很强的规整性与视觉统一感，但是却存在版面单调、乏味的问题。而清新亮丽的对称型视觉传达设计，一般用色比较明亮，而且在小的装饰物件的衬托下，可让整个画面具有一定的动感与活力。

给受众以直观的视觉冲击力。而且在中间的标志，具有很强的宣传效果。

**色彩点评**：以深绿色作为背景主色调，在不同明度的变化对比中，将版面内容进行清楚的凸显。特别是少量亮色的点缀，可以瞬间提升画面的亮度。

🌀❶ 在图案下方呈现的标志以及文字，将信息进行直接的传达。而且相同的配色，让画面具有整齐统一的清新亮丽感。

🌀❷ 背景中适当留白的运用，为受众营造了一个良好的阅读空间。

■ RGB=22,33,27　CMYK=93,80,92,75
■ RGB=106,164,26　CMYK=65,16,100,0
■ RGB=240,97,18　CMYK=0,77,100,0

**设计理念**：这是 The Body Shop 护肤品牌的视觉广告设计。采用对称型的构图方式，将圆形的插画图案以对称的方式在画面中呈现，

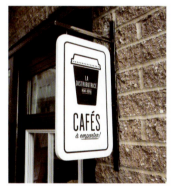

这是 Gabriel Lefebvre 品牌形象的店铺招牌设计。将简笔插画的咖啡杯子作为展示主图，直接表明了店铺的经营性质。底部文字的添加，在主次分明之间将信息传达。整个招牌采用相对对称的构图方式，以简洁大方的设计，凸显出店铺雅致与时尚并存的经营理念。同时，黑与白的经典搭配，让这种氛围更加浓厚。

□ RGB=255,255,255　CMYK=0,0,0,0
■ RGB=0,0,0　CMYK=93,88,89,80

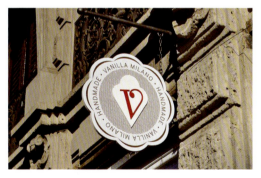

这是 Vanilla Milano 的冰激凌店品牌形象店铺门的头牌的设计。以一个花朵外形作为店铺门头牌呈现的载体，具有很强的视觉对称性。而且在中间部位以几何图形构成的冰激凌外形，直接表明了店铺的经营性质。在冰激凌中间的红色标志首字母，具有很强的视觉聚拢感，同时给人以热情亮丽的视觉体验。

■ RGB=77,50,21　CMYK=68,78,100,55
■ RGB=173,7,19　CMYK=36,100,100,4

## 5.2.2 对称型视觉传达设计技巧——注重风格统一化

对称的景象在生活中与设计中都较为常见,但不同的对称方式可以展现出不同的视觉效果。在对称型的视觉传达设计中,将风格统一化会给人均衡、协调的视觉感受。

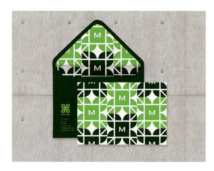

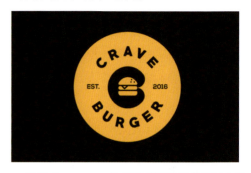

这是 Matchaki 绿茶抹茶品牌形象的信封设计。将由简单几何图形构成的对称图形作为背景图案,凸显出品牌具有的简单与时尚的特点。

以绿色作为主色调,在不同纯度的变化对比中,将标志十分醒目地凸显出来,而且让整个信封具有很强的统一感。

这是 Crave Burger 汉堡快餐品牌形象的标志设计。一个正圆形作为标志呈现的载体,极具视觉聚拢感。

标志以黑色为背景色,无彩色的运用,给人稳重成熟的印象,十分容易获得受众对品牌的信赖。

将文字以对称的方式进行呈现,增强了整体的统一和谐感。

### 配色方案

双色配色

三色配色

四色配色

### 佳作欣赏

## 5.3 分割型

分割型构图可分为上下分割、左右分割和黄金比例分割。上下分割即画面上下分为两部分或多部分，多以文字与图片相结合。图片部分增强整体艺术性，而文字部分提升理性感，使视觉传达形成既感性又理性的视觉美感。而左右分割通常运用色块进行分割设计，为保证画面的平衡与稳定，可将文字图形相互穿插，不失美感的同时保持了重心平稳。黄金比例分割也称中外比，比值为0.618 ：1，是最容易使画面产生美感的比例。

分割型构图更重视艺术性与表现性，通常可以给人稳定、优美、和谐、舒适的视觉感受。

特点：
- ◆ 具有较强的灵活性，可左右、上下或斜向分割，同时也具有较强的视觉冲击力。
- ◆ 利用矩形色块分割画面，可以增强版面的层次感与空间感。
- ◆ 特殊的分割，可以使版面独具风格，且更具有形式美感。

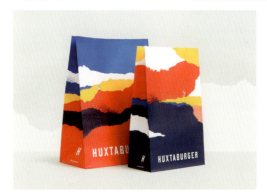

## 5.3.1 独具个性的分割型视觉传达设计

分割型的布局构图，本身就具有很大的设计空间。在设计时可以采用横向、竖向、倾斜、横竖相结合等不同角度的分割方式，但不管怎么进行分割，整体要呈现美感与时尚感。特别是在现如今飞速发展的社会，独具个性与特征的分割型版式，具有很强的视觉吸引力。

**设计理念**：这是 Ego 运动服饰品牌的平面广告设计。将一个正在运动的人物以极具创意的方式进行分割，这样既保证了人物的完整性，也凸显出品牌具有的个性与时尚。

**色彩点评**：以浅色作为背景主色调，而且在不同颜色的对比中，将版面内容清楚地凸显出来，同时增强了画面的视觉色彩感。

🎨 与人物巧妙融为一体的文字，一方面促进了信息的传播；另一方面增强了画面的稳定性。

🎨 在人物周围的小文字的添加，丰富了画面的稳定性。而且适当留白的运用，为受众营造了一个良好的阅读空间。

RGB=203,244,248 CMYK=23,0,6,0
RGB=24,66,78 CMYK=100,76,62,34
RGB=142,175,184 CMYK=50,22,24,0

这是Cornish Orchards的果汁包装设计。采用分割型的构图方式，将插画图案在上半部分呈现，直接表明了产品的口味。同时在下半部分呈现的文字，在主次分明之间将信息传达。包装以绿色为主，在不同色相对比中，增强了视觉层次感。少量红色的运用，在互补色对比中，给人充满活力的印象。

RGB=126,199,128 CMYK=55,3,62,0
RGB=186,197,33 CMYK=37,15,93,0
RGB=192,22,1 CMYK=32,99,100,1

这是一款国外的创意海报设计。采用分割型的构图方式，将整个版面划分为不均等的两个部分，营造了些许的动感氛围。背景中圆形的添加，丰富了整体的细节效果，同时具有很强的视觉聚拢感。底部主次分明的文字，将信息直接传达，给受众直观醒目的印象。

RGB=177,120,114 CMYK=25,64,49,0
RGB=58,49,44 CMYK=75,79,87,61

## 5.3.2 分割型视觉传达设计技巧——增强视觉层次感

在视觉传达设计中，层次就是高与低、远与近、大与小，灵活运用边缘线可以将画面分割成多个部分，再针对其边缘进行混合处理及效果装饰，可使广告中的视觉元素形成前后、远近等视觉层次美感。

这是 Under Armour 安德玛体育运动品牌的平面广告设计。采用分割型的构图方式，将整个背景进行分割，而且在不同颜色的运用下，营造出很强的空间立体感。

以人物奔跑姿势摆放的产品在其投影的相互作用下，瞬间提升了整个画面的层次感。

黄色和紫色互补色的运用，在鲜明的对比中，凸显出品牌的个性与时尚。以主次分明的文字，将信息直接传播。

这是印尼 Januar 耐克运动鞋的海报设计。采用分割型的构图方式，将整个背景一分为二。而且以倾斜方式在分割线部位呈现的产品，直接表明了企业的经营性质。

以红色为主色调，将版面内容清楚地凸显出来。而少量深色的运用，既增强了画面的稳定性，又表明企业稳重成熟的经营理念。

环绕在鞋子周围的丝带，让海报极具视觉动感。底部的投影，则增强了画面的层次感。

### 配色方案

双色配色

三色配色

五色配色

### 佳作欣赏

## 5.4 满版型

　　满版型构图即以主体图像填充整个视觉传达的版面,且文字可放置在画面的各个位置。满版型的视觉传达主要以图片来传达主题信息,以最直观的表达方式向受众展示其主题思想。

　　满版型的构图具有较强的视觉冲击力,且细节丰富, 画面饱满,给人以大方、舒展、直白的视觉感受。同时图片与文字相结合,可以在提升整体层次感的同时,又增强视觉感染力以及品牌宣传力度,是非常常见以及常用的构图方式。

特点:
- ◆ 多以图像或场景充满整个版面,具有丰富饱满的视觉效果。
- ◆ 拥有独特的传达信息的特点。
- ◆ 文字编排可以体现版面的空间感与层次感。
- ◆ 单个对象突出,具有视觉冲击力。

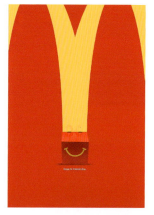

## 5.4.1 凸显产品细节的满版型视觉传达设计

满版式的构图方式一般展现的是产品整体概貌，消费者对产品细节不能有较为清晰的认识。所以在设计时可以将产品的细节效果作为展示主图，这样不仅可以让消费者对产品有更加清楚直观的了解，同时也可以增强其对店铺以及品牌的信赖感，进而激发购买欲望。

**设计理念**：这是 Over the Stone 冰激凌店的标志设计。以一个椭圆作为标志文字的呈现范围，具有很强的视觉聚拢效果。而且文字笔顺的弯曲延伸，刚好与夏日的热闹与热情相吻合。

**色彩点评**：整体以红色作为主色调，在不同明度的变化中，营造了浓浓的夏日氛围。而少量深色的点缀，则增强了画面的稳定性。

🍃 背景中人们欢欣鼓舞的热闹场景，同时在各种夏日简笔插画元素的配合下，将夏日的热闹氛围、细节效果凸显得淋漓尽致。

🍃 标志右侧的简笔冰激凌，一方面表明了店铺的经营性质；另一方面为受众在炎热的夏季带去凉爽感。

RGB=149,177,162　CMYK=0,42,30,0
RGB=88,187,193　CMYK=64,3,27,0
RGB=85,61,49　CMYK=64,77,89,46

这是 Alnakha 的坚果包装设计。将产品直接作为整个版面的展示主图，以直观的方式表明企业的经营性质，同时对品牌的宣传与推广也有积极的推广作用。以浅色作为背景主色调，将产品清楚地凸显出来。而且适当深色的运用，增强了整体的视觉稳定性。环绕在产品周围飞散的产品，一方面增添了画面的动感；另一方面凸显产品细节效果，增强受众对企业的信赖感。

RGB=159,188,70　CMYK=54,11,89,0
RGB=15,15,15　CMYK=93,88,89,80

这是 Ohropax 降噪声耳塞系列的创意广告设计。将带有产品的耳朵适当放大作为展示主图，将产品的细节效果直接在受众眼前呈现，促进了品牌的宣传与推广。以耳朵作为分割点，通过左右两侧不同声音的鲜明对比，凸显出产品具有的强大功效。在底部呈现的文字以及产品，将信息进行直接的传达。

RGB=253,223,65　CMYK=1,12,82,0
RGB=9,10,14　CMYK=93,89,87,79

## 5.4.2 满版型视觉传达设计技巧——注重颜色搭配之间的呼应

采用满版型的构图方式进行设计时,一定要注重颜色搭配之间的呼应。因为颜色有自己的情感,而搭配又是整个视觉传达的第一语言,所以和谐统一的色彩搭配,不仅可以给人以协调的视觉美感,同时也非常有利于品牌的宣传。

这是 X-coffee 新式咖啡厅品牌形象的名片设计。将标志字母中的 X 以四个大小相同的简笔咖啡豆构成,以直观简明的方式表明了店铺的经营性质。

而且在名片正反面同时运用咖啡豆图案,在元素的统一呼应下,凸显出企业规范有序的经营理念。

黄色的运用,提升了名片的时尚个性,同时以适当的深色进行点缀,增强了画面的稳定性。

这是 The Body Shop 的护肤品牌视觉广告设计。将由不同元素经过旋转对称得到的圆形图案作为展示主图,而且以充满画面的方式,给受众直观的视觉印象。

以产品中含有的紫色作为主色调,在不同纯度的变化中,将版面内容进行清楚的凸显,同时让画面十分和谐统一。

在圆形图案中间位置呈现的标志,既丰富了广告的细节效果,同时促进了品牌的传播。

### 配色方案

双色配色　　　　　三色配色　　　　　四色配色

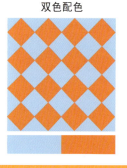 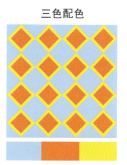 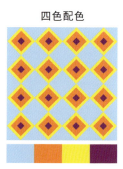

### 佳作欣赏

## 5.5 曲线型

曲线型构图就是在视觉传达设计中通过对线条、色彩、形体、方向等视觉元素的变形与设计，将其做出曲线的分割或编排构成，使人的视觉按照曲线的走向流动，具有延展、变化的特点，进而产生韵律感与节奏感。

曲线型视觉传达设计具有流动、活跃、顺畅、轻快的视觉特征，通常遵循美的原理法则，且具有一定的秩序性，给人以雅致、流畅的视觉感受。

特点：
- ◆ 版面多数以图片与文字相结合，具有较强的透气感。
- ◆ 曲线的视觉流程，可以增强版面的韵律感，进而使画面产生优美、雅致的美感。
- ◆ 曲线与弧形相结合可使画面更富有活力。

## 5.5.1 具有情感共鸣的曲线型视觉传达设计

由于曲线畅快随性的特征，使用该类型为相应的视觉传达进行布局构图，一般都给人以比较雅致流畅的视觉体验。由于产品和颜色本身就具有相应的情感，所以在适当曲线的衬托下会与消费者形成一定的情感共鸣。

**设计理念**：这是可口可乐的动感创意广告设计。采用曲线型的构图方式，将品牌弯曲飘动的丝带作为跳杆，而一跃而下的跳高插画人物，让整个画面具有很强的动感。

**色彩点评**：以可口可乐的标准红色作为背景主色调，将版面内容清楚地凸显出来。而且在橙色和蓝色的互补色对比中，丰富了画面的色彩感。

🎨 将代表企业品牌的飘动丝带局部作为撑杆，以极具创意的方式促进了品牌的宣传，而且营造了浓浓的运动氛围，给人以身临其境之感。

🎨 在右下角呈现的标志，将信息进行直接的传达。而且画面中适当留白的运用，为受众营造了一个良好的阅读和想象空间。

- RGB=222,31,49　CMYK=6,100,91,0
- RGB=0,112,175　CMYK=90,52,9,0
- RGB=248,184,48　CMYK=0,34,84,0

这是音乐均衡器的 UI 界面设计。采用曲线型的构图方式，将不同形式的曲线作为界面的展示主图，一方面具有很强的视觉聚拢感；另一方面突出了音乐的舒缓与美妙。以深色作为背景主色调，将版面内容进行清楚的凸显。而且在紫色到蓝色的渐变过渡中，为界面增添了一抹色彩感。

- RGB=56,59,112　CMYK=96,95,36,2
- RGB=187,41,236　CMYK=56,80,0,0
- RGB=66,110,181　CMYK=77,53,0,0

这是麦当劳的平面广告设计。采用曲线型的构图方式，将公路与天空中的云朵共同构成一个大大的笑脸，一方面与麦当劳的宣传主题相吻合；另一方面凸显出企业带给受众的欢快与愉悦。淡蓝色背景的运用，将版面内容进行清楚的凸显。而且少量绿色以及橙色的点缀，凸显出企业注重环保以及卫生的理念。

- RGB=232,236,237　CMYK=11,5,7,0
- RGB=128,164,54　CMYK=58,22,100,0

## 5.5.2 曲线型视觉传达设计技巧——增添广告创意性

曲线型的视觉传达设计本身就很难让观者理解，所以在进行相关的设计时，可以采用一些具有创意感的方式为画面增添创意性。因为创意是整个版面的设计灵魂，只有抓住受众的阅读心理，才能吸引更多受众的注意力，进而达到更好的宣传效果。

这是 JuicyART 工作室的网页设计。将一个弯曲的香蕉作为展示主图，而且其一半与骨头相结合，以极具创意的方式凸显出企业的个性与时尚。

以紫色作为背景主色调，在不同明度的渐变过渡中，将版面内容清楚地呈现。而且主次分明的文字，将信息进行直接的传达，同时丰富了画面的细节效果。

这是 Ikono 时尚家具品牌的画册设计。采用曲线型的构图方式，将不同的家具沿着曲线进行呈现，以极具创意的方式来引导受众的注意力，促进了产品的宣传。

以白色作为背景主色调，将封面内容进行清楚的凸显。而少量深色的运用，增强了画面的稳定性。在底部呈现的标志，促进了品牌的传播。

### 配色方案

双色配色　　　三色配色　　　四色配色

### 佳作欣赏

## 5.6 倾斜型

倾斜型构图即将视觉传达中的主体形象或图像、文字等视觉元素按照斜向的视觉流程进行编排设计，使画面产生强烈的动感和不安定感，是一种非常个性的构图方式，相对较为引人注目。

倾斜程度与画面主题以及画面中图像的大小、方向、层次等视觉因素可以决定视觉传达的动感程度。因此，在运用倾斜型构图时，要严格按照主题内容来掌控画面元素倾斜程度与重心，进而使画面整体给人既理性又不失动感的视觉感受。

特点：
- 将版面主体图形按照斜向的视觉流程进行编排，画面动感十足。
- 版面倾斜不稳定，却具有较为强烈的节奏感，能给人留下深刻的视觉印象。
- 倾斜文字与人物相结合，具有时尚感。

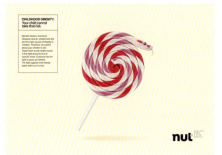

## 5.6.1 动感活跃的倾斜型视觉传达设计

正常来说,倾斜型的构图布局本身就具有较强的不稳定性,容易给人以劲爽、霸气同时又充满活跃动感的视觉体验。所以在进行设计时,要将其这一特性凸现出来,使画面一目了然,进而让消费者对其产生兴趣,增强其宣传力度与购买力。

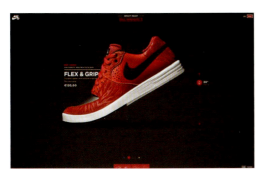

**设计理念:** 这是耐克运动鞋的时尚网页设计。采用倾斜型的构图方式,将鞋子以倾斜的方式进行摆放作为展示主图,直接表明了网页的宣传内容与企业的经营性质,使受众一目了然。

**色彩点评:** 以深色作为背景主色调,将版面内容进行清楚的凸显。而红色的运用,为单调的画面增添了一抹亮丽的色彩。

① 以奔跑姿势呈现的鞋子,好像随时要疾飞而出,让整个画面具有很强的视觉动感,同时营造了热情活跃的运动氛围。

② 主次分明的文字,将信息进行直接的传达,同时丰富了画面的细节效果,并增强了稳定性。

■ RGB=10,10,10  CMYK=89,84,85,75
■ RGB=187,31,42  CMYK=29,100,100,0
□ RGB=255,255,255  CMYK=0,0,0,0

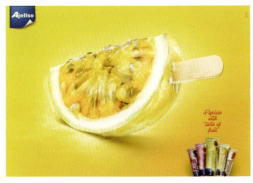

这是Ajellso水果雪糕系列的创意平面广告设计。采用倾斜型的构图方式,将水果直接作为展示主图,而且在外围冰霜的共同作用下,给人以凉爽、活跃的视觉感受。以黄色作为背景主色调,而且在渐变过渡中,将画面内容清楚地凸显出来。同时极大程度地刺激了受众的味蕾,激发其进行购买的欲望。以对角线呈现的标志以及产品,具有很好的宣传效果。

■ RGB=230,207,17  CMYK=13,16,97,0
■ RGB=17,75,148  CMYK=100,78,15,0

这是My Cornetto甜筒冰激凌的标志设计。采用倾斜型的构图方式,将冰激凌外观的标志作为展示主图,在画面中以倾斜的方式进行呈现,给受众直观的视觉印象。特别是文字上方心形的添加,凸显出企业真诚用心的服务态度。以蓝色作为背景主色调,将标志十分醒目地凸显出来,为炎炎夏日增添了些许的凉爽与活跃感。

■ RGB=0,162,226  CMYK=76,18,0,0
□ RGB=255,255,255  CMYK=0,0,0,0

## 5.6.2 倾斜型视觉传达设计技巧——在细节处增添稳定性

通常，倾斜的构图有助于为画面营造出富有活力和节奏的动感，是存在画面中的一条斜线。所以在设计倾斜类的广告时，在细节处增添小面积元素，可以使得整体画面具有稳定性。

这是极简的 Brix 饮料包装设计。采用倾斜型的构图方式，将饮料以不同的倾斜角度进行摆放，不仅可以给受众直观的视觉印象，而且为画面增添了活力与动感。

以粉色作为背景主色调，将版面内容进行清楚的凸显。特别是少量红色与黄色的点缀，在鲜明的对比中，增强了画面的色彩感。

背景若干小正圆以及吸管等元素的添加，丰富了画面的细节，同时增强了稳定性。

这是 2018 加拿大郁金香花节的海报设计。采用倾斜型的构图方式，将一个郁金香花瓣以倾斜的方式在画面中呈现，直接表明了海报的宣传主题，十分醒目。

以黑色作为背景主色调，让版面内容清楚地凸显出来。特别是红色的运用，为单调的画面增添了一抹亮丽的色彩。

主次分明的文字，一方面，可以将信息进行直接的传达；另一方面，增强了画面的视觉稳定性。

### 配色方案

| 双色配色 | 三色配色 | 四色配色 |
| --- | --- | --- |
|  |  |  |

### 佳作欣赏

## 5.7 放射型

　　放射型构图即按照一定的规律，将视觉传达版面中的大部分视觉元素从画面中某个点向外散射，进而营造出较强的空间感与视觉冲击力，这样的构图方式则被称为放射型构图，也叫聚集式构图。放射型构图有着由外而内的聚集感或由内而外的散发感，可以使画面视觉中心具有较强的突出感。

特点：

◆ 广告以散射点为重心，向外或向内散射，可使广告层次分明且主题明确，视觉重心一目了然。

◆ 放射型的广告，可以体现广告空间感。

◆ 散射点的散发可以增强广告的饱满感，给人以细节丰富的视觉感受。

## 5.7.1 具有爆破效果的放射型视觉传达设计

放射型的布局构图，一般由一点由内向外或者由外向内进行散射。特别是由内向外的散射方式，给人以具有爆炸效果的视觉冲击力。所以在设计时可以将该特性进行着重凸显，这样不仅可以增强版面的趣味性与吸引力，同时也可以给消费者带去刺激的视觉体验。

**设计理念：** 这是一款极具艺术感的网页设计。以画面中间的立体矩形作为分割点，从左至右穿透而过的人物，在右侧不同放射图形的共同作用下，让整个画面具有很强的视觉爆破冲击力。

**色彩点评：** 以蓝色作为背景主色调，而且在左侧深蓝色的配合下，尽显该网页具有的时尚与个性。而少量红色以及橙色的运用，让画面极具艺术效果。

● 画面左侧飘动曲线的添加，同时在右侧放飞图形的配合下，为画面营造了浓浓的动感与活跃的氛围，十分引人注目。

● 以主次分明的文字，将信息进行直接的传达，同时丰富了画面的细节效果。

- RGB=71,195,246　CMYK=63,0,0,0
- RGB=1,64,157　CMYK=100,84,5,0
- RGB=235,69,17　CMYK=0,88,100,0

这是佳得乐（Gatorade）的运动饮料广告设计。采用放射型的构图方式，以一个身着盔甲的人物作为展示主图，而在人物上方以放射状呈现的产品，让整个画面具有很强的视觉爆破感，同时也从侧面凸显出产品的特性与功能。深色的运用，将版面内容衬托得十分醒目，同时也增强了画面的稳定性。

- RGB=192,193,195　CMYK=29,22,20,0
- RGB=18,17,22　CMYK=93,89,86,78
- RGB=254,122,40　CMYK=0,67,89,0
- RGB=208,233,240　CMYK=22,1,6,0

这是一个店铺文字宣传的详情页设计展示效果。将宣传文字以倾斜的方式摆放在画面中间位置，在红色底色的衬托下，具有良好的宣传效果。将大小不一的几何图形以放射的方式摆放在文字周围，给人以很强的视觉爆炸感。具有相同效果的背景，又让这种氛围浓了几分。

- RGB=78,138,148　CMYK=73,38,40,0
- RGB=255,255,255　CMYK=0,0,0,0
- RGB=157,21,55　CMYK=35,100,81,2
- RGB=236,196,76　CMYK=6,29,78,0

## 5.7.2 放射型视觉传达设计技巧——多种颜色的色彩搭配

多种颜色的色彩搭配可以使视觉元素之间的关系更为微妙，视觉传达中多以产品色为主体色，其他颜色为辅助色。同时多种颜色的色彩搭配以及其大胆的设计方案，非常考验设计师的色彩感知能力。

这是伦敦儿童博物馆的平面广告设计。采用放射型的构图方式，以一个小女孩拿一大束气球的插画作为展示主图，以极具创意的方式吸引广大受众的注意力。同时也表明了博物馆针对的人群对象，十分醒目。

以红色作为背景主色调，将版面内容进行清楚的凸显。同时不同颜色的气球，在鲜明的颜色以及冷暖色调对比中，给人以活跃积极的视觉体验。

这是西班牙 2017 Fallas 节日庆典的插图海报设计。采用放射型的构图方式，将手拿一大束鲜花的人物作为展示主图，瞬间营造了欢快热情的节日氛围。

以浅色作为背景主色调，同时在其他不同颜色的多彩对比中，将版面内容进行清楚的凸显，同时增强了海报的色彩质感。

以主次分明的文字，将信息进行直接的传达，同时渲染了节日的氛围。

## 配色方案

双色配色　　　　　三色配色　　　　　四色配色

## 佳作欣赏

## 5.8 三角形

　　三角形构图即将主要视觉元素放置在画面中某三个重要位置，使其在视觉特征上形成三角形。在所有图形中，三角形是极具稳定性的图形。三角形构图可分为正三角、倒三角和斜三角三种构图方式，且三种构图方式有着截然不同的视觉特征。正三角形构图可使画面具有很强的稳定感和安全感；而倒三角形与斜三角形则可使画面形成不稳定因素，给人以充满动感的视觉感受。为避免画面过于严谨，设计师通常较为青睐斜三角形的构图形式。

特点：
- ◆ 画面中的重要视觉元素形成三角形，有着均衡、平稳却不失灵活的视觉特征。
- ◆ 正三角形构图具有超强的安全感。
- ◆ 构图方式言简意赅，备受设计师的青睐。

## 5.8.1 极具稳定趣味的三角形视觉传达设计

三角形的构图方式，本身就具有很强的稳定性，但却存在着容易使版面呈现出枯燥乏味的视觉感受。所以在设计时，可以将三角形进行适当的倾斜旋转，或者运用一些具有趣味性的装饰物件，来吸引消费者的注意力，进而激发其进行购买的欲望。

**设计理念**：这是约旦 Citymall 卖场的宣传海报设计。将一个造型独特的人物作为展示主图，而且将人物的裙子替换为卖场的商品。这样不仅保证了人物着装的完整性，同时促进了品牌的宣传与推广。

**色彩点评**：以紫红色作为背景主色调，在不同明度的渐变过渡中，将版面内容进行清楚的凸显。特别是亮色高光的运用，瞬间提升了画面的亮度。

🎨 大裙摆的设计，以极具创意的方式增强了画面的稳定性，同时给人以时尚的趣味性。而且也可以吸引受众在闲暇时间进行购物、休闲，适当地自我放松。

🎨 以主次分明的文字，将信息直接传达。同时适当留白的运用，给受众营造了良好的阅读空间。

- RGB=106,19,51 CMYK=55,100,75,40
- RGB=124,20,21 CMYK=49,100,100,33
- RGB=255,255,255 CMYK=0,0,0,0

这是 Akanda 品牌的名片设计。采用放射型的构图方式，将一个类似循环标志的图形作为标志图案，凸显出企业十分注重环保与健康的经营理念。而且名片背景以标志图案为基本图形进行放射发散，营造了很强的视觉空间立体感。而且三角的外形具有很强的稳定性。以绿色作为主色调，同时在白色的作用下，给人以清新、舒适的视觉感受。

这是国外母亲节的创意平面广告设计。采用三角形的构图方式，将可口可乐的瓶盖在中间部位折叠为一个心形，以极具创意的方式营造了浓浓的节日气氛，同时也促进了品牌的宣传与推广。以渐变的灰色作为背景主色调，将版面内容进行清楚的凸显。适当的红色的运用，为单调的画面增添了一抹亮丽的色彩，同时让节日氛围更加浓烈了一些。

- RGB=255,255,255 CMYK=0,0,0,0
- RGB=22,184,21 CMYK=75,0,100,0

- RGB=209,209,211 CMYK=22,16,15,0
- RGB=208,32,43 CMYK=16,100,100,0

## 5.8.2 三角形视觉传达设计技巧——运用色彩对比凸显主体物

色调即版面整体的色彩倾向，不同的色彩有着不同的视觉语言和色彩性格。在版面中，利用对比色将主体物清晰明了地凸现出来，这样既可以让消费者对产品以及文字有直观的视觉印象，同时也大大提升了产品的促销效果。

这是一款产品的 Banner 设计展示效果。在画面中间位置以倒置的三角形作为文字集中呈现的小背景。

三角形的红色与背景的青色，形成鲜明的颜色对比，一方面将版面内容直接明了地凸现出来；另一方面让消费者的视觉得到一定程度的缓冲。

左右两侧图案的装饰，既为画面增添了亮丽的色彩，同时也让画面不至于空洞乏味。

这是一款优秀的企业标志设计。采用三角形的构图方式，将由不同几何图形构成的立体三角形作为标志图案，同时其又具有标志文字首字母 A 的外轮廓，以极具创意的方式促进了品牌的传播。

以黑色作为背景主色调，将标志十分醒目地凸显出来。同时图案中不同颜色的鲜明对比，既打破了背景的单调，又为标志增添了一抹亮丽的色彩。

### 配色方案

| 双色配色 | 三色配色 | 四色配色 |
|:---:|:---:|:---:|
|  |  | 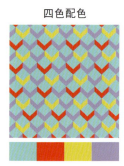 |

### 佳作欣赏

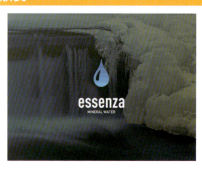 

# 第6章 视觉传达设计的行业分类

　　在现代这个飞速发展的社会，相关的视觉传达设计有非常重要以及必要的存在地位。不同的企业为了能够获得更多的关注，都会设计出不同的传达效果。在进行相关的设计时，不能为了哗众取宠而进行随意的创新以及改造，这样反而会适得其反。需要根据具体的市场行情、受众喜好、产品特点、地域特征等不同的因素，来进行相关的设计。只有这样才能长久地立于市场的不败之地！

　　视觉传达设计的行业类型大致分为食品、化妆品、服饰、汽车、电子产品、奢侈品、旅游、房地产、教育、烟酒等。不同类型的视觉传达有不同的设计方式与特点，在实际应用中，应该根据具体情况而具体分析，制作出最适合的视觉传达设计作品。

# 6.1 食品视觉传达设计

各种各样的食品与我们的生活息息相关,所以在视觉传达设计中也占据了相当大的比重。由于不同的食品具有不同的特征与口味,所以在进行相关的设计时,可以与产品本身的特征相结合。

因此在对标志进行设计时,可以将食品作为图案或者文字的一部分,以图文相结合的方式将信息进行直接的传达。

特点:
- 以食品本色作为主色调。
- 以夸张手法增强视觉吸引力。
- 将具体产品以图形的方式抽象化。
- 提倡展示效果的简约与大方。
- 色彩既可明亮鲜活,也可稳重成熟。

## 6.1.1 直接表明食品种类的视觉传达设计

食品类的视觉传达设计讲究清楚明了，这样不仅可以将与食品相关的信息进行直接的传达，同时也非常有利于产品的宣传与推广。在进行相关的设计时，可以通过文字或者图形，直接表明食品的种类以及特征。

**设计理念：** 这是一款蜂蜜产品的标志设计。标志图案以简单的几何图形组成，使人一看就知道企业的经营性质。而且圆形的使用，将受众注意力全部集中于此。

**色彩点评：** 整个标志以蜂蜜色作为背景主色调，刚好与经营产品的特性相吻合，给受众以直观的视觉印象。

🎨 深色的标志在浅色背景的衬托下十分醒目，对品牌具有积极的宣传与推广作用。

🎨 在图案外围的标志文字，整体构成一个环形，具有很强的视觉聚拢感。特别是不同字形与字号的使用，增强了整个画面的层次感。

RGB=244,223,130 CMYK=9,14,57,0
RGB=99,62,0 CMYK=60,73,100,35

这是Bramhults的天然果蔬饮料的广告设计。将在泥土中的胡萝卜替换为相应的产品，以极具创意的方式凸显出产品的新鲜与健康。在土壤之外的胡萝卜叶，以鲜嫩的绿色表明产品的天然无污染。橙色的包装，刚好与胡萝卜汁的颜色相吻合，同时最大限度地刺激了受众的味蕾，激发其进行购买的欲望。以主次分明的文字，将信息进行直接的传达。

这是Rami Hoballah的麦当劳的餐桌宣传单设计。将具体的食品由抽象化的简单线条勾勒而成，以极具创意与趣味性的方式直接表明了餐厅的经营性质。这样既保证了产品的完整性，同时又具有良好的宣传效果。以白色作为背景主色调，将版面内容凸显得十分醒目。而且不同颜色的对比，为单调的画面增添了一抹亮丽的色彩。

■ RGB=226,125,45 CMYK=8,64,95,0
■ RGB=11,7,4 CMYK=91,87,89,79
■ RGB=109,142,55 CMYK=66,35,100,0

■ RGB=210,28,15 CMYK=16,100,100,0
■ RGB=84,189,255 CMYK=60,10,0,0
■ RGB=101,50,19 CMYK=58,85,100,44
■ RGB=224,110,13 CMYK=9,70,100,0

## 6.1.2 食品类视觉传达设计技巧——将具体物品抽象化作为图案

极具趣味性的产品造型，能够使产品在众多商业海报中脱颖而出，吸引广大消费者。不仅可以为观众带来独特的视觉体验，而且能够巧妙地突出产品特点与特性。

这是 Vsevolod Abramov 的极简主义创意海报设计。将适当放大的产品作为展示主图，直接表明了广告的宣传内容。

广告以橙色为主，在不同纯度的变化中，将主体对象进行凸显。同时也极大程度地刺激受众味蕾，激发其进行购买的欲望。

在右下角呈现的产品，对品牌宣传具有积极的推动作用。

这是可口可乐夏季主题的创意海报设计。采用放射型的构图方式，将简化的产品瓶盖图案放在海报中间位置，给受众以直观的视觉印象。

整体类似太阳的放射光芒，一方面凸显放出炎炎夏日的激情与奔放；同时也表明产品带给人的欢快与愉悦。红色与白色的经典搭配，促进了品牌的宣传与推广。

### 配色方案

双色配色　　　　　三色配色　　　　　五色配色

### 佳作欣赏

## 6.2 化妆品视觉传达设计

随着人们对美的认知的不断加深，各种各样的化妆品出现在我们的视野当中。为了提升产品销量以及吸引受众注意力，在进行该类型的视觉传达设计时，会采用名人代言、直接进行展示、模特展示等方式。

无论在设计时采用什么样的方式，首先要注意的是，一定要言符其实。不能为过于夸大产品功效而设计出不符合实际情况的效果。特别是采用名人代言的设计方式时，一定要分清主次，不能本末倒置。

特点：
- 将产品进行直接的呈现。
- 借助其他元素，从侧面凸显产品特性。
- 借助名人效应来促进产品的推广。
- 与文字相结合，将信息传达最大化。

## 6.2.1 将产品信息直接传播的视觉传达设计

随着社会发展速度的加快，人们的生活节奏也随之加快。因此人们已经没有更多的时间来进行产品的辨识以及理解。所以在进行相关的设计时，要让产品信息能够进行直接的传播。这样既可以给受众以最直接的视觉印象，同时也促进了品牌的宣传。

**设计理念**：这是 Kiehl's 水果香味化妆品的包装设计。将产品直接在画面左侧呈现，给受众直接的视觉印象。周围水果的摆放，表明了产品中含有的成分，十分醒目。

**色彩点评**：以黄色作为背景主色调，将产品十分醒目地凸显出来。同时与包装中的青色形成鲜明的颜色对比，尽显包装的时尚与个性。

🅵 将标志文字在产品右侧呈现，具有传达信息与宣传品牌的双重作用。同时周围留白的运用，为受众营造了一个良好的阅读空间。

🅶 包装中不规则线条的添加，在粗细变化之中，增强了整体的细节设计感。

- RGB=245,215,89 CMYK=5,16,75,0
- RGB=129,159,189 CMYK=54,7,45,0
- RGB=65,82,150 CMYK=86,75,10,0

这是 Bacci 化妆品形象的名片设计。采用分割型的构图方式，将整个版面分为不均等的两个部分，左侧主次分明的文字，将信息进行直接的传达。而右侧由不同大小圆环构成的图案，使用简单的方式为受众留下了深刻的印象。特别是右侧大理石质感纹路的使用，让整个名片极具时尚与个性。

- RGB=188,197,194 CMYK=31,18,22,0
- RGB=147,75,51 CMYK=46,83,100,13
- RGB=127,127,127 CMYK=59,57,47,0

这是 Elaboratium 抽象线条的极简风格化妆品包装设计。将由简单线条构成的抽象女性人物侧脸作为包装的展示主图，直接表明了产品针对的人群对象。超出画面的部分，具有很强的视觉延展性。整体以白色作为包装的主色调，黑色线条的添加，打破了整体的单调与乏味，极具创意感与趣味性。且主次分明的文字将信息进行直接的传达。

- RGB=252,255,248 CMYK=2,0,5,0
- RGB=0,0,0 CMYK=93,88,89,80

## 6.2.2 化妆品视觉传达设计技巧——借助其他元素凸显产品功效

在对化妆品类型的产品进行视觉传达设计时,由于其都有包装,产品内部的成分以及功效显现得不是很明显。此时可以借助一些与产品特征相关的元素。比如说,产品具有补水的功效,在设计时就可以将水这一元素运用其中。

这是美国 Emma Vagnone 的护肤品宣传广告设计。采用倾斜型的构图方式,将产品以不同的角度进行倾斜摆放,而且产品之间的相互重叠,让画面具有很强的视觉层次感。

环绕在产品周围喷溅的流水,一方面凸显出产品具有强大的补水功效;另一方面让画面广告极具视觉动感。

以不同浅蓝色作为背景主色调,在不同明度的渐变过渡中,将产品功效进一步凸显。

这是 The Body Shop 护肤品牌的视觉海报设计。采用对称型的构图方式,将简笔插画的玫瑰、盛有红酒的酒杯以重复旋转的方式构成一个圆环,凸显出产品的特征及功效。

在外围以同样的方式摆放产品,瞬间提升了整个海报的视觉丰富性。

以浅灰色作为背景主色调,画面中不同红色的运用,为海报增添了亮丽的色彩。底部整齐呈现的文字以及产品,极具宣传效果。

### 配色方案

| 双色配色 | 三色配色 | 五色配色 |
| --- | --- | --- |
|  |  |  |

### 佳作欣赏

## 6.3 服饰视觉传达设计

服饰就像食品一样,是我们每天正常生活所必需的。尽管现在社会经济飞速发展,受众的审美千差万别,但我们在进行相关的设计时,还是要从最基本的审美出发,以符合社会的趋势。

服饰的种类多样,但总的来说,无非在最基本的基础上进行变换。因此在进行设计时,要根据不同阶层、身份、地位以及需求等方面,设计出能吸引受众并激发其进行购买的欲望。

特点:
- 具有较强的设计细节感。
- 具有很强的真实性。
- 借助模特来进行直观的呈现。
- 采用极具创意的方式,使受众眼前一亮。

## 6.3.1 创意十足的服饰视觉传达设计

服饰类的视觉传达设计，一般多采用将产品进行直接呈现或者模特展示的方式。这样虽然可以给受众以直观的视觉印象，但难免过于枯燥。因此在设计时可以将服饰以具有创意的造型进行呈现，给人眼前一亮的视觉体验。

设计理念：这是 Marinella 领带系列优雅风格的创意广告设计。将整个领带经过折叠，同时在杯托的衬托下，构成一个咖啡杯的形状。以极具创意的方式尽显领带的时尚与个性，十分引人注目。

色彩点评：以浅色作为背景主色调，将版面内容十分醒目地凸显出来。领带的蓝色，凸显出着装者的身份与地位。而少量黄绿色的点缀，在对比中增添了色彩的活力与动感。

🍀 领带不同颜色的小元素的添加，打破了纯色领带的枯燥与乏味，同时增强了整体的细节设计感。

🍀 画面上下两端文字和标志的添加，一方面将信息进行直接的传播；另一方面促进了品牌的宣传与推广。

■ RGB=99,151,201 CMYK=65,32,5,0
■ RGB=36,70,141 CMYK=99,84,16,0
■ RGB=206,202,201 CMYK=23,20,18,0

这是 BRANDVILL 鞋店时尚形象的名片设计。将鞋子以简笔插画的方式进行呈现，直接表明了企业的经营性质。鞋子底部倒置的楼宇，以极具创意的方式从侧面表明了鞋子强大的抓地性。周围悬空元素的添加，为标志增添了动感气息。底部主次分明的文字，促进了品牌的宣传。同时不同颜色之间的鲜明对比，凸显出产品的个性与时尚。

这是 Jane K 青年女装品牌形象的包装设计。采用中心型的构图方式，将标志直接在包装盒盖的中间位置呈现，十分醒目。以矩形作为文字呈现的载体，具有很强的视觉聚拢感。其中小文字的添加，丰富了整个标志的细节感。以纯度较低的红色作为主色调，凸显出企业的稳重成熟。

■ RGB=47,47,47 CMYK=84,80,78,63
□ RGB=211,211,211 CMYK=20,16,15,0
■ RGB=204,1,0 CMYK=20,100,100,0
■ RGB=243,198,73 CMYK=5,25,80,0

■ RGB=199,120,113 CMYK=24,64,50,0
■ RGB=84,71,65 CMYK=69,72,75,32

## 6.3.2 服饰视觉传达设计技巧——直接展现企业的经营范围

由于服饰有各种各样的种类，所以在对该类型的视觉传达进行相关的设计时，要直接表明服饰的种类以及范围。这样不仅可以为受众带去便利，使其一目了然，同时也会很好地促进品牌的宣传与推广。

 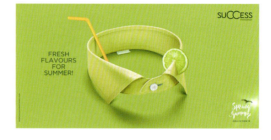

这是国外优秀女装的 web 网页设计。将模特展示在整个画面的右侧呈现，直接表明了企业经营目标消费人群以及范围，给受众清晰的认识。

以深灰色作为背景主色调，将网页内容清楚地凸显出来。少量其他颜色的添加，在对比中为画面增添了色彩感。

左侧植物的添加，增强了画面的稳定性，同时具有很强的视觉延展性。而版面中主次分明的文字，将信息进行直接的传达。

这是印度 Success Menswear 男士时尚时装品牌夏季衬衫的宣传广告设计。将衬衫衣领作为广告的展示主图，以极具创意的方式直接表明了企业的经营范围。

以草绿色作为主色调，在不同纯度之间的过渡中，增强了整个画面的视觉层次感和立体感。

将衣领作为饮料杯，在吸管以及其他元素的衬托下，从侧面凸显出产品清凉透气的特征。

### 配色方案

双色配色　　　三色配色　　　五色配色

### 佳作欣赏

# 6.4 汽车视觉传达设计

随着社会经济的不断发展，汽车已经充斥在我们的日常生活中。成为人们必不可少的代步工具甚至是身份与地位的象征。

在对该类型相关的视觉传达进行设计时，一方面要凸显出产品本身具有的特征以及实用性；另一方面也要根据不同人群的喜好、用途、需求的侧重点等来进行针对性的设计。这样不仅为受众带去直观的视觉感受，将信息进行最大限度的传达；同时也能够凸显出企业的专业性以及可靠性。

特点：
- 具有强大的品牌特色。
- 将产品直接作为展示主图。
- 以局部细节凸显产品本身的特征以及个性。
- 具有较高的辨识度。
- 具有较强的人性化。

## 6.4.1 寓意深刻的汽车视觉传达设计

现在汽车已经进入寻常百姓家，是一种必不可少的代步工具，但随之而来的就是汽车安全问题。所以在对该类型的产品进行设计时，除了基本的宣传之外，可以以独具创意的方式，甚至运用一些小元素，来凸显汽车安全问题的重要性，以此来引起人们的重视。

**设计理念**：这是现代 Tai Motors 汽车交通安全宣传广告设计。将安全带的局部放大作为展示主图，而且安全带顶部中间的金属的留空设计，直接表明了"不要分心"的宣传内容，十分引人注目。

**色彩点评**：整体以黄色作为背景主色调，在少量橙色的渐变过渡中，让版面内容凸显得十分醒目。不同明度灰色的点缀，增强了画面的稳定性。

🎨 安全带中镂空的手机轮廓，一方面保证了安全带的完整性；另一方面凸显出画面的深刻内涵，表明专心驾驶汽车的重要性。

🎨 在右侧呈现的文字，将信息进行直接的传达，同时促进了品牌的宣传。

■ RGB=244,226,20　CMYK=7,79,30,0
■ RGB=241,172,16　CMYK=4,40,98,0
■ RGB=74,78,77　CMYK=75,66,65,22

这是安全驾驶类公益广告"系上安全带，活得久一点"的设计。采用满版型的构图方式，将人物身体上半身以简笔插画的形式进行呈现，其前方安全带的添加直接表明了广告的宣传内容。将人物的出生年份在左侧呈现，而死亡年份被安全带遮挡住，凸显出系安全带的重要性。以红色作为主色调，具有发人深省的强大警示作用。

■ RGB=144,25,29　CMYK=45,100,100,18
■ RGB=95,11,11　CMYK=59,100,100,54

这是奥迪汽车安全驾驶系列的宣传公益广告设计。越来越多的交通安全事故都是由于驾驶员在驾驶过程中使用手机所导致，但是由于他们对自己的驾驶技术太过自信，且拒不改正。这组广告警示受众在驾驶过程中使用手机将直接影响自己对安全距离的判断，所以驾驶时请不要使用手机。以实际公路作为展示主图，简单却发人深省。

■ RGB=44,131,184　CMYK=81,40,11,0
■ RGB=127,119,116　CMYK=60,55,53,1

## 6.4.2 汽车视觉传达设计技巧——借助其他元素表明产品特性

在进行汽车视觉传达设计时，可以借助一些小元素，以极具创意的方式来表明产品具有的功效以及性能。这样不仅可以给受众眼前一亮的趣味体验，同时也促进了品牌的宣传。

这是 Continental 的大陆轮胎创意广告设计。将由简笔插画构成的云朵在画面中间位置呈现，下方将倾斜的轮胎作为雨点，以极具创意的方式表明无论天气怎么变化，轮胎都能适应的特征。

以橙色作为背景主色调，将产品醒目地凸显出来。而黑色的添加，增强了画面的稳定性。在右下角呈现的标志，促进了品牌的宣传与推广。

这是保加利亚大众汽车维护维修的广告设计。以一个较为脏乱的牙刷作为展示主图，以拟人化的方式表明要像爱护自己的身体一样照顾好自己的车。

以浅色作为背景主色调，将版面内容的脏乱差直接凸显，在鲜明的反差中表明爱护汽车的重要性。

以底部主次分明的文字和标志，将信息进行直接的传达，同时促进了品牌的宣传。

### 配色方案

双色配色　　　　　三色配色　　　　　五色配色

### 佳作欣赏

## 6.5 电子产品视觉传达设计

各种各样的电子产品充斥在我们的日常生活中，为我们带来了极大的便利。特别是手机等电子产品，更是必不可少的一部分。

在对该类型的产品进行设计时，除了要注重外观的整体美观之外，还要考虑到对产品功能以及特性的凸显。

特点：

◆ 具有较强的辨识度。
◆ 将产品功能与特性进行直接的体现。
◆ 极具创意感以及趣味性。
◆ 将产品与其他元素相结合。

## 6.5.1 极具时尚个性的电子产品视觉传达设计

在对电子产品进行设计时，除了要展示产品的基本特征之外，还要具有创意与趣味性。将产品具有的个性与时尚凸显出来，尽可能多地吸引受众注意力。

来凸显产品特性。

**色彩点评**：整体以青色作为主色调，在不同变化对比中，凸显出产品的个性与时尚。少量橙色的点缀，瞬间提升了画面的色彩感。

① 将产品在版面中间偏下位置呈现，在底部适当投影的作用下，增强了画面的视觉层次感和立体感。

② 主次分明的文字，将信息进行直接的传达，同时也增强了画面的稳定性。整个广告中适当留白的设计，为受众营造了一个良好的阅读空间。

- RGB=154,193,149 CMYK=46,11,50,0
- RGB=224,231,197 CMYK=15,5,28,0
- RGB=240,133,19 CMYK=0,60,100,0

**设计理念**：这是 Piknic Electronik 的电子音乐节的系列平面广告设计。采用分割型的构图方式，将整个背景一分为二。将耳机的两个耳麦替换为切开的水果，以极具创意的方式

这是 Teknosa 耳机系列的创意平面广告设计。将人物放大的耳朵比作一场盛大的音乐会，以极具创意的方式从侧面凸显出产品具有的优质音质以及时尚个性感。以深色作为背景主色调，将版面内容清楚地凸显出来。在画面右下角呈现的产品以及标志，直接表明了产品种类，同时将信息进行直接的传达。

- RGB=177,130,110 CMYK=36,56,56,0
- RGB=10,114,187 CMYK=89,50,0,0
- RGB=165,38,105 CMYK=42,35,100,0

这是 SONY 的摄像头系列精彩创意广告设计。将摄像头作为展示主图，在画面中间位置呈现，以极具创意的方式表明了产品的性质。以拟人化的方式，为摄像头带上假发，凸显出产品具有的强大功能以及个性时尚感。以青色作为背景主色调，将版面内容清楚地凸显出来。主次分明的文字，将信息进行直接的传达，同时增强了画面的稳定性。

- RGB=71,165,151 CMYK=72,15,47,0
- RGB=4,6,5 CMYK=93,88,89,80

## 6.5.2 电子产品视觉传达设计技巧——营造 3D 立体感吸引受众

相对于扁平化的图形来说，具有 3D 立体视觉效果的图像更能吸引受众注意力。这样不仅可以将产品特性进行直观的呈现，同时也增强了整体的趣味性与创意感。

这是 SONOS 家庭智能无线音响数码的平面广告设计。采用放射型的构图方式，将数码音响在画面中间位置呈现，直接表明了产品的种类以及其具有的特性。

以音响为中心，四下发散的立体几何图形，让画面瞬间具有很强的视觉立体感。其中裂缝的添加，好像产品随时要喷溅而出。

以红色作为主色调，凸显出产品具有的个性与时尚，在产品上方的文字促进品牌的传播。

这是精致的佳能相机的创意广告设计。将整个相机一分为二作为广告的展示主图，将产品内部构造进行清楚的呈现，使受众一目了然。同时也表明企业的真诚与可信。

以深色作为主色调，在不同纯度的渐变过渡中，将产品清楚地凸显出来。散落的零件，则打破了背景的单调与乏味。

在左上角主次分明的文字，将信息进行直接的传达，同时促进了品牌的宣传与推广。

### 配色方案

双色配色　　　　　　　　　三色配色　　　　　　　　　五色配色

### 佳作欣赏

## 6.6 奢侈品视觉传达设计

奢侈品在我们的日常生活中虽然用得不多,但其确是必不可少的存在。一方面它可以作为人们身份与地位的象征;另一方面可以为受众带去美的享受。

因此在对该类型的产品进行设计时,除了要展现产品的奢华与尊贵之外,还要将其与众不同之处也进行呈现。

特点:
- ◆ 具有较高的辨识度。
- ◆ 对产品特性进行直观的呈现。
- ◆ 尽显奢华与尊贵。
- ◆ 具有较强的品牌特征。
- ◆ 可以展现拥有者的身份与地位。

## 6.6.1 高雅奢华的奢侈品视觉传达设计

所谓奢侈品，就是我们不会轻易消费的产品，所以在进行相关的设计时，一定要把产品拥有的高雅与奢华呈现出来，给受众以足够的视觉冲击力。

**设计理念**：这是 Piaget 的伯爵钟表与珠宝平面广告设计。将珠宝适当放大作为展示主图，直接表明了广告的宣传内容。而且超出画面的部分，具有很强的视觉延展性。

**色彩点评**：整体以蓝黑色作为背景主色调，在不同明度的渐变过渡中，凸显出产品具有的精致与奢华，同时也增强了画面的视觉层次感。

🌈 闪闪发光的珠宝，是整个版面中最耀眼的存在，让画面瞬间明亮起来。

🌈 将标志文字在左侧呈现，促进了品牌的宣传。同时作为大面积留白的设计，为受众营造了一个良好的阅读和想象空间。

RGB=23,24,29  CMYK=94,90,85,77
RGB=79,109,133  CMYK=78,58,40,0
RGB=255,255,255  CMYK=0,0,0,0

这是 Tenth Muse 香水品牌视觉形象的标志设计。将由简单线条构成的插画小鸟作为标志图案，以抽象的方式直接表明了产品的性质，给受众留下了深刻印象。以深青色作为背景主色调，将标志十分醒目地凸显出来。同时少量金色的添加，凸显出产品的高雅与奢华。图案底部衬线字体的运用，营造了浓浓的复古气息。在主次分明之间，将信息进行了直接的传达。

■ RGB=16,37,40  CMYK=100,84,81,69
■ RGB=149,86,68  CMYK=47,77,82,10

这是 Bangalore 手表品牌的手提袋设计。采用中心型的构图方式，将五边形作为标志图案的限制范围，具有很强的视觉聚拢感。以黑色作背景主色调，将标志十分醒目地凸显出来，同时也凸显出企业的稳重与成熟。少量金色的点缀，则凸显出产品的高贵与尊雅。以主次分明的文字，将信息进行直接的传达，同时丰富了手提袋的细节效果。

■ RGB=233,165,126  CMYK=7,44,50,0
■ RGB=14,14,14  CMYK=93,88,89,80

## 6.6.2 奢侈品视觉传达设计技巧——将产品进行直接的展示

在进行奢侈品视觉传达设计时,将产品作为展示主图,这样不仅可以展现产品具有的奢华与精致,同时也可以为受众带去美的享受,具有很强的视觉吸引力。

这是 EGO-ART 的珠宝连锁店品牌形象的展示橱窗设计。采用倾斜型的构图方式,将倾斜的产品在画面中间偏下位置呈现,具有很强的视觉吸引力。

以白色作为背景主色调,将产品清楚地凸显出来。少量紫色和青色的添加,尽显产品的精致与高雅。

在左上角和右下角呈现的标志与文字,将信息进行传达,同时增强了画面的稳定性。

这是 Madelynn 时尚杂志内页设计。将产品在版面中间偏上部位呈现,直接表明了杂志介绍的主要内容。而且极具金属质感的产品,十分引人注目。

杂志内页以白色为主,将版面内容进行直接凸显。而产品本色的点缀,增强了整体的视觉稳定性。

底部主次分明的文字,将信息直接传达,同时丰富了整体的细节效果。

### 配色方案

双色配色

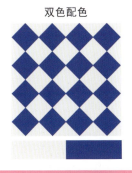

三色配色

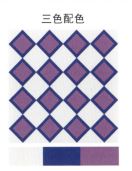

五色配色

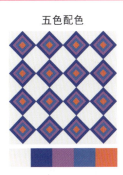

### 佳作欣赏

## 6.7 旅游视觉传达设计

随着生活水平的提高，到各地旅游已经成为人们闲暇时间的选择之一。所以旅游产品的视觉传达设计也变得十分热门。

在对该类型的视觉传达进行设计时，除了可以将主要的旅游景点作为展示主图之外，也可以以极具创意的方式，将与旅游相关的元素进行设计，从侧面来进行相应的宣传。

**特点：**

- ◆ 具有鲜明的旅游特征。
- ◆ 通过简单的物品来表明旅游的欢快与愉悦感。
- ◆ 颜色既可高雅奢华，也可清新亮丽。
- ◆ 具有较强的创意感与趣味性。

## 6.7.1 色彩鲜明的旅游视觉传达设计

简单的色彩可以传达出复杂的情感。旅游本身就是为了给受众带去欢快与愉悦，所以在进行设计时，可以运用色彩鲜明的颜色。这样不仅可以吸引更多受众的注意力，同时也促进了品牌的宣传与推广。

**设计理念**：这是 The Groove 度假胜地的宣传广告设计。将标志字母中的两个 O 替换为游泳圈，以极具创意的方式直接表明了企业的宣传内容，而且以海水作为背景，将信息进行进一步传达。

**色彩点评**：画面以青色作为背景主色调，将标志十分醒目地凸显出来。游泳圈中黄色和红色的点缀，为画面增添了一抹亮丽的色彩。

❶ 主标题文字上下两端小文字的添加，在主次分明之间将信息进行直接的传达，同时也丰富了画面的细节效果。

❷ 背景中适当留白的设计，为受众营造了一个良好的阅读和想象空间。

- RGB=11,76,80 CMYK=100,66,67,30
- RGB=230,214,40 CMYK=14,11,93,0
- RGB=220,21,112 CMYK=7,100,24,0

这是 Blue Blue Sokhna 度假村 2018 的夏季宣传广告设计。以一个冰激凌作为展示主图，将顶部的产品替换为在海上度假的欢快时光。一方面为炎热的夏季增添了凉爽；另一方面以极具创意的方式表明了广告的宣传主旨。以蓝色作为背景主色调，而且少量白色的添加，提高了画面的亮度。

- RGB=31,123,155 CMYK=88,44,31,0
- RGB=255,255,255 CMYK=0,0,0,0
- RGB=180,111,52 CMYK=35,66,98,0

这是 Reef Tour 旅游机构品牌形象的名片设计。将抽象的图形作为名片背面的展示主图，极具创意性。超出画面的部分，给人以很强的视觉延展性。以蓝色作为主色调，在与红色以及青色的鲜明对比中，为名片增添了亮丽的色彩。在名片中间呈现的文字，将信息进行直接的传达。

- RGB=243,167,169 CMYK=0,46,23,0
- RGB=70,179,174 CMYK=69,5,37,0
- RGB=19,126,203 CMYK=82,35,0,0

## 6.7.2 旅游视觉传达设计技巧——运用其他元素增强创意感

旅游产品的视觉传达设计一般较为简单，通常将主要的风景作为展示主图。因此在进行设计时，可以运用其他的小元素，以极具创意的方式，从侧面表明宣传的主旨。

这是美旅旅行箱的创意平面广告设计。采用倾斜型的构图方式，将由云朵构成的旅行箱外形，以倾斜的方式在画面中呈现，直接表明了旅游的宗旨。

以天空作为背景，白色云朵的添加，一方面凸显出产品的特征；另一方面给人以轻松舒适的视觉感受。在底部呈现的文字以及产品，具有良好的宣传效果。

这是 Ruefa Reisen 假日旅行宣传的视觉广告设计。采用满版型的构图方式，将度假海滩以人字拖的外形进行呈现，极具创意感与趣味性。

以海洋作为背景，加之其中尽情享乐的受众，给人以身心舒畅的愉悦感，仿佛身临其境。而少量橙色和绿色的点缀，为广告增添了色彩的亮丽与欢快。

### 配色方案

双色配色

三色配色

五色配色

### 佳作欣赏

## 6.8 房地产视觉传达设计

相对于其他种类的视觉传达设计来说，房地产是一个刚需的行业。因为每个人都需要有一个温暖的家，都需要一个归属地。

所以在对房地产类的视觉传达进行相关的设计时，一方面要凸显出房地产具有的特色与个性；另一方面也要时刻关注受众的需求。只有这样才能让受众买单，才能促进品牌的宣传与推广。

特点：

- ◆ 直接表明产品的经营性质。
- ◆ 以与建筑相关的元素组作为展示主图。
- ◆ 具有很强的创意感。
- ◆ 采用立体的展现方式增强整体的视觉体验。

## 6.8.1 直接简约的房地产视觉传达设计

由于房地产的视觉传达设计较为复杂，为了让受众能够有一个直观的视觉体验，在设计时可以将其进行简单抽象化。可以用简单的线条勾勒出大概轮廓，或者用与之相关的元素进行代替，甚至直接将大楼作为展示主图。

**设计理念：** 这是以"我们建造未来"为主题的房地产广告设计。采用分割型的构图方式，将建筑的现状与建造过程进行鲜明的对比，刚好与广告的宣传主旨相吻合，给受众以直观的视觉印象。

**色彩点评：** 以绿色作为广告的主色调，营造出未来健康且充满活力的生活场景。底部水泥的色彩，则将建造过程进行了清晰的呈现。

🎨 将未来人们打球的姿势与建筑工人工作的姿势相融合，在鲜明的对比中凸显出房地产开发商的真诚与负责。

🎨 底部主次分明的文字和标志，将信息进行直接的传达，同时促进了品牌的宣传。

■ RGB=57,80,38　CMYK=82,60,100,32
■ RGB=132,48,198　CMYK=58,100,44,3
■ RGB=103,86,58　CMYK=63,65,91,27

这是 California Village 房地产项目的名片设计。以一个正圆作为标志呈现的载体，具有很强的视觉聚拢感。名片周围大面积留白的设计，为受众营造了一个良好的阅读空间。以黄色和黑色的经典搭配作为主色调，给人以醒目活跃的视觉体验。主次分明的标志文字，将信息进行了直接的传达，同时促进了品牌的传播。

■ RGB=48,43,49　CMYK=85,89,73,62
■ RGB=241,197,64　CMYK=5,25,84,0

这是 Furkan Soyler 现代建筑插图的图标设计。将由简单插画构成的建筑作为图标，给受众以直观的视觉印象。以青色作为背景主色调，将版面内容清楚地凸显出来。在与红色的鲜明对比中，为图标增添了活跃感。建筑周围小元素的添加，丰富了整体的细节效果。

■ RGB=138,206,165　CMYK=50,0,45,0
□ RGB=255,255,255　CMYK=0,0,0,0
■ RGB=188,62,63　CMYK=29,93,84,0

## 6.8.2 房地产视觉传达设计技巧——用直观的方式展示

房地产是一个广大受众耳熟能详的产业，因此在进行相关的设计时可以将建筑进行直接的展示。这样不仅可以增强受众的辨识度，同时也有利于品牌的宣传与推广。

这是 Jade Park 公寓地产的移动端展示设计。将建筑作为页面的展示主图，直接表明了企业的经营性质以及宣传主旨。

以绿色植物作为背景，一方面将版面内容十分醒目地凸显出来；另一方面凸显出房地产注重环保的经营理念。

将经过设计的标志在画面左侧呈现，具有良好的宣传作用，周围留白的设计，为受众营造了良好的阅读环境。

这是澳大利亚 Inten 建筑装修公司品牌形象的安全帽设计。将其作为整个版面的展示主图，直接表明了企业的经营性质，给受众以清晰直观的视觉印象。

以亮眼的黄色作为安全帽主色调，最大限度地保护了工人的安全。少量深色的添加，为其增添了几分稳重感。

整个安全帽设计中没有多余的装饰，既保证了工人的安全，又具有良好的宣传效果。

## 配色方案

双色配色

三色配色

五色配色

## 佳作欣赏

## 6.9 教育视觉传达设计

　　教育是一个非常重要的宣传设计行业，因为广大的家长们都希望自己的孩子享受到最好的教育，让孩子尽可能地得到完美的培养。

　　因此在进行该类型的视觉传达设计时，除了将要企业或机构具有的特色凸显出来，同时也要将孩子学习的状态呈现出来。只有孩子学得开心，家长才能放心。

特点：
- 给人以很强的想象空间。
- 以孩子作为版面的宣传图像。
- 具有很强的创意感与趣味性。
- 以与教育相关的元素来进行宣传与传播。

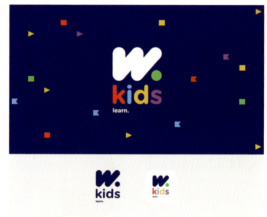

## 6.9.1 直观形象的教育视觉传达设计

教育自古至今都是十分重要的，所以在对该类型的视觉传达进行设计时，要尽可能地将信息进行直观的传达，以此来吸引受众注意力。

**设计理念：** 这是 Young Book Worms 世界读书日的海报设计。将由书籍构成的人物外观轮廓，以插画的形式进行呈现，直接表明了海报的宣传主题，同时给人以直观的视觉印象。

**色彩点评：** 以浅色作为背景主色调，将版面内容十分清楚地凸显出来。而且在不同颜色的渐变过渡中，增强了整个版面的色彩感。特别是少量深色的添加，增强了画面的稳定性。

🍂 书籍人像顶部飘动的书页，在简单的线条勾勒中，为画面增添了些许动感。

🍂 底部主次分明的文字以及标志，将信息进行直接的传达，同时促进了品牌的传播。

■ RGB=112,162,211　CMYK=60,27,2,0
■ RGB=147,229,206　CMYK=44,0,28,0
■ RGB=14,46,67　CMYK=100,90,66,50

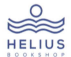

这是 W.kids 语言学校品牌形象的站牌广告设计。将标志中的字母 W 作为图像的限制范围，具有很强的视觉聚拢感。而且其中大笑的孩子，具有很强的视觉感染性，从侧面凸显出该教育机构的真诚以及服务态度。以绿色作为主色调，在与其他颜色的鲜明对比中，给人以活泼愉悦的视觉感受。而且底部小文字的添加，增强了整个广告的细节感。

■ RGB=42,196,102　CMYK=70,0,78,0
■ RGB=246,222,0　CMYK=5,10,95,0
■ RGB=25,45,134　CMYK=100,96,38,0

这是 HELIUS 书店视觉形象的标志设计。将书籍抽象为波浪线作为标志图案，以一个正圆代表正在看书的人物，以最简洁的方式直接表明了企业的经营性质，极具创意感与趣味性。图案下方主次分明的文字，对信息进行直接的传达。以饱和度较高的蓝色作为主色调，使其在浅灰色的背景下十分醒目，对品牌具有积极的宣传效果。

■ RGB=4,62,221　CMYK=93,73,0,0
　RGB=242,242,242　CMYK=6,5,5,0

## 6.9.2 教育视觉传达设计技巧——营造场景情节来传达信息

相对于简单的图像以及文字来说，在版面中将二者相结合以场景故事的形式进行呈现，不仅可以将信息进行直观的传达，同时也可以提升版面的创意感与趣味性。

这是 I KNOW 英语学校的宣传海报设计。将外国人点餐的画面场景作为展示主图，以极具创意的方式将自己不会英语，会对他们所说的一无所知，就像试图了解外星人一样的心理进行了完美的诠释。

而下方相应的文字说明，则直接表明了学校可以将这一现状进行改变，增强了受众想要学习的欲望。同时在浅蓝色背景的衬托下，将这种氛围进一步烘托。

这是一款教育 App 引导页的 UI 设计。将由简笔插画构成的学习画面作为引导页的展示主图，以场景情节的方式将信息进行直观的传达。

以白色作为背景主色调，将版面内容清楚地凸显出来。蓝色的添加，可以很好稳定学习者的情绪。

底部主次分明的文字添加，具有解释说明作用，使受众一目了然。

### 配色方案

双色配色

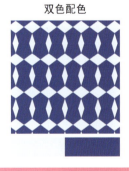

三色配色

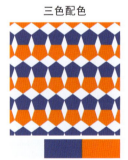

五色配色

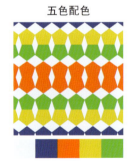

### 佳作欣赏

# 6.10 烟酒视觉传达设计

烟酒作为我们日常生活中的物品,虽然不是必需品,但是也是必不可少的。特别是一些品牌类的物品,也是其拥有者的身份与地位的象征。

因此在对该类型的视觉传达进行相关的设计时,一方面需要凸显出产品的高贵与奢华,吸引受众注意力;另一方面也需要增强画面的创意感与趣味性。

特点:
- ◆ 将产品作为展示主图。
- ◆ 将实物简单抽象化却不失原貌。
- ◆ 将文字或对象进行设计,增强画面创意感。
- ◆ 采用拟人化的手法,从侧面凸显产品特性。

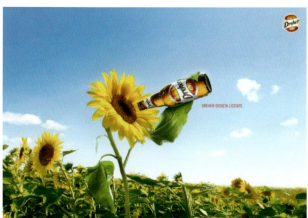
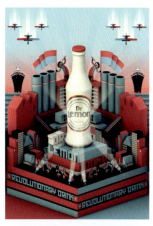
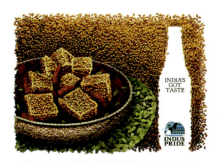

## 6.10.1 简洁大方的烟酒视觉传达设计

烟酒作为人们熟知的物品,由于其与其他种类的物品不同。所以在进行设计时,尽可能以简洁大方的形式进行呈现,给受众直观醒目的视觉印象。

**设计理念:** 这是杰克丹尼威士忌 Jack Fire 的视觉广告设计。将着火的文字作为展示主图,同时在左下角灭火的消防员的作用下,凸显出产品特征。

**色彩点评:** 以深色地面作为背景,一方面将熊熊燃烧的烈火凸显得十分醒目;另一方面增强了画面的稳定性。

● 文字周围大面积的留白,为受众营造了一个良好的阅读空间。

❷ 在右下角呈现的产品以及文字,将信息进行直接的传达,同时促进了品牌的宣传与推广。

■ RGB=15,14,20 CMYK=93,89,86,78
■ RGB=146,42,7 CMYK=45,100,100,18
■ RGB=255,208,84 CMYK=0,23,75,0

这是微型酿酒厂 Slice Beer Co 品牌形象的标志设计。采用一个正圆形作为标志呈现的限制范围,具有很强的视觉聚拢感。中间较大的无衬线字体文字,促进了品牌的宣传与推广。周围环形的小文字,丰富了整体的细节效果。深色背景的运用,将标志十分醒目地凸显出来,同时也凸显出企业酿酒技术的纯熟。周围大面积留白的设计,为受众营造了一个良好的阅读空间。

■ RGB=15,24,32 CMYK=97,90,82,75
□ RGB=255,255,255 CMYK=0,0,0,0
■ RGB=155,95,23 CMYK=45,71,100,8

这是简约大方的啤酒主题图标设计。将由简笔插画构成的各种啤酒作为展示主图,给受众以直观的视觉印象。前后重叠的摆放,以及底部阴影的添加,增强了整体的视觉层次感。以橙色作为主色调,在与其他不同颜色的鲜明对比中,为画面增添了色感。特别是图案周围细小线条的添加,增强了整体的细节效果。

■ RGB=253,217,1 CMYK=1,15,94,0
■ RGB=178,116,57 CMYK=36,63,94,0
■ RGB=152,202,77 CMYK=47,0,87,0
■ RGB=244,223,95 CMYK=6,11,73,0

## 6.10.2 烟酒视觉传达设计技巧——将信息直接传达

烟酒是人们非常熟悉的物品，所以在进行相关的设计时，可以将文字在载体中直接呈现，将传达给广大受众。

这是 80 Cedar Ash 雪茄公司品牌形象包装的火柴盒设计。采用分割型的构图方式，将包装盒正面一分为二，为其增添了些许活力与动感。

以深色作为主色调，将版面内容清楚地凸显出来。同时少量浅色的运用，则提高了画面的亮度。

将文字在包装盒中呈现，可以将信息进行直接的传达，同时促进了品牌的宣传。

这是 Mariner Brewing 手工酿造啤酒品牌形象的名片设计。在整个名片当中将文字进行直接的呈现，促进了信息的传播，同时给受众直观的视觉印象。

深色背景的运用，将版面中的文字十分醒目地凸显出来。而右下角的缩写标志，促进了品牌的宣传。

整齐的排版，以及适当留白的设计，为受众营造了一个良好的阅读空间。

### 配色方案

| 双色配色 | 三色配色 | 五色配色 |
|---|---|---|
|  |  |  |

### 佳作欣赏

第 6 章　视觉传达设计的行业分类

# 第 7 章 视觉传达设计的视觉印象

在现代这个飞速发展的社会，相关的视觉传达设计有非常重要以及必要的存在地位。不同的行业为了自己能够获得更多受众的关注，都会设计出不同的传达效果。而且不同类型的视觉传达可以给人不同的视觉体验，而同一种产品不同的设计，也会呈现不同的效果。在进行相关的设计时，可以运用色彩情感、排版样式、图文结合以及模特展示等方式进行形象呈现。

视觉传达设计的视觉印象可以给人以安全感、清新感、环保感、科技感、凉爽感、美味感、热情感、高端感、朴实感、浪漫感、坚硬感、纯净感、复古感等。

## 7.1 安全感

在进行设计时安全感是十分重要的，是人们时刻都要有的精神层面的需求。比如说食品、化妆品、重工业建造、银行、交通等都需要呈现出足够的视觉安全形象。

**设计理念：** 这是印尼道路交通安全协会的创意宣传广告设计。将人物紧闭的眼睛放大作为展示主图，而以眼睫毛可以杀死人的夸张手法，直接表明了广告的宣传主旨，给受众以直观的视觉冲击力。

**色彩点评：** 整个广告以橙色作为背景主色调，将版面内容清楚地凸显出来。在不同纯度的变换中，将紧闭的眼睛轮廓进行清楚的呈现。特别是少量黑色的点缀，增强了画面的稳定性。

① 被眼睫毛刺穿的人物，以不同的造型姿势凸显出疲劳驾驶的危害，惊醒受众要注重驾驶的安全问题。

② 整个版面中没有其他多余元素的装饰，在大面积的留白中，为受众营造了一个很好的阅读和想象空间。

■ RGB=50,44,189,13 CMYK=0,31,95,0
■ RGB=0,1,9 CMYK=93,88,86,79

这是投资公司 Tracia 品牌形象的标志设计。将适当抽象简化后的指纹作为标志图案，以极具创意的方式表明企业十分注重客户信息安全的文化经营理念和服务宗旨。将标志文字的首字母 T 适当放大，在指纹中心位置呈现，很好地促进了品牌的宣传与推广。以深绿作为背景主色调，将标志十分醒目地凸显出来。而少量的金色，则提高了画面的亮度。

■ RGB=21,70,51 CMYK=98,62,99,45
■ RGB=236,145,73 CMYK=3,55,7,0

这是一组 100% 纯天然果汁的创意广告设计。将带有露珠的苹果适当放大，仅将上半部分作为广告的展示图像，以极具创意的方式，表明果汁的纯净以及绿色安全。而超出画面的部分，则具有很强的视觉延展性。以渐变的红色作为主色调，将深红色的苹果清楚地凸显出来，给人以垂涎欲滴的满满食欲感，激发其进行购买的强烈欲望。

■ RGB=211,94,76 CMYK=15,78,71,0
■ RGB=25,130,35 CMYK=86,35,100,1
■ RGB=147,10,20 CMYK=44,100,100,18

## 安全感视觉印象设计技巧——运用色彩加深受众视觉印象

不同的色彩具有不同的情感。所以在进行相关的设计时，可以运用相应的颜色来将安全感这一视觉印象进行传播，给受众直观的视觉印象。

这是 La Rocca 眼镜品牌形象的名片设计。将由两个重叠部位进行镂空处理的正圆作为标志图案，抽象的人眼设计，直接表明了品牌的经营性质。

以蓝色作为主色调，凸显出企业十分注重产品安全以及卫生的文化经营理念。而白色的添加，将这样氛围进一步烘托。

名片正面中主次分明的文字，将信息进行直接的传达，具有很好的宣传效果。

这是护肤品牌 Moilee 的包装设计。以白色作为包装主色调，直接凸显出产品具有较高的安全性，打消了受众的顾虑。

而在产品周围水果的摆放，一方面表明产品的构成要素，是纯天然的，不会对皮肤产生刺激；另一方面以水果本色再次表明产品的安全问题。

在包装上方的文字，则具有解释说明与促进宣传的双重作用。

## 配色方案

双色配色　　　　　三色配色　　　　　五色配色

## 佳作欣赏

## 7.2 清新感

所谓清新感就是清新亮丽，给人以柔和却不失时尚的视觉感受。在对该种类的视觉印象进行设计时，一般采用较为淡雅的色彩，或者借助其他小元素来装饰突出。

**设计理念**：这是 Kiehl's 水果香味化妆品的包装设计。将产品直接在画面左侧呈现，给受众直接的视觉印象。而且周围水果的摆放，表明了产品中含有的成分，凸显出产品温和与亲肤的特点。

**色彩点评**：以黄色作为背景主色调，将产品十分醒目地凸显出来。同时与包装中的青色形成鲜明的颜色对比，尽显包装的时尚与清新。

🍋① 将标志文字在产品右侧呈现，具有传达信息与宣传品牌的双重作用。同时周围留白的运用，为受众营造了一个很好的阅读空间。

🍋② 包装中不规则线条的添加，在粗细变化之中，增强了整体的细节设计感。

- RGB=245,215,89　CMYK=5,16,75,0
- RGB=129,159,189　CMYK=54,7,45,0
- RGB=65,82,150　CMYK=86,75,10,0

这是唯美的 Dionea 品牌形象电脑端的网页设计。采用分割型的构图方式，将整个网页背景一分为二。将绿色植物与正圆形相结合作为整个页面的展示主图，给人以清新亮丽的视觉感受，同时也很好地缓解了视觉疲劳。背景中淡色的运用，将这种氛围进一步烘托。简单的文字，一方面可以将各种信息进行直接的传达；另一方面丰富了画面的细节设计感。

这是 Madelynn 的时尚杂志版式设计。以一个描边矩形框作为人物图像展示的限制范围，具有很强的视觉聚拢感。而且图像中人物淡色的服饰，让整个封面尽显清新与时尚之感。特别是同色背景的运用。将这种视觉氛围进一步烘托。在封面中间偏上位置的手写文字，为画面增添了些许的活力与动感。而底部排版整齐的文字，可以将信息直接进行传播。

- RGB=116,207,202　CMYK=55,0,27,0
- RGB=232,242,243　CMYK=11,2,5,0

- RGB=186,203,220　CMYK=31,15,9,0
- RGB=254,210,207　CMYK=0,25,13,0

## 清新感视觉印象设计技巧——借助其他元素增强画面创意感

清新感的视觉印象由于其颜色一般较为平淡,很难吸引受众注意力。因此在进行相关的设计时可以借助其他元素,进行有创意的结合,增强画面的创意感与趣味性。

这是Suvalan葡萄汁系列的创意插画广告设计。将正在听音乐的插画人物作为展示主图,同时将耳机包替换为一粒葡萄,以极具创意的方式从侧面凸显出产品的美味。

以绿色作为背景主色调,将版面内容清楚地凸显出来。而紫色的添加,增强了画面的稳定性,十分引人注目。

在右下角呈现的产品以及文字,可以将信息进行直接的传达,同时促进了品牌的宣传。

这是Piknic Electronik的电子音乐节系列平面广告设计。采用分割型的构图方式,将整个背景一分为二。而且将耳机的两个耳麦替换为切开的水果,以极具创意的方式凸显产品的特性。

整体以青色作为主色调,在不同变化的对比中,凸显出产品的个性与时尚。而少量橙色的点缀,则瞬间提升了画面的色彩感,给人以清新亮丽的视觉感受。

### 配色方案

双色配色　　　　三色配色　　　　五色配色

### 佳作欣赏

## 7.3 环保感

随着社会的不断发展，人们越来越重视对环境的保护。都希望自己能够为环保尽一份微薄之力。所以在进行该方面的视觉印象设计时，可以以此作为出发点，吸引受众注意力。

**设计理念：** 这是 EASY SOUP 健康快餐连锁店的视觉识别标志设计。将标志文字按大小不同的样式三行排列，给受众直观的视觉印象，同时将信息进行直接的传达。

**色彩点评：** 以绿色作为背景主色调，将标志文字十分醒目地凸显出来。同时白色和底部黄色的点缀，瞬间提高了整个标志的亮度。

🟢❶ 标志文字底部黄色小正圆的添加，将受众注意力全部集中于此，同时凸显出企业充满年轻与活力的文化经营理念。

🟢❷ 右侧各种食材的展示，表明餐厅十分注重食品安全与环保问题，同时可以赢得受众的信赖与认可。

　　RGB=19,97,49　CMYK=93,51,100,20
　　RGB=253,199,31　CMYK=0,26,91,0
　　RGB=255,255,255　CMYK=0,0,0,0

这是 ECOWASH 汽车清洗品牌形象的名片设计。以一个椭圆形作为基本图形，将其进行旋转复制后得到的图形作为标志图案，以简单的方式表达出企业的独特文化。以深蓝色作为背景主色调，同时青色以及绿色的点缀，在鲜明的对比中，凸显出企业十分注重环境保护以及干净整洁的理念。而主次分明的文字，则将信息进行直接的传达。

■ RGB=1,31,85　CMYK=100,96,61,46
■ RGB=18,183,197　CMYK=71,0,25,0
■ RGB=150,205,52　CMYK=48,0,96,0
■ RGB=19,100,181　CMYK=91,60,0,0

这是 LF Clinic & Academy 女性美容机构品牌形象的手提袋设计。用纸袋替换塑料袋，将企业注重环境保护的理念直接凸显出来。在手提袋中间位置呈现的标志，一方面促进了品牌的宣传与推广；另一方面打破了手提袋纯色背景的单调与乏味，使其在日常生活中使用也具有别样的时尚与个性。

■ RGB=36,36,36　CMYK=91,86,87,77
■ RGB=240,177,186　CMYK=2,41,15,0

## 环保感视觉印象设计技巧——以绿色作为主色调

说到环保问题，人们首先想到的就是绿色。因为这种颜色不仅代表环保，也表明产品的新鲜与健康，同时更能带给受众生命的视觉感受。所以在进行设计时，可以将绿色作为主色调，提高受众对环境保护的意识。

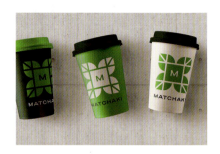

这是 Mustafa Akulker 的标志设计。采用圆形作为标志呈现的载体，具有很强的视觉吸引力。而且将抽象简化的树木作为标志图案，以直观的方式将信息进行传达。

以绿色作为背景主色调，给受众营造了浓浓的环保以及天然健康的视觉氛围。而少量白色的点缀，则瞬间提升了整个标志的亮度。

以环形呈现的文字，在主次分明之间进行相应的解释与说明，同时增强了标志的细节设计感。

这是 Matchaki 绿茶抹茶品牌形象的饮料杯设计。将放大的标志在杯身中间位置呈现，使受众一看到该标志，在脑海中则直接浮现出该产品。

以绿色作为主色调，在不同明度的变化中，表明了企业十分注重环境保护以及产品健康干净的文化经营理念。

在杯身图案底部呈现的标志文字与图案一起促进了品牌的宣传。而周围大面积留白的设置，则为受众营造了很好的阅读空间。

## 配色方案

| 双色配色 | 三色配色 | 五色配色 |
|---|---|---|
| 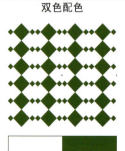 | 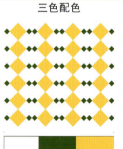 | 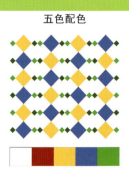 |

## 佳作欣赏

## 7.4 科技感

拥有科技感已经是现代这个飞速发展的社会所必不可少的。所以在对相关产品进行设计时，除了要展示产品具有的功能与特性之外，还要营造一种浓浓的科技氛围。

**设计理念：** 这是 COLDGEAR 运动鞋系列数码视觉的广告设计。采用倾斜型的构图方式，将极具科技感的立体几何图形与产品相结合作为展示主图，让广告具有很强的创意感。

**色彩点评：** 以青色作为背景主色调，在与红色的渐变过渡中，将版面内容清楚地凸显出来。特别是颜色深浅的不断变化，增强了整体的视觉立体感。

① 将鞋子作为立体几何图形中的一部分，具有很强的和谐统一感。但是又能够一眼看到，起到了很好的宣传效果。

② 在左侧呈现的文字，将信息进行直接的传达。同时与飞溅的碎片一起增强了画面的细节设计感。

■ RGB=1,38,56 CMYK=100,89,71,62
■ RGB=1,83,71 CMYK=99,58,81,30
■ RGB=132,29,112 CMYK=62,100,30,0

这是埃及 WE 电信运营商品牌形象的站牌广告设计。将字母 WE 以手写的形式在版面左侧竖立呈现，既打破了纯色背景的单调与乏味，同时促进了品牌的宣传。在青色到橙色不同颜色的渐变过渡中，从侧面凸显出信号的稳定与流畅，营造了浓浓的科技氛围，同时也表明企业十分重视科技发展与研发。

■ RGB=246,177,56 CMYK=0,38,85,0
■ RGB=208,36,146 CMYK=19,93,0,0
■ RGB=80,226,181 CMYK=58,0,42,0
■ RGB=69,39,171 CMYK=89,90,0,0

这是数据分析平台 DATAQ 品牌形象的名片设计。将经过设计的标志在名片背面中间位置呈现，给受众直观的视觉印象。同时周围大面积留白的运用，为受众营造了良好的阅读空间。以青色作为背景主色调，营造了浓浓的科技氛围，与企业的特性以及功能相吻合。正面中的文字，将信息进行了传达。

■ RGB=2,82,131 CMYK=100,75,31,0
■ RGB=3,139,163 CMYK=84,31,31,0

## 科技感视觉印象设计技巧——将科技感进行直接的凸显

将科技感进行直接的凸显，不仅可以吸引更多受众的注意力，激发其进行购买的欲望；同时在无形之中也最大限度地促进了品牌的传播。

这是 SONOS 家庭智能无线音响数码的平面广告设计。采用放射型的构图范式，将数码音响在画面中间位置呈现，直接表明了产品的种类以及具有的特性。

以音响为中心，四下发散的立体几何图形，让画面瞬间具有很强的视觉立体感。而且其中裂缝的添加，好像产品随时要喷溅而出。

以红色作为主色调，凸显出产品具有的个性与时尚，在产品上方的文字促进品牌的传播。

这是埃及 Sprent App 的宣传广告设计。将排队等待购买的产品在画面中间进行整齐的排列，以此来凸显不必使用其他交付应用程序，然后浪费时间生命等待物品的运送和交付。现在使用 Sprent App 所有的订单都将以快速及时的方式交付。

以黑色作为背景主色调，将版面内容进行清楚的凸显。而少量黄色的点缀，在经典的颜色对比中，为画面增添了时尚与个性。

## 配色方案

| 双色配色 | 三色配色 | 五色配色 |
|---|---|---|
|  | 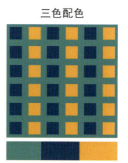 | 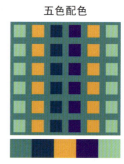 |

## 佳作欣赏

# 7.5 凉爽感

一提到凉爽感，首先想到的就是在炎炎的夏日冲浪、游泳、吃冰激凌等。所以在对该种的视觉印象进行设计时，可以将代表凉爽的元素运用其中，或者运用蓝色等冷色调。

**设计理念**：这是 Over the Stone 冰激凌店的标志设计。以一个椭圆作为标志文字的呈现范围，具有很强的视觉聚拢效果。而且文字笔顺的弯曲延伸，刚好与夏日的热闹与热情相吻合。

**色彩点评**：整体以红色作为主色调，在不同纯度的变化中，营造了浓浓的夏日氛围。而少量深色的点缀，则增强了画面的稳定性。

🌈 背景中人们欢欣鼓舞的热闹场景，同时在各种夏日简笔插画元素的配合下，让夏日的热闹氛围更加浓烈，给人以身临其境之感。

🌈 标志右侧的简笔冰激凌，一方面表明了店铺的经营性质；另一方面为受众在炎热的夏季带去凉爽感。

■ RGB=149,177,162 CMYK=0,42,30,0
■ RGB=88,187,193 CMYK=64,3,27,0
■ RGB=85,61,49 CMYK=64,77,89,46

这是 Pepsi Light 百事轻怡运动主题的平面广告设计。将产品标志放大作为广告版面的主图，同时将蓝色部位比作大海，而其上方划船的简笔人物的添加，让整个画面给人以浓浓的夏日凉爽之感，同时与广告的宣传主题相吻合。红色和白色的添加，为广告增添了活力与动感。而大面积留白的运用，尽显设计的极简与时尚个性。

■ RGB=2,60,144 CMYK=100,87,24,0
■ RGB=233,6,33 CMYK=0,100,100,0

这是 My Cornetto 甜筒冰激凌的包装设计。采用倾斜型的构图方式，将不同口味的产品以不同的颜色的包装进行呈现，给受众直观的视觉印象。以蓝色作为背景主色调，将产品清楚地凸显出来，同时给人以凉爽舒适的感受。在左下角的标志，增强了画面的稳定性，同时促进了品牌的宣传。

■ RGB=0,162,224 CMYK=76,17,0,0
■ RGB=47,47,47 CMYK=84,80,78,63
■ RGB=157,21,19 CMYK=42,100,100,12
■ RGB=233,192,0 CMYK=10,27,100,0

## 凉爽感视觉印象设计技巧——借助其他元素增强画面动感

在进行设计时，可以借助其他代表凉爽的元素，如冰块、浪花等，来将信息进行传达。这样不仅可以增强画面的视觉动感，同时也能够吸引更多受众的注意力。

这是Rani Float柠檬饮料的喷溅视觉广告设计。采用放射型的构图方式，以饮料作为视觉中心，将其向冰块中投掷的喷溅效果作为展示主图，瞬间增强了画面的动感。

以蓝色作为背景主色调，在渐变过渡中将产品清楚地凸显出来。而且少量黄色的添加，为广告增添了一抹亮丽的色彩。

在冰块、柠檬的共同作用下，营造了浓浓的凉爽且充满激情的视觉氛围。

这是冲浪圣地Teahupo'o品牌的视觉标志设计。以翻滚的巨浪作为背景，直接表明了品牌的经营性质，而且给人以满满的凉爽舒适之感，使画面尽显冲浪的动感与激情。

适当模糊的背景，既将信息进行直接的传达，又将标志十分醒目地凸显出来，具有很强的视觉稳定性。

简单的标志文字在画面中间位置呈现，促进了品牌的宣传与推广。

## 配色方案

双色配色　　　　　三色配色　　　　　五色配色

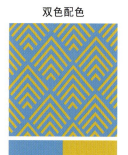
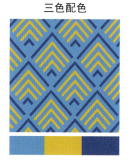
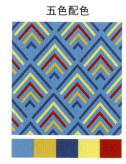

## 佳作欣赏

## 7.6 美味感

食物是我们每天所必需的,而在进行购买时,除了了解产品的种类、口味以及营养成分之外,让人有满满的食欲与美味感也是至关重要的。

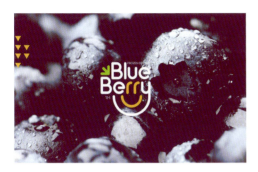

**设计理念:** 这是 Blue Berry 蓝莓甜品冷饮品牌形象的标志设计。以蓝莓作为背景展示主图,直接表明了产品的口味。而且在中间呈现的标志,促进了品牌的传播。

**色彩点评:** 整体以蓝色作为背景主色调,在不同明度的渐变过渡中,将标志十分醒目地凸显出来,同时也增强了画面的视觉层次感。

❶ 标志中的两个字母 R 与字母 Y,共同构成一个笑脸的外形,凸显出店铺真诚热心的服务态度,同时又保证了文字的完整性,具有很强的创意感。

❷ 左侧几个排列整齐的倒三角形,为单调的背景增添了一些细节效果。

RGB=92,75,119 CMYK=78,83,35,0
RGB=245,185,25 CMYK=0,34,94,0
RGB=147,217,5 CMYK=48,0,100,0

这是一款美食的网页设计。将各种食材在网页的右上角呈现,直接表明了网页的宣传内容。同时给受众直观的视觉印象,这样更容易获得其信任感。以深色作为背景主色调,将版面清楚地凸显出来。特别是少量橙色实物点缀,瞬间增强了整个画面的色彩感与美味感。整齐排列的文字,将信息进行直接的传达。在左上角的标志,促进了品牌的传播。

■ RGB=28,28,38 CMYK=96,93,79,73
■ RGB=252,82,20 CMYK=0,83,100,0

这是肯德基 Zinger Burger 香辣鸡腿堡系列的创意广告设计。将一个红色的辣椒作为展示主图,而且将其进行切割。而内部的面包夹心状态,以极具创意的方式给受众直观的视觉冲击力,具有很强的食欲感。以蓝色作为背景主色调,同时在与红色的鲜明对比中,尽显产品带给人的欢快与激情。

■ RGB=1,171,206 CMYK=76,9,16,0
■ RGB=144,19,27 CMYK=45,100,100,19

## 美味感视觉印象设计技巧——将产品进行直接的展示

在进行设计时,将产品作为展示主图,这样不仅可以展现产品的外观以及形态,同时也可以让受众感受到浓浓的美味与食欲,激发其进行购买的强烈欲望。

这是 Scoop 水果风味冰激凌的包装设计。将蓝莓与冰激凌的结合品作为包装的展示主图,直接表明了产品的口味,而且产品甜腻的质地,极大程度地刺激了受众的味蕾。

以浅色作为包装主色调,将图案十分醒目地凸显出来。而且紫色的添加,瞬间提升了包装的个性与时尚。

图案底部的文字,在主次分明之间将信息进行了传播,同时为画面增添了些许的动感。

这是一款美食的海报设计。将制作完成的食品在画面底部呈现,直接表明了海报的宣传主题,给人以满满的食欲感。而且从上而下散落的粉末,让画面充满视觉动感。

以黑色作为背景主色调,将版面内容进行清楚的凸显。而食品中的颜色,则增强了整个画面的色彩质感。

在右上角竖排呈现的文字,在主次分明之间将信息传达,同时丰富了整体的细节感。

## 配色方案

双色配色

三色配色

五色配色

## 佳作欣赏

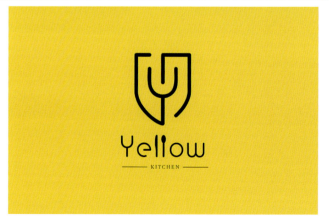

## 7.7 热情感

在众多的色彩当中，红色是最具有热情感的色彩。所以在突出表现热情感的视觉印象设计中，可以适当地运用红色，或者配合使用一些其他的小元素。

**设计理念：** 这是可口可乐夏季主题的创意海报设计。采用放射型的构图方式，将产品瓶盖抽象为太阳，而从中间发散而出类似太阳光芒的曲线，让整个海报充满热情与活跃。

**色彩点评：** 画面以红色作为主色调，具有很好的品牌宣传效果，使人一目了然。同时在少量白色的点缀下，提升了整体海报的亮度。

① 将品牌标志在瓶盖中间位置呈现，将受众的注意力全部集中于此，同时具有很强的宣传效果。

② 整个版面中没有其他多余的装饰，在大面积的留白中，为受众营造了一个良好的阅读与想象空间。

RGB=237,22,30　CMYK=0,100,100,0
RGB=255,255,255　CMYK=0,0,0,0
RGB=203,203,203　CMYK=24,18,18,0

这是精致简美的雅芳（Avon）指甲油的广告设计。采用中心型的构图方式，将产品在画面中间位置呈现。在灯光照射下，产品周围的广告范围具有很强的视觉聚拢感。以红色作为背景主色调，在不同明度的变化中，画面营造了浓浓的热情氛围。左侧呈现的文字，在主次分明之中，将信息进行直接的传达。

RGB=255,28,71　CMYK=0,97,62,0
RGB=221,0,36　CMYK=7,100,100,0
RGB=58,0,24　CMYK=77,95,81,71

这是Everyday Trippin街头时尚品牌形象的名片设计。将基本的几何图形剪去一角作为名片呈现的轮廓，尽显品牌的时尚与个性。特别是上方不规则线条的添加，打破了纯色背景的单调，同时也将街头文化具有的热情与活力淋漓尽致地凸显出来。以红色作为主色调，而黑色的运用增强了整体的视觉稳定性。以简单的文字，将基本信息进行直接的传播。

RGB=191,18,61　CMYK=27,100,79,0
RGB=20,26,24　CMYK=93,85,89,78

## 热情感视觉印象设计技巧——运用其他拟人手法凸显产品特征

在对相关产品进行设计时，可以将其拟人化，甚至运用夸张的手法来凸显产品特征，将其具有的热情与活泼，直接在受众眼前呈现，给其直观的视觉冲击力。

这是功能饮料 Gatorade 佳得乐运动的主题视觉广告设计。将产品化作奋力挥舞球棒的运动员，直接表明产品具有的强大功能，而且极具创意感与趣味性。

以黑色作为背景主色调，将版面内容清楚地凸显出来。而红色的添加，在不同纯度的变化中，凸显出运动员的热情与活力。同时让整体具有很强的视觉层次立体感。

这是 Arcor 薄荷糖字体的广告设计。采用倾斜型的构图方式，将人物舌头以夸张的手法缠绕成不同的文字，一次凸显出产品具有的独特口感。

以黄色作为背景主色调，将版面内容直接凸显。特别是红色的添加，在鲜明的颜色对比中，表明糖果带给人的活力与激情。在右下角呈现的产品，具有很好的宣传效果。

### 配色方案

双色配色

三色配色

三色配色

五色配色

### 佳作欣赏

## 7.8 高端感

产品具有高端感，不仅可以彰显其拥有者的身份与地位，同时也可以给观看者带去美的视觉享受。所以在对具有高端感的视觉印象进行设计时，一定要将其进行直接的凸显。

**设计理念**：这是 ALYA 化妆品品牌形象的手提袋设计。采用分割型的构图方式，将手提袋划分为均等的三个部分，给人统一协调的视觉印象。

**色彩点评**：整体以深棕色为主，以较低的明度凸显出企业稳重、成熟的经营理念。而少量白色的运用，很好地提高了画面的亮度。

① 手提袋左右两侧圆形装饰元素的添加，打破了纯色背景的单调与乏味，同时丰富了整体的细节效果。

② 在手提袋中间部位呈现的标志，对品牌宣传具有积极的推动作用。

RGB=27,18,11 CMYK=81,82,89,72
RGB=163,132,98 CMYK=44,51,64,0
RGB=255,255,255 CMYK=0,0,0,0

这是Botanical咖啡品牌形象的包装设计。采用分割型的构图方式，将整个包装一分为二。将标志在顶部呈现，促进了品牌的宣传。同时适当留白的运用，为受众营造了一个很好的阅读空间。以绿色作为主色调，尽显产品的高端与精致。而少量粉色的添加，则凸显出企业真诚的服务态度以及经营理念。将配料表以表格的形式呈现，使包装显得十分整齐。

RGB=59,137,121 CMYK=79,34,59,0
RGB=218,181,173 CMYK=16,34,27,0

这是女性化的 Avec Plaisir 甜品店品牌形象的名片设计。将标志文字直接在名片的中间位置呈现，给受众直观的视觉印象，促进了品牌的传播。以深蓝色和浅粉色作为主色调，在一深一浅的鲜明对比中，尽显企业的高端与时尚。特别是少量金色的点缀，让这种氛围更加浓厚。

RGB=19,30,62 CMYK=100,98,67,60
RGB=224,128,0 CMYK=11,61,100,0
RGB=252,242,240 CMYK=1,7,4,0

## 高端感视觉印象设计技巧——适当运用纯色背景

纯色的背景虽然会给人以单调与乏味之感，但在设计中都会添加一些小元素来进行装点，只要将其适当的运用，比如说黑色、白色等，就会凸显出产品具有的高级格调，给人以意想不到的效果。

这是 Barnabe 咖啡馆形象的标志设计。采用倾斜型的构图方式将字母 B 单独放大且以音符的外形进行呈现，具有很强的创意感。

以黑色作为背景主色调，将标志十分醒目地凸显出来。纯色的背景，让整个标志尽显高端与时尚个性。

将标志文字以立体的形式进行呈现，增强了整体的视觉层次感和立体感。而在类似标志牌上方的小文字，则丰富了整体的细节效果。

这是 EGO-ART 烦人珠宝连锁店品牌形象展示橱窗设计。采用倾斜型的构图方式，将倾斜的产品在画面中间偏下位置呈现，具有很强的视觉吸引力。

以白色作为背景主色调，将产品清楚明了地凸显出来。而且少量紫色和青色的添加，尽显产品的精致与高雅。

在左上角和右下角呈现的标志与文字，在将信息进行传达的同时，增强了画面的稳定性。

## 配色方案

| 双色配色 | 三色配色 | 五色配色 |
|---|---|---|
|  | 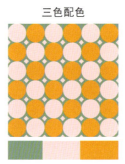 |  |

## 佳作欣赏

## 7.9 朴实感

相对于绚丽高端的视觉印象，具有朴实感的视觉设计在现代这个飞速发展的社会似乎可以适当稳定人们的心神。所以在进行相关的设计时，要抓住受众的心理需求。

**设计理念**：这是 Under Skin 护肤品牌形象的广告设计。采用倾斜型的构图方式，将产品在画面中间位置呈现。而将产品内部质地以倾斜的方式在其后方展现，给受众直观的视觉印象。

**色彩点评**：以白色作为背景主色调，将版面内容清楚地凸显出来。特别是少量紫色的运用，丰富了画面的色彩感，同时表明产品具有温和亲肤的特征。

① 整个广告画面中没有过多的色彩，虽然有些平淡，但却将产品的特性直接凸显出来，给人以朴实无华的视觉感受，极易赢得受众的信赖。

② 以上下两端主次分明的文字，将信息进行直接的传达，同时增强了画面的稳定性。

- RGB=181,159,171　CMYK=35,40,24,0
- RGB=166,147,132　CMYK=42,44,47,0
- RGB=0,0,0　CMYK=93,88,89,80

这是麦当劳咖啡广告的字体设计。将整个杯身替换为不同形态的文字，一方面保证了杯子的完整性；另一方面又具有很强的创意感与趣味性。以青色作为背景主色调，在不同明度的渐变过渡中，将版面内容清楚地凸显出来。而在少量深色的作用下，凸显出企业朴实真诚的服务态度。在右下角呈现的标志，促进了品牌的宣传。

- RGB=157,201,166　CMYK=44,6,42,0
- RGB=38,25,9　CMYK=80,82,95,73
- RGB=255,196,8　CMYK=0,29,95,0

这是 Dan Jones 咖啡店品牌的标志设计。将咖啡厅的内部陈设一角作为展示主图，以直观的方式将其呈现在受众眼前。而且暖色调的装饰，给人以温馨朴实的视觉体验。在这里喝上一杯咖啡，静静地待一下午也是相当不错的选择。将手写的标志文字在背景中直接呈现，具有很好的宣传效果。

- RGB=139,89,54　CMYK=50,72,98,15
- RGB=141,130,136　CMYK=53,51,41,0

## 朴实感视觉印象设计技巧——适当运用人物营造场景情节传达信息

相对于简单的文字来说，在版面中运用插画，通过营造场景的方式给受众直观的视觉印象，同时也可以将版面具有的情感与信息进行直接的传达。

这是 BRANDVILL 鞋店的标志设计。将简笔插画的鞋子作为标志图案，直接表明了店铺的经营性质，具有很强的创意感与趣味性。

标志以粉色和绿色为主，纯度和明度适中，在对比之中给人朴实但却不失时尚与个性的印象。

在图案底部主次分明的文字，将信息直接传达，对品牌具有积极的宣传与推广作用。

这是土耳其 Barkod 家具定制系列趣味创意广告设计。采用拟人的手法，将造型独特的木材人物作为展示主图。而其侧面的椅子投影，则说明企业可以根据顾客的需求，进行家具任意形态的定制。

以浅色作为背景主色调，将版面内容清楚地凸显出来。而深色的运用，则增强了画面的稳定性。以主次分明的标志以及文字，将信息进行直接的传达。

### 配色方案

| 双色配色 | 三色配色 | 五色配色 |
|---|---|---|
|  |  |  |

### 佳作欣赏

## 7.10 浪漫感

浪漫感是我们日常生活中十分重要且必不可少的情感因素，特别是在情人节等一些特殊的节日。所以在进行设计时，要抓住受众的心理需求以及特定的时间甚至地点。

**设计理念：** 这是宜家家居的创意广告设计。将两把叠摞摆放的椅子作为展示主图，而且将其拟人化，好像一对紧紧相拥的恋人。以极具创意以及趣味性的方式，营造了浓浓的情人节浪漫氛围。

**色彩点评：** 以浅色作为背景主色调，将版面内容十分醒目地凸显出来。而实木的家具颜色，又为纯色的背景增添了些许的朴实以及精致感。

❶ 版面中大面积留白的运用，为受众营造了一个良好的阅读和想象空间。

❷ 以产品右侧的文字，将信息进行直接的传播，同时又具有稳定画面的作用。在画面底部呈现的标志，促进了品牌的宣传。

- RGB=241,240,246 CMYK=7,6,1,0
- RGB=218,184,153 CMYK=18,31,41,0
- RGB=5,104,169 CMYK=92,58,9,0

这是一款情人节的网页设计。将共骑一辆自行车的卡通插画人物作为展示主图，直接表明了网页的宣传内容，给受众直观的视觉印象。而且周围各种小元素的添加，让节日的浪漫氛围十分浓厚。以浅色作为背景主色调，同时添加其他的颜色，在鲜明的对比中，增强了画面的视觉层次感。以左侧主次分明并整齐排列的文字，将信息直接传达。

- RGB=254,227,156 CMYK=0,13,45,0
- RGB=243,144,40 CMYK=0,55,92,0
- RGB=239,100,123 CMYK=0,76,33,0
- RGB=193,14,95 CMYK=26,100,42,0

这是 Augustus Nas 婚纱摄影品牌视觉的名片设计。采用正圆环作为标志呈现的限制范围载体，具有很强的视觉聚拢感，极大程度地促进了品牌的宣传。而且经过抽象化的简笔插画图案，从侧面凸显出企业十分注重品质以及环保的问题。以白色作为主色调，给人以纯洁浪漫的视觉感受。

- RGB=255,255,255 CMYK=0,0,0,0
- RGB=47,15,4 CMYK=77,89,95,73

## 浪漫感视觉印象设计技巧——将信息直接传达

由于人们对浪漫感已经非常熟悉，在进行相关的视觉印象设计时，要将信息直接传达。这样可以给受众直观的视觉印象，同时也非常有利于品牌的宣传。

这是以情人节为主题的插画相框设计。采用正负形的构图方式，将猫咪的腿与十指相扣看星空的恋人相结合，以极具创意的方式，给人以浓浓的浪漫的视觉感受。

以小猫的外形轮廓作为星空呈现的限制范围，具有很强的视觉聚拢感。而且深色的运用，增强了画面的稳定性，将白色的插画情侣十分醒目地凸显出来。

这是一款婚礼策划网站的网页设计。将在天空中飞翔的插画结婚情侣作为展示主图，直接表明了该网站的宣传主旨，同时营造了浓浓的浪漫氛围。

以蓝色作为主色调，将版面内容清楚地凸显出来。特别是少量橙色的添加，既增强了画面的色彩感，同时让浪漫氛围更加浓重。以简单的文字，将信息进行直接传达。

## 配色方案

双色配色 　　　　三色配色 　　　　五色配色

## 佳作欣赏

# 7.11 坚硬感

在我们看到汽车、石头、金属等物件时，在脑海中就会浮现出这些东西坚硬的质感。因此在进行设计时，可以按照人们熟知的东西具有的属性，来将信息进行传达。

**设计理念：** 这是 Continental 的大陆轮胎的创意广告设计。将由简笔插画构成的云朵在画面中间位置呈现，而下方将倾斜的轮胎作为雨点，以极具创意的方式表明无论天气怎么变化，轮胎都能适应而且无比坚硬的特征。

**色彩点评：** 以橙色作为背景主色调，将产品醒目地凸显出来。而且适当黑色的添加，在经典的色彩搭配中增强了画面的稳定性。

🎨❶ 版面周围大面积留白的设置，为受众营造了一个很好的阅读与想象空间。

🎨❷ 以右下角呈现的标志以及文字，将信息进行直接的传达，同时促进了品牌的宣传与推广。

■ RGB=246,143,15　CMYK=0,56,99,0
■ RGB=19,19,21　CMYK=93,89,88,80

这是 Bacci 化妆品形象的名片设计。采用分割型的构图方式，将整个版面分为不均等的两个部分，以左侧主次分明的文字，将信息进行直接的传达。而右侧由不同大小圆环构成的图案，使用简单的方式为受众留下了深刻的印象。特别是右侧大理石质感纹路的使用，一方面让整个名片极具时尚与个性；另一方面给人以坚硬的视觉感受，凸显出企业的稳重成熟的文化经营理念，极易获得受众信赖。

这是 Hardleo 珠宝品牌的包装盒设计。采用一个规则的立体几何图形作为包装盒的外观，一方面给人以坚硬的感受；另一方面也对产品进行了很好的保护。以绿色作为主色调，尽显产品的时尚以及精致。而相同样式的白色包装盒，也是别具一格。将标志在包装盒盖中间位置呈现，使受众一眼就能看到，对品牌具有很好的宣传效果。

■ RGB=188,197,194　CMYK=31,18,22,0
■ RGB=147,75,51　CMYK=46,83,100,13
■ RGB=127,127,127　CMYK=59,57,47,0

■ RGB=32,72,72　CMYK=95,67,71,36
□ RGB=255,255,255　CMYK=0,0,0,0

## 坚硬感视觉印象设计技巧——借助熟知事物来传达信息

因为坚硬感是人们的一种感觉,是一种看不见摸不着的体验。所以在进行相关的设计时,我们可以借助人物熟知的事物特征,来表明其具有的坚硬属性。

这是 Fiskars 刀具的创意广告设计。以一个剪刀将另外一把剪刀剪断的图像作为展示主图,以夸张的手法表明产品的坚硬,极具创意感与趣味性。

以浅色作为背景主色调,将版面内容清楚地凸显出来。同时在不同明度以及阴影的配合下,增强了广告的视觉立体层次感。

在右下角呈现的标志,将信息进行直接的传达,同时促进了品牌的宣传。

这是家具设计公司 Studio Emme 品牌形象的标志设计。将由简单线条构成的简笔画椅子作为展示主图,直接表明了企业的经营性质。同时增强了画面的立体性,给人以视觉坚硬感。

以灰色作为背景主色调,将标志进行清楚的呈现。而少量白色的添加,则提高了画面的亮度。图案底部主次分明的文字将信息直接传达,同时促进了品牌的传播与推广。

## 配色方案

双色配色

三色配色

五色配色

## 佳作欣赏

## 7.12 纯净感

一提到纯净感，我们首先想到的就是白色、蓝色、绿色等代表纯净的颜色。由于不同的颜色具有不同的色彩情感，所以在进行设计时，可以根据这一特征来进行信息的传达。

**设计理念：** 这是Chef Gourmet餐厅色彩明亮的品牌包装设计。将标志直接在包装上方进行呈现，具有很好的宣传效果。而且左侧餐具的摆设，直接表明了店铺的经营性质。

**色彩点评：** 以绿色作为主色调，凸显出企业十分注重食品的安全与健康问题。同时以白色作为点缀，在共同作用下给受众纯净、放心的视觉体验。

① 在包装右侧以竖排呈现的文字，一方面将信息进行直接的传达；另一方面增强了包装的视觉稳定性。

② 标志下方类似毛笔笔刷图案的添加，丰富了标志的视觉层次感，同时不同颜色的运用，增强了整个包装的色彩感。

■ RGB=192,223,23 CMYK=33,0,96,0
■ RGB=139,195,2 CMYK=53,0,100,0
□ RGB=255,255,255 CMYK=0,0,0,0

这是希腊Meraki油和醋品牌形象的包装设计。以白色作为整个包装的主色调，将产品具有的纯净与天然淋漓尽致地凸显出来，同时也表明企业十分注重产品安全与健康的文化经营理念。而且少量蓝色的点缀，瞬间提升了整个包装的时尚与个性。主次分明的文字，在整齐有序的排版中，将信息进行直接的传播，同时丰富了细节效果。

□ RGB=255,255,255 CMYK=0,0,0,0
■ RGB=7,68,183 CMYK=87,75,0,0

这是Taqiza墨西哥餐馆品牌的名片设计。以一个边缘不规则的闭合图形作为标志的限制范围，将受众注意力全部集中于此，具有很强的视觉聚拢感。而且将标志的首字母T适当放大，在其他小元素的配合下，作为标志图案，促进了品牌的宣传与推广。以白色作为主色调，将标志十分醒目地凸显出来，而且金色的添加，凸显出产品的纯净以及时尚。

■ RGB=166,103,6 CMYK=42,67,100,4
□ RGB=255,255,255 CMYK=0,0,0,0

## 纯净感视觉印象设计技巧——合理运用色彩

纯净感是一种无形的视觉感受，不同的色彩搭配甚至一些小元素的添加，都可以营造出这种视觉氛围。因此在进行相关的设计时，可以合理运用色彩。

这是家居生活品牌 Ideen 形象的产品展示页面设计。采用分割型的构图方式，将整个版面划分为不均等的四份。在右上角呈现的产品，将其本身具有纯净、厚实的陶瓷质地进行直接的展现。

以白色作为背景主色调，将版面内容清楚地凸显出来。而少量青色的添加，则为页面增添了一抹亮丽的色彩。

在左上角呈现的标志，促进了品牌的宣传。

这是一个旅游网站的着陆页面设计。将旅游景点的局部作为网页的展示主图，独特的自然风光，在光照的作用下，营造出一幅充满诗情画意的自然景象。

以绿色作为主色调，凸显出大自然具有的绿色与纯净，给人以身临其境之感。插画背景的运用，为整个网页丰富了细节效果。

以左侧排列整齐的文字，将信息进行直接的传播，给受众直观的视觉印象。

## 配色方案

双色配色　　　　　三色配色　　　　　五色配色

## 佳作欣赏

## 7.13 复古感

随着时尚的不断发展变更，复古感又重新进入人们的视野。在进行设计时，要根据不同产品以及人群受众的需求进行。

**色彩点评**：以灰色作为背景主色调，将标志十分醒目地凸显出来。特别是红色的添加，为杯子增添了一抹亮丽的色彩。

① 环绕在杯身上方的大写文字，一方面打破了纯色背景的单调与乏味；另一方面直接表明了店铺的经营性质。

② 背景中简笔插画植物以及排列整齐的文字，将信息进行直接传达，同时丰富了整体的细节设计感。

■ RGB=212,46,30 CMYK=14,98,100,0
■ RGB=190,185,156 CMYK=31,25,41,0
■ RGB=15,15,15 CMYK=93,88,89,0

**设计理念**：这是 Fino Grao 咖啡店品牌形象的杯子包装设计。将以圆形作为限制范围的标志在杯身中间位置呈现，极具视觉聚拢感。而且在插画图案的配合下，给人以复古却不失时尚的视觉感受。

这是 Inlingua 语言学校的系列创意广告设计。将人物的头部轮廓作为展示主图，具有很强的视觉聚拢感。而且内部相互交缠在一起的各种重叠的抽象思路，十分形象地说明当我们想要说话时，脑子中的一片混乱。而嘴巴部位顺利说出的流利语言，从侧面凸显出该学校的教学质量，极具创意感与趣味性。以浅色作为背景主色调。适当明度偏低粉色的添加，则为广告增添了些许的复古气息。

■ RGB=243,223,224 CMYK=4,16,8,0
■ RGB=223,187,197 CMYK=13,32,13,0

这是 BAHCE 咖啡馆品牌形象的标志设计。采用对称型的构图方式，以一个圆形作为标志呈现的限制范围，极具视觉聚拢感。而且图案中完美对称的各种几何图形，表明店主有序整齐的经营理念。以深色作为背景主色调，将版面内容清楚地凸显。而且其他元素的添加，在对比中营造了浓浓的复古氛围。

■ RGB=58,38,58 CMYK=84,100,64,53
■ RGB=92,96,105 CMYK=74,54,64,9

## 复古感视觉印象设计技巧——图文结合营造复古气息

相对于文字来说，图像具有更直观的视觉印象。在进行设计时，可以将二者有机结合在一起，同时再搭配合适的色彩，进而营造出浓浓的复古氛围。

这是复古风格的 Norma 餐厅品牌形象站牌广告设计。将简笔插画的标志图案放大作为展示主图，使人一看到该人物，在脑海中就直接浮现出该餐厅，具有很强的宣传效果。

以红色作为背景主色调，在黑色的配合下，营造了餐厅浓浓的复古气息以及不失时尚与个性的文化理念。

在图案上方呈现的主次分明的文字，将信息直接传达，同时丰富了细节效果。

这是 Ilia Kalimulin 女性弦乐四重奏形象的笔记本设计。将女性人物与乐器相结合的图案作为笔记本封面的展示主图，直接表明了企业的经营性质。而且也凸显出乐器对于女性气质的塑造以及培养。

以深红色作为背景主色调，将封面内容进行直接的凸显。同时少量黑色的点缀，尽显复古与时尚之感。图案下方的手写文字，促进了品牌的传播。

### 配色方案

双色配色　　　　　　　三色配色　　　　　　　五色配色

### 佳作欣赏

# 第 8 章 视觉传达设计的秘籍

随着社会的不断发展,各种各样的企业如雨后春笋一般涌现出来。而企业要对外进行宣传,最离不开的就是各种各样的视觉传达。透过视觉传达可以让受众了解相关的内容,通过色彩搭配可以凸显出企业的文化经营理念,甚至通过一个简单的图案就可以给受众留下深刻印象。

所以视觉传达对于一个企业甚至一个小小的活动的举办都是至关重要的。在进行设计时,我们可以遵从一些设计原则与技巧,这样可以让视觉传达较为容易地进行宣传与推广。

# 8.1 运用插画将复杂事物简单化

随着社会的不断发展，插画已经应用到视觉传达设计的各个方面。插画不仅可以将复杂的事物简单化。同时也可以为设计增添无限的创意感与趣味性。

**色彩点评**：每个包装的主色调均由水果以及花朵等的本色构成，一方面凸显出企业十分注重茶品的安全问题，同时也让整个包装极具和谐统一感。

🥭 整个包装采用分割型的构图方式，在不同明度对比中，增强了整体的视觉层次感。

🍉 以图案下方主次分明的文字，将信息进行直接的传达，同时增强了整个包装的细节效果。

**设计理念**：这是匈牙利 I'M TEA 的高档茶品牌的包装设计。将由插画构成的女性人物头像作为包装的展示主图，而且不同种类的头饰装扮，直接表明了茶品的不同种类。

- RGB=240,39,85　CMYK=0,96,53,0
- RGB=240,96,33　CMYK=0,78,98,0
- RGB=172,156,71　CMYK=40,38,87,0

这是国外优秀的封面设计。将书中的具体故事情节以插画的形式进行呈现，相对于纯文字来说，图像更具有直观的意思表达以及视觉吸引力。以浅色作为背景主色调，将版面内容十分醒目地凸显出来。而少量橙色的添加，让整个画面瞬间温暖起来。而主次分明的文字，则将信息进行了直接的传达。

- RGB=196,189,160　CMYK=28,24,40,0
- RGB=92,88,79　CMYK=70,64,71,23
- RGB=183,156,79　CMYK=35,40,81,0

这是以插画为背景的网页设计。将由一边听歌一边运动的插画卡通人物作为展示主图，直接表明了该网页传达的主要内容，十分醒目。整个网页以绿色作为主色调，凸显出音乐带给人的年轻与活力之感。同时在与少量青色的渐变过渡中，为网页增添了些许的视觉层次感。以左侧的主标题文字，将信息进行直接的传达。

- RGB=85,199,130　CMYK=64,0,64,0
- RGB=255,120,98　CMYK=0,68,56,0
- RGB=172,232,206　CMYK=36,0,27,0
- RGB=4,127,132　CMYK=87,39,49,0

## 8.2 运用移动图标来增强视觉延展性

移动图标就是用简单的几何图形或者其他的小元素作为基础，由此延展出各种各样的形状和图案。这些元素既保留了图形的基本形态，同时又让画面富于变化，具有很强的视觉延展性。

**设计理念：** 这是 Postart 系列的视觉艺术设计。将一个不规则的图形作为基本图案，然后将图形以不同角度以及大小进行移动，在看似凌乱的画面中却给人另类的时尚与个性视觉体验。

**色彩点评：** 整体以浅灰色作为背景主色调，将版面内容清楚地凸显出来。同时在红色、橙色以及青色的渐变过渡中，瞬间提升了画面的色彩感与明亮度。

① 图案下方黑色矩形的添加，使图案极具视觉聚拢感。而超出矩形的部分，又有很强的延展性。

② 图案周围小文字的添加，丰富了整个画面的细节设计感，同时将信息进行直接的传达。

- RGB=255,146,0 CMYK=0,55,98,0
- RGB=221,22,103 CMYK=6,100,33,0
- RGB=0,164,209 CMYK=76,15,10,0

这是优秀的国外果汁品牌视觉合成设计。采用放射型的构图方式，以果汁瓶作为起点。由内而外迸发出来的水果，直接表明了果汁的口味，同时让画面具有很强的视觉延展性与动感。以绿色作为背景主色调，在与黄色的渐变过渡中，将产品清楚地凸显出来。

- RGB=73,189,62 CMYK=68,0,97,0
- RGB=5,126,55 CMYK=89,68,100,2
- RGB=255,227,57 CMYK=1,9,84,0

这是 Glasfurd & Walker 的工作室商业画册设计。将由简单的曲线作为基本图案，将其由右上角往左下角进行逐渐放大，此时产生了一定的层叠效果，让画面极具视觉层次感和立体感。右侧将主标题文字以正圆作为载体，具有很强的视觉聚拢感。而且下方排列的段落文字，给受众以清楚的阅读体验。

- RGB=203,137,85 CMYK=23,55,73,0
- RGB=194,135,59 CMYK=28,54,91,0
- RGB=2,21,64 CMYK=100,97,69,63

## 8.3 将实物简洁抽象化

在我们对一些视觉传达进行相关的设计时，有时需要比较复杂的实物。想在提高画面效果的简洁性的同时又不失完整，此时就可以在保证实物外形的基础上进行适当的抽象简化。

**设计理念**：这是简洁美观的感恩节图标设计。将感恩节需要的物件以及实物抽象化，以简笔插画的形式进行呈现，以创意性的方式给受众以直观的视觉印象，同时又不失趣味性。

**色彩点评**：整个图标以浅绿色作为主色调，将各个图形清楚地凸显出来。而且不同明度橙色的使用，营造了浓浓的节日温暖氛围。

🍁 不同物件之间相互重叠摆放，在高低远近之间的变化中，将信息进行直接的传达。

🍁 图案下方不规则图形的添加，让整个图标具有很强的视觉聚拢感。特别是底部虚线的添加，增强了整个画面的细节设计感。

- RGB=202,225,137 CMYK=27,0,58,0
- RGB=236,119,26 CMYK=2,67,100,0
- RGB=177,121,60 CMYK=36,60,92,0

这是 Rami Hoballah 的麦当劳创意广告设计。采用中心型的构图方式，将汉堡抽象化，以简单的线条勾勒而成，看似简单的设计却将信息直观地传达给广大受众，极具创意感与趣味性。以红色作为背景主色调，在与橙色的鲜明对比中，将图案清楚地呈现出来。右侧的品牌标志，促进了品牌的宣传与推广。

- RGB=189,20,27 CMYK=29,100,100,0
- RGB=251,196,51 CMYK=0,28,87,0

这是简洁大方的 Solange Shop 在线商店时尚标志设计。将商店商品以简笔插画的形式进行呈现，这样既表明了商店的经营范围，同时也保证了物品的完整性。以淡黄色作为背景主色调，同时图案中红、黄、青三色的对比，为单调的画面增添了一抹亮丽的色彩。在图案下方主次分明的标志文字，丰富了画面的细节效果，同时促进了品牌的宣传。

- RGB=242,223,33 CMYK=7,8,91,0
- RGB=67,219,196 CMYK=61,0,65,5
- RGB=5,190,53 CMYK=74,0,100,0
- RGB=218,47,115 CMYK=8,95,25,0

## 8.4 运用几何图形增强视觉聚拢感

为了让视觉传达能够吸引更多人的注意力，在设计时一般会适当运用几何图形。因为几何图形为封闭状态，相对于开放型的元素来说，更具视觉聚拢感。

**设计理念：** 这是简约时尚的促销传单模板设计。采用分割型的构图方式，将整个版面一分为二。而且模特也仅显示一半，直接表明了促销的范围以及类型，同时具有很强的视觉延展性。

**色彩点评：** 以黑、白两色作为主色调，在经典的颜色对比中，尽显时尚的个性与特色。同时，少量淡橘色的点缀，为单调的画面增添了一抹亮丽的色彩。

🎨 以三角形作为文字呈现的载体，将受众注意力全部集中于此。三角形边缘位置的直线段的添加，丰富了整体的细节设计感。

🎨 黑色背景底部呈现的文字，在主次分明之间将信息进行直接传达，而且让画面具有整齐统一的美感。

■ RGB=245,187,123 CMYK=1,34,55,0
■ RGB=13,11,12 CMYK=92,88,89,80
■ RGB=196,186,176 CMYK=27,27,29,0

这是 Forrobodo 在线艺术商店时尚宣传广告设计。采用中心型的构图方式，以一个不规则的封闭图形作为文字呈现的载体，将受众注意力全部集中于此，促进了品牌的宣传与推广。以不同颜色的植物作为背景，在颜色的鲜明对比中，凸显出商店的个性与时尚。

■ RGB=246,234,72 CMYK=7,2,81,0
■ RGB=0,81,91 CMYK=93,64,59,18
■ RGB=34,37,82 CMYK=100,100,60,34
■ RGB=227,45,145 CMYK=5,91,0,0

这是 Glasfurd & Walker 的工作室商业名片设计。将品牌文字利用合适的间距以三横进行呈现，促进了品牌的宣传图传播。文字外围矩形边框的添加，让原本散乱的画面，极具视觉聚拢感。以红色作为主色调，将版面内容清楚地凸显出来。大面积的留白，为受众营造了一个很好的阅读环境。

■ RGB=248,76,134 CMYK=1,82,15,0
■ RGB=242,241,246 CMYK=60,50,20,0

第 8 章 视觉传达设计的秘籍

## 8.5 图文相结合提升画面的可阅读性

随着社会的不断发展，单纯的文字已经无法吸引更多受众的注意力。所以在进行相关的设计时，可以将图像与文字相结合，以此来提升画面的可阅读性。

**设计理念：** 这是以插画为背景的网页设计。采用分割型的构图方式，将整个版面一分为二。右侧将划龙舟的场景以简笔插画的形式进行呈现，给受众以清晰直观的视觉印象。

**色彩点评：** 整体以蓝色作为主色调，在不同明度的变化中，将版面内容清楚地凸显出来。而少量橙色的添加，为单调的画面增添了色彩，同时营造了浓浓的节日氛围。

❖ 左侧主次分明的文字，将信息进行直接的传达。特别是放大呈现的主标题文字，极具视觉吸引力。

❖ 版面中适当留白的设计，为受众营造了一个良好的阅读和想象空间。

■ RGB=1,21,84 CMYK=100,97,62,53
■ RGB=28,54,159 CMYK=96,71,5,0
■ RGB=225,76,34 CMYK=5,86,100,0

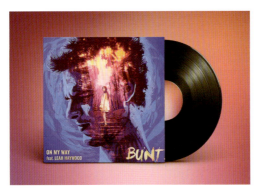

这是荷兰 Mart Biemans 的艺术 CD 设计。采用满版型的构图方式，将一个男士的头部作为 CD 的封面主图，而其内部其他场景插画的添加，瞬间增强了整个画面的故事性以及细节感。以蓝色作为主色调，在与红色的鲜明对比中，营造了浓浓的场景氛围，给人以身临其境之感。以底部呈现的文字，将信息进行直接的传达。

■ RGB=77,56,195 CMYK=84,80,0,0
■ RGB=194,50,111 CMYK=43,96,31,0

这是 Bees Architectes 的蜂蜜品牌商业宣传画册设计。将蜂巢抽象为简单的六边形，在保证实物基本外形的前提下，以极具创意的方式直接表明了企业的经营范围，十分醒目。以黄色作为背景主色调，将版面内容清楚地凸显出来。而且外围缠绕的虚线，丰富了画面的细节设计感。在画册底部呈现的文字以及标志，促进了品牌的宣传与推广。

■ RGB=231,174,23 CMYK=10,36,98,0
□ RGB=255,255,255 CMYK=0,0,0,0

## 8.6 线条等元素的添加增强细节设计感

在视觉设计时，不仅要做到将文字与图形相结合，还要将信息进行最大限度的传达。同时也要注重细节效果的添加，这样可以极大程度地增强画面的细节设计感，受众以直观的视觉印象与美感享受。

色彩点评：以紫色作为主色调，在不同纯度的变化中，丰富了界面的视觉层次感。橙色以及青色的添加，在鲜明的颜色对比中，丰富了画面的色彩感。

🎨 在主图案之间小圆点的添加，丰富了整体的细节设计感，同时也增添了画面的厚度。

🎨 在左侧底部以白色作为文字呈现的载体，十分醒目。而且规整的文字排列，让画面显得统一有序。

■ RGB=43,47,147 CMYK=100,95,11,0
■ RGB=165,159,207 CMYK=41,38,0,0
■ RGB=245,156,38 CMYK=0,49,93,0

设计理念：这是时间计划管理 App 的 UI 设计。将由简单几何图形构成的插画图案作为展示界面的展示主图，在随意的变化中给

这是诠释时尚的 ONA 服饰吊牌设计。以不规则的弯曲线条作为吊牌的展示主图，以简单的图案，凸显出品牌具有的时尚个性与随意大气。特别是较为密集的小圆点的添加，让单调的画面瞬间丰满起来。以橙色作为背景主色调，同时在与红色的鲜明对比中，为吊牌增添了色彩感。

■ RGB=245,212,141 CMYK=4,20,51,0
■ RGB=62,62,62 CMYK=80,74,72,46
■ RGB=147,95,71 CMYK=48,71,81,9
■ RGB=208,71,81 CMYK=6,88,63,0

这是荷兰 Mart Biemans 的艺术 CD 设计。采用反射型的构图方式，以在画面左下角的架子鼓为起始点，向右上角放射出不规则的图形，让整个 CD 封面极具视觉动感，同时瞬间提升了设计的细节感。以深紫色作为主色调，将版面内容清楚地凸显出来。而且不同颜色之间的对比，增强了画面的色彩感。

■ RGB=44,15,63 CMYK=96,100,66,62
■ RGB=242,229,55 CMYK=8,4,87,0
■ RGB=217,19,34 CMYK=11,100,100,0
■ RGB=100,98,45 CMYK=82,100,62,2

## 8.7 在排版中运用粗大的无衬线字体

在视觉传达设计中，排版也是至关重要的环节，随着社会的不断发展，人们的视觉审美也在不断地发生变化。所以在设计时可以使用粗大的无衬线字体，这样不仅可以让整体设计更加简化，同时也促进了信息的传播。

**设计理念：** 这是以插画为背景的网页设计。将造型独特的插画人物作为展示主图，为枯燥无味的网页增添了创意感以及趣味性。而且也给受众以直观的视觉印象，十分引人注目。

**色彩点评：** 整体以浅色作为背景主色调，将版面内容十分醒目地凸显出来。而且青色和红色的运用，在鲜明的颜色对比中，为画面增添了亮丽的色彩。

🍃 将主标题文字以粗大的无衬线字体呈现，将信息进行直接的传达，同时也与现代的设计风格相吻合。

🍃 画面上下两端小文字的添加，丰富了画面的细节设计感，同时具有很好的引导作用。

RGB=55,171,16 CMYK=73,9,44,0
RGB=53,81,241 CMYK=86,69,0,0
RGB=255,148,80 CMYK=0,55,70,0

这是 Su'Legria 音乐节 5 周年的视觉设计。将气球作为整个封面的展示主图，而且超出画面的部分具有很强的视觉延展性。整体以紫色作为背景主色调，将版面内容十分醒目地凸显出来。在与橙色的互补色对比中，让封面显得十分醒目。以无衬线字体呈现宣传文字，将信息清楚明了地进行传达。

这是 Masala Weltbeat 的节日时尚设计。整个封面由不同的几何图形构成，在简单之中给人以时尚与个性之感。而且超出画面的部分具有很强的视觉延展性。以黑色作为背景主色调，在不同颜色之间的鲜明对比中，让整个封面尽显节日的活跃氛围。将主标题文字以较大的无衬线的字体进行呈现，可以将信息进行直接的传达。

RGB=38,22,58 CMYK=96,100,68,64
RGB=234,153,1 CMYK=6,49,100,0

RGB=161,63,136 CMYK=44,91,10,0
RGB=220,31,51 CMYK=7,100,89,0
RGB=220,65,97 CMYK=7,90,46,0
RGB=80,179,135 CMYK=69,4,59,0

## 8.8 将文字局部与其他元素相结合

在对视觉进行设计时，为了让其具有创意感，可以将文字的局部与其他元素相结合。这样不仅可以打破文字的单调与乏味，同时也可以更加吸引受众注意力。

**设计理念：** 这是 Yellow Kitchen 的餐厅品牌形象手提袋设计。将标题文字中的两个字母 L 替换为刀叉，以极具创意的方式直接表明了企业的经营范围，同时也给受众以直观醒目的视觉印象。

**色彩点评：** 整体以黄色作为主色调，经过设计的文字直接凸显出来。同时也与标题文字相吻合。而少量白色的添加，则提升了画面整体的亮度。

🎨 将卡通简笔画餐具作为手提袋背景的装饰图案，打破了纯色背景的单调与乏味，同时也增添了手提袋具有的个性和时尚感。

🎨 主标题文字下方小文字的添加，具有补充说明与信息传播的双重作用。而左右两侧的直线段的添加，丰富了整体的细节设计感。

■ RGB=240,196,0　CMYK=7,25,99,0
■ RGB=48,31,11　CMYK=78,82,97,69

这是 Vijoo 的眼镜品牌形象名片设计。采用分割型的构图方式，将名片背景划分为若干区域。标志文字中最后一个字母 O 后面倾斜直线的添加，以简单却不失创意的方式直接表明了企业的经营性质，给受众以直观的视觉印象。以淡紫色作为背景主色调，在与其他颜色的对比中，使名片的时尚感与个性得以凸显。

■ RGB=197,181,208　CMYK=26,31,5,0
■ RGB=65,64,70　CMYK=80,76,66,39
■ RGB=248,233,204　CMYK=3,10,23,0

这是 Two spoons 的糖品牌趣味创意包装设计。将手写的标志文字作为包装的展示主图，而且将文字拟人化，左右两端突出的线条模拟勺子的状态，让包装具有很强的视觉动感。特别是以不同形态飞的简笔画蜜蜂，直接表明了产品的特征，同时丰富了包装的细节设计感。以黑色作为背景主色调，凸显出企业稳重却不失个性的文化经营理念。

■ RGB=12,12,12　CMYK=93,88,89,80
■ RGB=217,217,217　CMYK=18,13,13,0

## 8.9 适当运用黑色让画面更加干净

在进行视觉传达设计时，色彩搭配是一项非常重要但又有一定难度的工作。如果搭配不当会让效果适得其反。所以进行相关的设计时，可以适当运用黑色，让画面显得更加干净。

**设计理念**：这是可口可乐音乐主题的创意海报设计。将抽象化的吉他作为展示主图，以极具创意的方式直接表明了海报的宣传主旨。而且在正圆中间位置的标志文字，促进了品牌的宣传与推广。

**色彩点评**：以红色作为背景主色调，将版面内容清楚地凸显出来。而且少量黑色的点缀，将画面尽显干净与个性之感。

🎨 将标志文字以圆形作为呈现载体，极具视觉聚拢感，将受众注意力前部集中于此。

🎨 底部两侧适当小文字的添加，一方面具有补充说明的作用，另一方面增强了画面的稳定性。

RGB=236,21,28　CMYK=0,100,100,0
RGB=26,24,25　CMYK=92,89,89,80
RGB=255,255,255　CMYK=0,0,0,00

这是Triangle的字样创意书籍设计。采用中心型的构图方式，将造型独特的文字作为书籍封面展示主图，给受众以直观的视觉印象。以白色作为背景主色调，将版面内容清楚地凸显出来。少量红色的添加，为封面增添了一抹亮丽的色彩。而黑色的使用，则让其显得更加纯净。背景中适当留白的设计，为受众营造了一个良好的阅读和想象空间。

RGB=255,255,255　CMYK=0,0,0,0
RGB=190,54,6　CMYK=29,95,100,1
RGB=3,5,4　CMYK=93,88,89,80

这是Postart的系列视觉艺术海报设计。将简单的直线段作为基本图形，将其通过移动旋转等基本操作构成一个圆环作为展示主图，以极具创意的方式给受众以直观的视觉冲击力。以黑色作为图案展示的背景主色调，一方面将图案清楚地凸显出来，另一方面让整个海报显得分外整洁。

RGB=1,1,1　CMYK=93,88,89,80
RGB=255,154,229　CMYK=8,48,0,0
RGB=228,162,198　CMYK=13,47,4,0

## 8.10 运用 3D 增强画面的立体层次感

随着社会发展步伐的不断加快，人们在进行设计时已经不满足于扁平化的视觉效果，开始运用 3D 效果。这样不仅可以有更加直观的视觉印象，同时也让人耳目一新。

**设计理念**：这是 Almond Breeze 的乳制品视觉传达设计。采用倾斜型的构图方式，将产品及各种直立效果在画面中间位置呈现，给受众以直观的视觉印象，极具视觉冲击力。

**色彩点评**：整体以蓝色作为主色调，一方面给人以纯净天然的视觉感受；另一方面凸显出企业十分注重产品的安全与健康问题。不同明度之间的渐变过渡，增强了整体的层次感。

🌈 环绕在产品周围的各种立体元素、极具创意的夸张手法的运用，凸显出产品的美味。

🌈 广告中流动牛奶的添加，以直观的方式将产品进行呈现，增强了画面的视觉流动感。

- RGB=10,144,229　CMYK=78,33,0,0
- RGB=79,166,149　CMYK=70,15,48,0
- RGB=234,142,131　CMYK=3,65,40,0

这是 Su'Legria 的音乐节 5 周年站牌广告的设计。将数字 5 以立体的形式在画面中间位置呈现，一方面将信息进行直接的传播；另一方面增强了整体的视觉层次感。而且背景中交互重叠摆放的气球，让画面的立体感得到增强。以紫色作为主色调，在与橙色的鲜明对比中，凸显音乐节欢快活跃的氛围。在顶部呈现的手写标志文字，将信息进行直接的传达。

- RGB=133,64,153　CMYK=59,87,0,0
- RGB=223,118,1　CMYK=11,65,100,0

这是瑞典 Snask 的书籍封面设计。将无衬线的文字以立体效果进行呈现，给受众以直观的视觉印象。深色阴影的添加，让整体的视觉层次感得到进一步加强。以粉色作为封面背景的主色调，将深色的文字清楚地凸显出来。金色的添加，提升了整个封面的时尚之感。底部小文字的添加，丰富了整体的细节设计感。

- RGB=241,204,224　CMYK=4,27,0,0
- RGB=239,204,84　CMYK=7,21,77,0

## 8.11 适当的留白为受众营造想象空间

留白不是在画面中留下大面积的空白，而是在设计的过程中，将图文进行合适的摆放。适当的留白不仅不会让画面有空缺之感，反而会让其显得详略得当，给人以舒适的视觉感受。

**设计理念：** 这是埃及 Amr Adel 漂亮的 CD 设计。采用中心型的构图方式，将人物头部的外轮廓作为展示主图，而其内部其他元素的添加，让 CD 封面瞬间充满故事感。

**色彩点评：** 整体以红色作为主色调，将图案清楚地凸显出来。而且少量青色的点缀，打破了背景的单调与乏味，同时也提高了画面的亮度。

🎨 图案中各种小元素的添加，让其极具地域风情，同时也提升了整体的细节设计感。

🎨 背景中大面积留白的设置，一方面让信息进行清楚直接的传达；另一方面为受众营造了一个良好的阅读和想象空间。

- RGB=239,148,147  CMYK=0,55,31,0
- RGB=202,252,253  CMYK=22,0,6,0
- RGB=210,122,108  CMYK=18,64,53,0

这是美国 Janet Wright 科学探险系列的书籍创意封面设计。将浩瀚的宇宙星球抽象为一个简单的正圆，将其作为图案的呈现载体，具有很强的视觉聚拢感，同时极具创意感。以青色作为图案的主色调，在与红色的鲜明对比中，凸显出科学探险的热情以及其中具有的许多未知。图案周围大面积留白的运用，刚好与书籍主题相吻合，为受众营造了一个很好的想象空间。

- RGB=41,154,186  CMYK=77,23,21,0
- RGB=213,70,72  CMYK=13,89,71,0

这是 Vsevolod Abramov 极简主义创意海报设计。以一个修理工具作为展示主图，而且其后方的圆圈与其他三个共同组合成奥迪的标志。以极具创意感的方式表明了海报的宣传主题，意思简单明了。以深色作为背景主色调，将版面内容清楚地凸显出来。而大面积的留白，为受众营造了良好的想象空间。

- RGB=36,36,36  CMYK=91,86,87,77
- RGB=139,139,139  CMYK=53,44,42,0

## 8.12 适当运用仅显示图像一部分的非对称布局

在设计中运用仅显示图像一部分的非对称布局，好像只显示整个图像的一部分，其实却具有强大的视觉无限延伸性。同时还可以运用其他小元素，来增强画面的稳定与平衡。

**设计理念：** 这是 Bauducco 的黑麦饼干的唯美海报设计。将由饼干的原料成分构成的少女形象作为展示主图，以极具创意的方式给受众以直接的视觉印象，同时也凸显出企业注重食品的安全与健康。

**色彩点评：** 整体以淡橘色作为主色调，在不同纯度的变化中，让海报具有视觉层次感，同时刺激受众的味蕾，激发其进行购买的欲望。

● 由不同原料构成的人物，采用仅显示一部分的非对称的布局，具有很强的视觉延展性。而且面带微笑品尝产品的人物，从侧面凸显出产品的美味。

● 将产品以倾斜的方式进行呈现，一方面促进了品牌的宣传；另一方面增强了画面的稳定性。

■ RGB=254,189,73 CMYK=0,33,77,0
■ RGB=151,93,43 CMYK=47,71,100,9
■ RGB=229,183,1 CMYK=12,31,100,0

这是 Glasfurd & Walke 的工作室的商业宣传画册设计。将粗大的无衬线字体作为画册封面的展示主体，给人以直观的直觉印象。而且均显示一部分的非对称布局方式，让整体具有很强的视觉延展性。以黑色作为背景主色调，搭配蓝色，为单调的画面增添了色彩。在左侧文字上叠加的小文字，丰富了画面的细节设计感。

这是西班牙 Xavier Esclusa 的海报设计。将翩翩起舞的人物作为展示主图，而且仅显示图像一部分的非对称性的布局，让海报右侧具有很强的视觉延展性。以黑色作为背景主色调，将版面内容清楚地凸显出来。而且黄绿色的添加，为单调的背景增添了一抹亮丽的色彩。人物底部主次分明的文字，将信息传达，同时增强了海报的稳定性。

■ RGB=8,9,11 CMYK=93,88,89,80
■ RGB=139,155,215 CMYK=51,36,0,0

■ RGB=201,199,0 CMYK=28,14,100,0
■ RGB=0,0,0 CMYK=93,88,89,80

## 8.13 运用渐变色让画面过渡更加自然

相对于单一色调来说，渐变色给人的感觉要丰富很多。在不同颜色的渐变过渡中，不仅可以传达出更多的信息，同时也提升了画面的视觉层次感。

**设计理念**：这是 Bahroma 的雪糕系列海报设计。采用中心型的构图方式将人物手拿雪糕的图像作为展示主图，直接表明了海报的宣传内容，给受众以清晰直观的直觉印象。

**色彩点评**：以深色作为主色调，将版面内容清楚地凸显出来。而且不同颜色之间的渐变过渡，打破了背景的单调，同时增强了画面的视觉层次感。

🎨 雪糕左侧缺口的设置，将其内部效果呈现出来，极大地刺激了受众的味蕾，从而激发其进行购买的欲望。

🎨 背景中由不同线条构成的图案，丰富了整体的细节效果，同时以打破常规的创意方式，让海报在二维与三维之间随意切换。

RGB=143,22,119　CMYK=56,100,21,0
RGB=42,183,192　CMYK=72,0,29,0
RGB=236,68,101　CMYK=0,88,43,0

　　这是 Glasfurd & Walker 的工作室的商业宣传画册内页设计。以左侧页面由不同颜色构成的抽象画作为展示主图，在看似凌乱的绘制中，凸显出工作室具有的独特个性与时尚审美。在红、蓝、青等蓝色的渐变过渡中，通过鲜明的颜色对比，给人以另类的视觉体验。右侧排版严谨的文字，将信息进行直接的传达。

RGB=251,51,54　CMYK=0,93,78,0
RGB=14,160,175　CMYK=78,16,31,0
RGB=0,70,192　CMYK=95,73,0,0

　　这是丹麦 Veronika 的创意 CD 唱片设计。将人物头部的外轮廓作为 CD 封面的展示主图，以抽象的创意方式，给受众以视觉冲击力。以深色作为背景主色调，将版面内容清楚地凸显出来。同时不同颜色之间的渐变过渡，为单调的背景增添了色彩与活力。左上角的小文字，丰富了整体的细节设计感。

RGB=86,136,199　CMYK=71,40,0,0
RGB=255,232,28　CMYK=2,5,91,0
RGB=1,161,195　CMYK=78,16,18,0
RGB=233,45,59　CMYK=0,96,78,0

## 8.14 将字体或形状进行放大来突出强调

在进行视觉传达方面的设计时，有时为了突出强调某一个部分，可以将文字以及形状进行放大处理。这样可以吸引更多受众的注意力，从而增强信息的宣传效果。

**设计理念**：这是 2018 加拿大郁金香花节的海报设计。采用倾斜型的构图方式，将放大的郁金香花瓣以倾斜的方式在画面中呈现，直接表明了海报的宣传主题，同时给受众留下清晰的视觉印象。

**色彩点评**：以黑色作为背景主色调，将版面内容清楚地凸显出来。而且红色的花瓣，为单调暗沉的背景增添了一抹亮丽的色彩。

🍁 花瓣底部的卷边，在黑色背景的衬托下，增强了海报的视觉层次感。而适当留白的运用，将花瓣凸显得十分醒目。

🍁 以主次分明的文字，将信息进行直接的传达。而整齐有序的排版，增强了海报的视觉美感。

RGB=255,255,255 CMYK=0,0,0,0
RGB=0,0,0 CMYK=93,88,89,80
RGB=235,26,31 CMYK=0,100,100,0

这是国外的创意着陆页面设计。采用分割型的构图方式，将整个版面一分为二。将放有产品的字母 S 在分割线位置呈现，一方面以突出强调的方式吸引受众的注意力；另一方面增强了画面的稳定性。以紫色作为主色调，在不同明度的变化中，增强了版面的视觉层次感。同时凸显出产品的时尚与个性。版面中主次分明的文字，增强了整体的细节感。

RGB=35,38,55 CMYK=100,98,67,58
RGB=129,97,162 CMYK=60,68,11,0
RGB=219,220,224 CMYK=16,12,9,0

这是 Vsevolod Abramov 的极简主义口香糖海报设计。将人物正在吹巨大无比的口香糖的图像作为展示主图，直接表明了品牌"全新加大号装，比以往任何时候都大！"的宣传主题。以极具创意的夸张手法，给受众直观的视觉冲击力。以橙色作为背景主色调，在与粉色的对比中，刺激了受众的味蕾。

RGB=249,199,14 CMYK=2,25,96,0
RGB=247,173,172 CMYK=0,44,22,0

## 8.15 适当运用液体为画面增加动感气息

随着社会以及人们审美的不断变化，单纯的扁平化设计已经不能满足受众额外需求。有时为了创新，可以在画面中适当运用液体元素，为画面增添视觉的动感气息。

**设计理念**：这是靓丽的 NHO 冰激凌的宣传海报设计。采用倾斜型的构图方式，将适当放大的产品，以倾斜的方式在画面中间位置呈现，给受众以直观的视觉印象，促进了产品的宣传。

**色彩点评**：以红色作为主色调，一方面给人以炎炎夏日的热情奔放感，同时将在冷暖色的对比中，凸显出产品带人受众的凉爽与畅快。

🎨 环绕在产品周围的流动巧克力，让整个海报极具视觉动感。同时极大程度地刺激了受众的味蕾，激发其进行购买的强烈欲望。

🎨 将标志在杯身中间位置进行直接的呈现，促进了品牌的传播。同时以对角线呈现的文字，增强了画面的稳定性。

- RGB=254,0,0　CMYK=0,100,100,0
- RGB=35,4,2　CMYK=82,91,91,76
- RGB=255,193,8　CMYK=0,30,95,0

这是波兰 ALGIDA 的冰激凌宣传广告设计。将产品直接在版面左侧呈现，给受众直观醒目的视觉印象。环绕在产品周围的牛奶以及水果，让画面极具视觉动感。同时也表明了产品口味，极大程度地刺激受众味蕾，激发其进行购买的欲望。整个版面以蓝色为主，在不同纯度的渐变过渡中尽显夏日的激情与凉爽。

这是 Anthony Hearsey 的创意图像合成设计。采用中心型的构图方式，已极具创意的方式将掏空的苹果比喻为蛋壳，而从中流出的蛋黄则具有很强的视觉动感。二者的有机结合，为受众带去了极致的视觉享受。以淡粉色作为背景主色调，在与红色以及橙色的对比中，丰富了画面的色彩感。

- RGB=0,62,147 CMYK=99,84,14,0
- RGB=253,187,52 CMYK=3,35,82,0
- RGB=150,216,242 CMYK=44,2,7,0

- RGB=255,171,68　CMYK=0,43,78,0
- RGB=235,73,52　CMYK=0,87,87,0